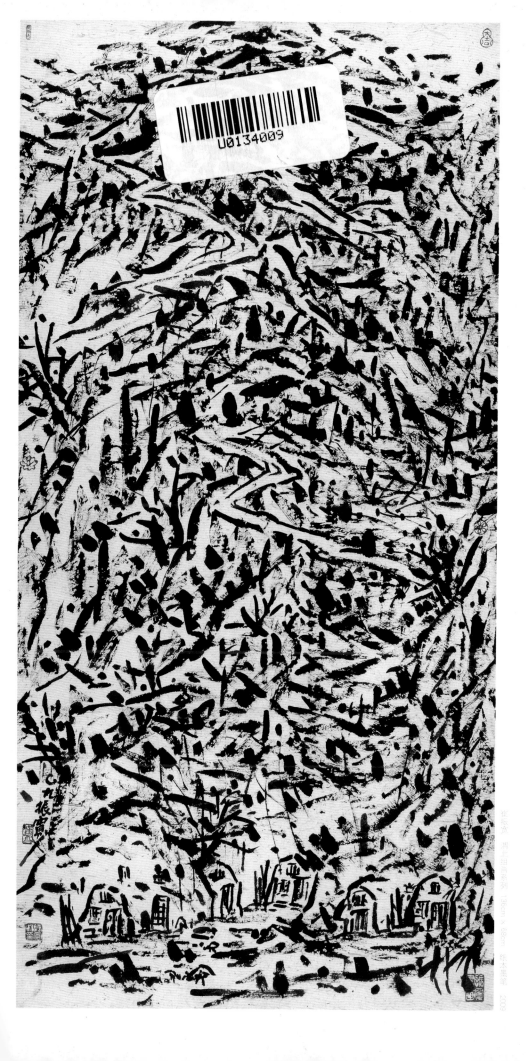

崔振宽

1935年生于西安。1960年毕业于西安美术学院国画系，现为中国美术家协会会员、西安美术学院客座教授、陕西国画院画家、一级美术师。

作品参加第6、8、9届全国美展，百年中国画展，第1、2届当代中国山水画·油画风景展（获艺术奖），当代中国画学术论坛，笔墨经验展，中国水墨文献展，水墨雄风展，中国当代艺术欧洲巡回展等学术邀请展、提名展。2002年先后在中国美术馆、上海美术馆、广东美术馆、成都现代艺术馆、江苏省美术馆举办气象苍茫·崔振宽山水艺术巡回展。2005年举办从艺五十年·崔振宽山水艺术回顾展，中央电视台《东方之子》播出其专题。2007年获"吴作人国际美术基金会造型艺术奖提名奖"。出版有《崔振宽画集》多种，并被列为文化部文化市场发展中心研究课题山水卷核心画家（共10人）及中国艺术品市场重点案例课题研究《中国当代艺术经典名家·崔振宽》。

蒋世国

满族，1960年3月生于河北青龙满族自治县。1986年毕业于河北师范大学美术系并留校任教，1989年结业于中央美术学院中国画系，1990年考入日本绘画大师加山又造在华讲习班。现为中国美术家协会会员，文化部岩彩画会副主任，河北人物画研究会副会长兼秘书长，河北师范大学美术学院副院长、教授、硕士研究生导师，意大利"蓝色怪兽"画廊签约画家。

王西京

1946年生于陕西西安。现任中国艺术市场联盟副主席、中国艺术研究院教授、中国美术家协会理事、陕西省文联副主席、西安中国画院院长兼党组书记、西安美术家协会主席，兼任西北大学、云南大学、西安美术学院教授，第9届、第10届全国人大代表，一级美术师，被国务院授予为"国家级有突出贡献专家"，荣获"中国时代先锋人物"、"中国文艺终身成就艺术家"、"第4届中国改革十大最具影响力新锐人物"、"陕西省红旗人物"、"陕西省行业领军人物"、"陕西省优秀共产党专家"、"劳动模范"等光荣称号。

笔墨經典

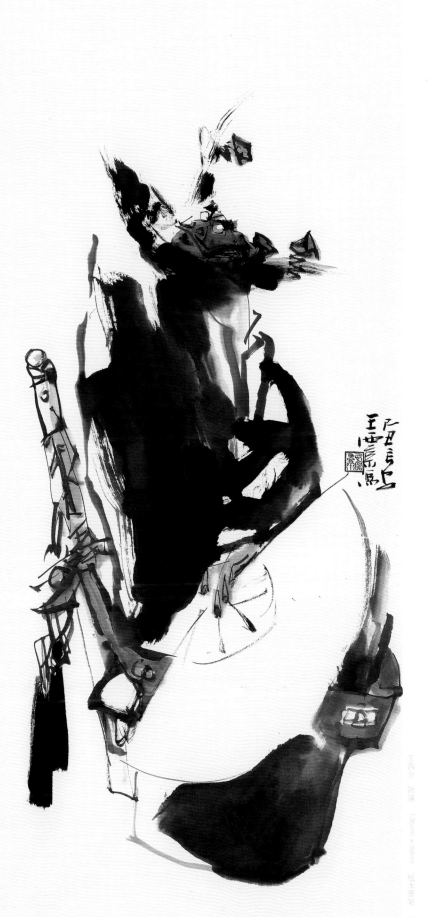

郭石夫

　　1945 年生于北京，祖籍天津。以大写意花鸟画享誉画坛，并兼擅长山水、书法、篆刻、诗词及西洋绘画等，于戏曲上造诣尤深。郭石夫先生的花鸟画，博综集粹、渊源广大，由近现代之吴昌硕、潘天寿、齐白石、朱屺瞻诸巨匠，追溯扬州二李、八大、二石至青藤白阳，悉为己用，蔚为一家。其画风沉雄朴厚，古雅刚正，磅礴而不染犷悍之习，洒脱而内具坚贞之质，凡一花片叶，寸草泰石，莫不深合理法，备极情态，而未尝于"创新"的旗号下堕入流滑狂怪一格，实为中国当代大写意花鸟画领域树立一代典范。郭石夫先生现为中国美术家协会会员、北京画院艺术委员会委员、北京市美术高级职称评审委员、日本现代中国美术馆名誉理事、国家一级美术师，曾创建北京第一个画会——百花画会（北京花鸟画研究会前身）及中国水墨联盟，出版有大型画集及《中国书画名家技法》光盘系列。

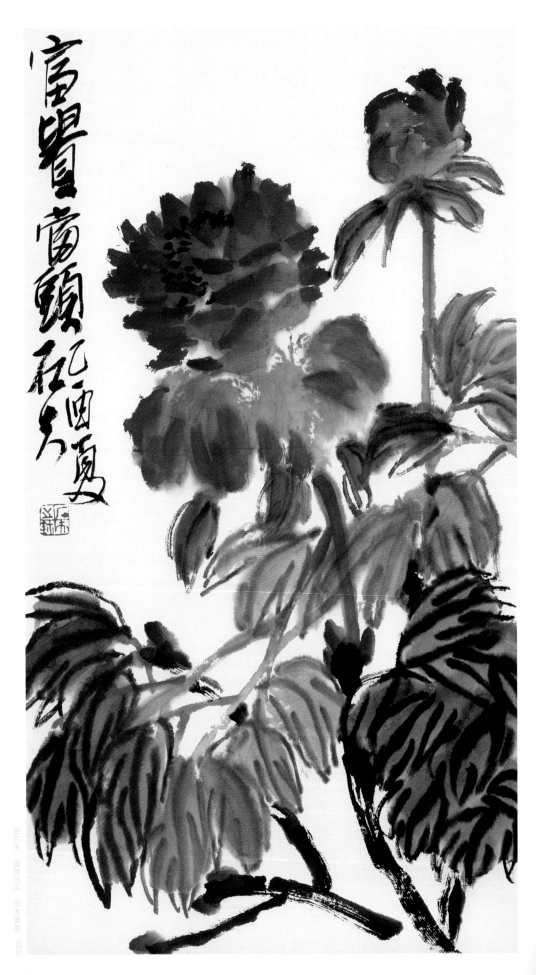

黄耿卓

河北省南宫市人。为河北大学艺术学院教授、硕士生导师、中国美术家协会会员、享受国务院特殊津贴专家。1985年考入中央美术学院卢沉工作室，师承卢沉、周思聪先生，深受教益。多年致力于研究用水墨人物表现太行山的风土人情，并创作出一批有力度的作品。作品曾多次参加全国美术大展，并多次获奖。出版画集多部，并发表多篇论文。

黄耿卓　静思图　纸本墨笔

中國畫市場
目 录 Contents
中国画市场丛书　2010·第1辑(总第28)

目录

姜作臣作品

邓枫作品

目录

西部美术馆举办李阳、刘丹作品展

中央美术学院访问学者、西安美术学院国画系副教授李阳、刘丹作品汇报展于2009年12月7日～12月12日在西安美术学院的西部美术馆举办，共展出80余幅作品。

李阳和刘丹在2008年共赴中央美院访问学习，如今的画展就是二人在一年的交流学习之后对西安美院师生和家乡父老的一次汇报。李阳的重彩画作品反映了他多年深入藏区体验生活的经历，作品大部分表现的是藏区的风土人情和佛国世界，以及在此之上的精神追寻，这其中还展出了他在中央美院学习期间创作完成的一幅参加了今年第11届全国美展的大幅作品；刘丹的作品则是水墨画为主的山水画，他道法自然，墨即是色，用墨色本体表现纯净的自然景色，情景交融。

各界领导、西安美术学院师生以及许多著名画家前往西部美术馆观看画展，展室中人声鼎沸，暖意融融，人们从李阳、刘丹两位青年学者的画作里看到了他们二人做学问态度之认真和绘画表现手法之创新，给予了充分肯定和高度赞扬。

2009年度《中国艺术品市场白皮书》出版发行

2009年度《中国艺术品市场白皮书》日前在北京发布。

白皮书（White Paper）是一国政府就某一重要政策或议题而正式发表的官方报告书，起源于英美政府。因为报告书的封面是白色，所以被称为白皮书。白皮书被视为一国政府对国民正式发布讯息、资料和政策的一种手段。在英联邦国家或曾被英国统治的地方（例如香港），白皮书是政府重要政策落实前的最后公布，已经成为国际上公认的正式官方文书。

《中国艺术品市场白皮书》是我国政府正式发布的关于中国艺术品市场发展的重要报告。《中国艺术品市场白皮书》作为一种官方文件，代表中国政府在中国艺术品市场发展过程中的立场，讲究事实清楚、立场明确、行文规范、文字简练，没有文学色彩。《中国艺术品市场白皮书》成系列化，由文化部文化市场发展中心研究员西沐先生统筹研究，自2008年以来每年发布一次。

《中国艺术品市场白皮书》是在国家层面发布的重要报告，将不断推动中国艺术品市场的科学化、规范化进程，积极引导我国各方力量不断介入中国艺术品市场。入选《中国艺术品市场白皮书》绘画作者是一项崇高的荣誉，选择的目标：一是能真正代表中国艺术学术水准的经典名家；二是在国际、国内两个市场上能树立起其应有的学术及市场定位，使其成为中国艺术发展的当代标志与符号，为中华民族文化的大发展、大繁荣做出应有的贡献。

《中国艺术品市场白皮书》由文化部有关部门与中国书店出版社面向国内外推出发布。《中国艺术品市场白皮书》发布后，除了依托中国出版集团的巨大网络发行外，还将由文化部定点向政府部门发放。

苏高宇回乡画展 86件精品为家乡送贺礼

2010年2月6日上午，花满湘西·苏高宇回乡画展在吉首州老年干部活动中心开展。此次共展出苏高宇精心创作的86件作品，是苏高宇离开家乡10年后，为家乡送上的一份特殊节日贺礼。

原中国文联副主席、书协主席、现名誉主席沈鹏，中国文联副主席、书记处书记、中国美协副主席冯远，州委书记何泽中等为画展做了题词。吉首州领导刘路平、龙德忠、陈潇、秦国文、田岚，吉首大学副校长张建永为画展剪彩，并参观了画展。

当天上午，画展刚开展，就吸引了州内外不少书画爱好者前来参观，参观者无不对这次展出的作品赞叹不已。

苏高宇说，作为一名从家乡走出去的美术工作者，虽身在异地，心魂却始终牢牢地系在家乡。这次呈现于家乡的这批画

作，正是他这份情意和感恩之心的一次集中展示，也是离别家乡10年后，交给家乡的一份作业，送给家乡的一份节日贺礼。

据悉，此次画展由吉首大学、州委宣传部、州文联、团结报社、湘西电视台联合举办，为期5天，共展出苏高宇绘画作品86件。作为大写意花鸟画家，画展展出的作品以花鸟画为主，其中大部分作品是苏高宇为此次画展专门所作。

王西京当选陕西省美协主席

2010年2月27日，陕西省美术家协会第4次会员代表大会在西安丈八宾馆召开，大会选举出了90人的陕西省美协第4届理事会，著名画家王西京当选陕西省美协新一届主席，20人当选为陕西省美协副主席。

陕西省美协副主席分别为万鼎、王鸣放、王胜利、毛亦明、石丹、刘永杰、吕峻涛、邢庆仁、李剑平、宋亚平、宋国琦、杨光利、张琨、张永革、张立柱、范华、郭线庐、郭北平、谢辉、雒志俭（按姓氏笔画为序），共20人。

《文物艺术品拍卖规程》行业标准发布 7月1日实施

据国家商务部网站消息，近日，商务部公告了《文物艺术品拍卖规程》行业标准，该标准是我国拍卖行业恢复发展20多年来第一部行业标准，标准将于2010年7月1日正式实施。该标准的出台，将有助于提高拍卖企业整体管理水平，防范经营风

险，保护相关交易人的合法权益，为我国文物艺术品拍卖的标准化、专业化发展奠定坚实的基础，促进行业的健康发展。

自1997年《拍卖法》颁布实施以来，中国拍卖业开始步入法制化、规范化的发展轨道，拍卖市场实现了从无到有、从小到大的快速发展。在文物艺术品领域，拍卖对提高广大人民群众文化素养和保护文物的意识，提升中国文物艺术品的经济价值和国际地位，促进海外中国文物艺术品的回流和文化创意产业发展做出了卓越的贡献。但是，文物艺术品拍卖在发展中也存在一些问题，比如拍卖企业规模化发展程度不高，行业自律规范不健全，拍卖活动中不诚信经营、不正当竞争现象时有发生。

为规范文物艺术品拍卖行为，维护良好的拍卖交易秩序，商务部自2007年起开始组织有关单位起草制订《文物艺术品拍卖规程》行业标准。起草制订过程中，中国拍卖行业协会艺委会组织了行业内外的众多专家开展研究起草工作，汲取了一批优秀拍卖企业多年积累的经验。标准在征求意见过程中，商务部就该标准的内容征求了文化部、工商总局、文物局、中国消费者协会等单位的意见，并将标准草案在网上公布，公开征求社会各界的意见。该标准的出台将有助于提高拍卖企业整体管理水平，防范经营风险，保护相关交易人的合法权益，为我国文物艺术品拍卖的标准化、专业化发展奠定坚实的基础，促进行业的健康发展。

标准对文物艺术品拍卖中的拍卖图录、委托竞投等重要术语做出了界定，规定了拍卖活动应当遵守的基本原则。标准最重要的内容是结合文物艺术品拍卖实践，对拍卖程序中的拍卖标的征集、鉴定与审核、保管、拍卖委托、拍卖图录的制作、拍卖会的实施、拍卖结算、争议解决途径、拍卖档案的管理等主要环节做出详细规定，以便于拍卖企业直接依据标准开展经营活动，便于拍卖各当事方积极参与拍卖，维护自身的合法权益。

此外，标准还以附录形式，提供了公司委托拍卖合同、公司竞买协议、委托竞投授权书、公司成交确认书等四项重要的法律文书范本，为相关当事人实施标准提供了最具有实用性和操作性的依据。

下一步，商务部将会同有关部门，组织拍卖企业认真贯彻实施标准，通过标准宣贯、培训及经验交流会等方式，在拍卖业积极培育标准化示范企业，营造学习实践标准的良好氛围。

《中国艺术品市场白皮书年度人物》即将出版

《中国艺术品市场白皮书年度人物》是由文化部《中国艺术品市场白皮书》编委会与中国书店出版社联手推出的重点研究与推介项目。《中国艺术品市场白皮书》是由我国政府正式发布的关于中国艺术品市场发展的重要报告。《中国艺术品市场白皮书》作为一种官方文件，代表中国政府在中国艺术品市场发展过程中的立场，讲究事实清楚、立场明确、行文规范、文字简练，没有文学色彩。《中国艺术品市场白皮书》成系列化出版，自2008年以来每年发布一次。

《中国艺术品市场白皮书》是在国家层面发布的重要报告，将不断推动中国艺术品市场的科学化、规范化进程，积极引导我国各方力量不断介入中国艺术品市场。入选《中国艺术品市场白皮书年度人物》是一项崇高的荣誉，根据推荐与评审相结合的原则，将集中推24位中国画画家，原则上以中青年画家为主体。对选择出的24位年度人物，中国书店与编委会将倾力打造。

《中国艺术品市场白皮书年度人物》研究的主编由中国艺术品市场白皮书统筹人、文化部文化市场发展中心研究员西沐担任。

当代艺术品成交额缩水　古代书画市场意外火热

吴冠中《柳荫沐牛图镜心》以1456万元人民币成交，成为2009年价格最贵的国画作品。

2010年3月9日《2010胡润艺术榜》在上海发布。胡润百富首席调研员胡润以

"三种态势"总结2009年中国艺术品市场新变化：一是上榜艺术家平均年龄大幅升高；二是国画艺术家的上榜人数有所增加，挤去了不少油画家的位置；三是古代书画成为藏家的"新宠"，其中四幅古代书画创造了"亿元"神话。

2009年的中国艺术品市场，泰斗大师备受追捧。50位上榜艺术家的平均年龄为65岁，前10名上榜艺术家平均年龄为77岁。

总体来看，当代艺术品市场正逐步"退烧"。50位上榜艺术家的作品总成交额为17.6亿元人民币，比2008年减少一半。去年排名榜首的艺术家作品总成交额为2.4亿元，比2008年减少了37%；第50名的上榜门槛是933万元人民币，比2008年降低了48%。

和中国当代艺术的缩水相比，中国古代书画市场却呈现出一派火热的态势。

"在去年的交易中，中国买家比重从17%增加到了40%以上，其中有不少新买家，他们瞄准的是知名度高、价格透明且已回落到底的当代艺术作品。"胡润百富杂志主编林文杰解释说，"收藏大家则以更为低调和平和的心态，潜心浸淫在古典文化的愉悦中。"她表示，这些艺术买家尤以企业家为中间力量，对看好的古代书画作品出手"凶猛"、快速、精准。

面对"凶猛"的买家和高涨的古代字画，胡润总结说："去年，古代书画与当代艺术势均力敌，但在今年的榜单上，古代书画在拍卖市场上已经独执牛耳。"

《人民美术》正式出版发行

在中国艺术品市场不断发展进化的重要转型期，在中国书店及《中国艺术品市场及其案例研究》课题组的支持下，由于华刚任主编的《人民美术》正式发刊。

《人民美术》主要是针对中国艺术的当代性构建，从理论分析与研究的角度去关注当下的艺术状态，以及艺术家的生存与探索格局，试图在理性的研究与分析中，还原与揭示当代艺术发展的趋势与脉络。

翰墨淋漓郭石夫

郭石夫，1945 年生于北京，祖籍天津，以大写意花鸟画享誉画坛，并擅长山水、书法、篆刻、诗词及西洋绘画等，于戏曲上造诣尤深。郭石夫先生的花鸟画，博综集粹，渊源广大，由近现代之吴昌硕、潘天寿、齐白石，屺瞻诸巨匠，追溯扬州二李、八大、二石至青藤白阳，悉为己用，蔚为一家。其画风沉雄朴厚，古雅刚正，磅礴而不染狂悍之习，洒脱而内具坚贞之质，凡一花片叶、寸草泰石，莫不深合理法，备极情态，而未尝于"创新"的旗号下堕入流滑狂怪一格，实为中国当代大写意花鸟画领域树立一代典范。郭石夫先生现为中国美术家协会会员、北京画院艺术委员会委员、北京市美术高级职称评审委员、日本现代中国美术馆名誉理事、国家一级美术师，曾创建北京第一个画会——百花画会（北京花鸟画研究会前身）及中国水墨联盟。出版有大型画集及《中国书画名家技法》光盘系列。

传统是鲜活的传统
——中国大写意花鸟画家郭石夫访谈

@ 中国画廊联盟采编中心 / 文

郭石夫作为一名承传延续型画家，以大写意花鸟画享誉画坛。其画重视骨线，讲究用墨，韵致古雅，格调、形式合诗(跋)、书、画、印于一体，精神气息灿烂而单纯、浑融而简赅，繁不至腻、简不至空、艳不失雅、新不失古，有传统气息和风神秀发之致。可以这样说，郭石夫的中国古典式的文人情怀，使他成为继吴昌硕、潘天寿、齐白石、李苦禅诸巨匠之后，当代传统大写意花鸟画的重要领军人物。今天，我们有幸在他的画室采访了他。

▲古往今来，一切做学问的人都是甘于寂寞的。有论者认为，您能在传统中国画自身的规律上下大力气，而且摸到了中国传统绘画的真脉，并在此基础上努力出新，您怎样认为？

◎我从小生长在一个文化氛围非常浓的家庭，对中国画自身的文化品格有一种认同、有一种热爱。所以，这么多年来，我一直坚持中国画的这种理念，无论是文化大革命，还是"八五"思潮，都没能改变我的初衷。

其实，坚持一种东西并不意味着保守，并不是说坚持一种就排斥另外一种，这只是一种认识上的问题。文化本身就是多元的，古代的印度文化、埃及文化，后来欧罗巴的文化，以至阿拉伯的文化，而中国文化是世界五大文化之一。这五种文化没有好坏之分，只是分别产生于不同的地域、不同的民族、不同的宗教。中国是一个古老的民族，它自身创造的符合自己的这种文化，是一种非常优秀的文化，这一点是被全世界所认同的。我们自身的文化有其自身的特点，其中就包括了中国的绘画。你有这样的一种认识，你就会对其他民族的文化也有所吸收。因为我小时候学画、学戏的时候，老先生们讲起这些都是这样说的。比如说中国的音乐，因为中国不是一个单一民族的国家，所以它本身就吸收了

很多民族的音乐。在古代，汉族是中华民族文化的主体，但是相对于主体以外，还有其他许多少数民族。古代由于大汉民族主义，把北方的民族叫做胡，把南方的民族叫做蛮夷，不管是胡的文化还是蛮的文化，都被汉族文化所包容，成为我们民族文化大家庭中的一个因素，同时也丰富了汉族文化。现在我们提到中国的民族服装旗袍，其实旗袍根本就不是汉族文化的服饰，这是旗人的文化，本身就是胡的文化。18世纪、19世纪，随着外国文化传入中国，中国人也都在吸收，包括吴昌硕、齐白石、徐悲鸿，但是这个吸收并没有动摇我们自身文化的根基，我们是站在我们的根基之上去吸收别人的东西，丰富我们自己的。

出于这种认识，多年来我在文化观念上一直坚持着这条路。我小时候接触过会馆，你知道会馆吗？它是各地的知识分子来到北京科举赶考聚集的地方，这本身对我小时候就产生了很大的影响。同时我又是生活在北京的南城。南城从清代开始基本上就是汉人居住的地区，这个地区会馆多、文化设施多，琉璃厂、古玩店、字画店等等，包括一些手艺人、戏剧家、演员等等，大部分都聚集在这里。就是这样的一个文化氛围给我的人生奠定了认识上的基础。由于这种认识，我就更热爱它、追求它。有了这个追求的过程，才有了今天，今天画画好了，也能卖钱了。但是，在当时可不是这个样子，自从1958年以后，中国画就受到了批判。这之前，中国的花鸟画被称做"有益无害"，到了文化大革命期间干脆就变成了"有害无益"。中国花鸟画变成了一种没落阶级的东西，休闲的、玩物丧志的东西。因为那个时期的文化完全是为宣传服务的，变成了一种工具，文化本身的属性不存在了，只是政治的附庸。那时候只能画人物画，而且画人物画还要画红、光、亮，还要画英雄人物，中间人物

都不行，就是极"左"到了这样的一种程度。就是在这样的一种情况下，我还在坚持画画，偷偷地画画；一旦被发现，就要被揪出来批斗。这究竟是为了什么呢？确实是因为情于斯、爱于斯呀！

▲在这样的环境中，您仍然笔耕不辍，足见您对中国画的挚爱。但是，当代花鸟画又面临很多亟待解决的问题，您是怎样解决传统花鸟画如何创造新的形式、如何加强视觉效果又不失其审美内蕴，使其更具有时代气息和现代感的呢？

◎我小时候的老先生曾经说过这样一句话："不要求脱太早。"就是说，不要很早就形成个人的风格面貌。追求所谓的个人风格，首先要继承，只要你把基础打牢了，你的楼才能盖得稳，才能盖出高楼大厦。另外，中国还有一句老话，叫做"大器晚成"。为什么要"大器晚成"呢？就是说在你的人生阅历、修养、功力都不够的情况下，是不可能有自己的创造的；如果你说有，那也是一种无根的东西而已。当然艺术本身还需要天分，这一点即使你有了，还需要有很长的一段经历去修炼自己，包括文化、技术上的锤炼、人生的阅历等等。艺术是什么？艺术是人们精神领域里的一种更高级的追求。可以说，人类有了生活，就有了艺术。人类不光是要有粮食解决饥饱问题，更有精神家园。宗教是一种精神家园，艺术也是一种精神家园。艺术的精神家园比宗教的更人文化了，更能够被人们所接受，因为它给人提供的是精神的愉悦、快慰和享受。

▲那么您怎样看传统中国画艺术语言的延续和革新？

◎有延续才有革新，这是源与流的关系。中国画的艺术语言源于中国画学所依傍的东方文化精神，这是民族文化的根。我们只有保护好这个根系的生态环境，才能谈得上发展纯正的中国绘画。中国绘画就

像一条链条,我们的祖先一代一代地把这个链条不断加长,每一代画家都有他们的创造。传统的东西不是一个固化的东西,它是鲜活的,随着时代的不同发展而发展的。随着人们对外界事物精神的更高追求,必然需要一个新的手段把它创造出来。

从岩画开始,到几何图形的绘画,中国画逐渐演变成很有形象、很直观的绘画。之后又创造出很多技术性的东西,出现了工笔式的绘画,不但有了形象,而且有了内容,有了精神。到唐、宋时期,中国绘画又发生了一种大的变革,文人精神注入到绘画中来。苏东坡等人对艺术的观点,是一种精神上的飞跃、是一种更高的追求。到了明代,徐渭等这些有很高文化修养的大画家的出现,使绘画在他们的手里得到了更加充分的发展。自从写意绘画出现以后,凡是有创造性的画家,在当时都不被认同。但是,当人们知道绘画精神性更重要之后,人们不但认同它,而且肯定它、追求它。所以,从徐渭以后,才有了八大山人,有了清末民初的吴昌硕、齐白石等等,一直延续下来。这就是一个链。

有人说,这个传统到今天应该结束了,进入了一个新时代,就应该完全创造一种新的文化,我觉得根本不是那么一回事。世界上不存在绝对的新。就是物质领域里的创造,也不是一个绝对的从零开始。万事万物都有个延续性。原子弹是新的吧,那没有原子弹以前呢?有人在研究原子,研究这种现象。有了这个基础的科学,以后才有了原子弹,才有了核电站。那么,更高的意识形态里的文化现象怎么可能就没有延续呢?突然冒出来是不可能的。现在有些年轻人千方百计要搞出一个花样来,要与众不同。其实,这个花样谁都可以搞出来,关键是这其中有没有文化内涵、文化精神。我并不反对创造,我觉得在继承前人的基础上去创造才可以使这种文化得以延续,具有时代精神,具有今天的审美意蕴,具有我们民族的独立精神。我们是中国人,我们的中国绘画在世界上是独一无二的,我们这种绘画应该得到发扬,而且更应该得到创造。我在给学生上课时总是讲,中国画应该存在一种大的精神,尤其在今天这样一种社会状态下。那么,中国画这种大的精神是什么呢?就是光明正大。因为,它给人一种向上的、积极的力量。我们不再是八大,八大的画好,但是他的画又很孤寂、很冷漠,这是什么原因呢?这是他生活在那样一种国破家亡的环境下个人际遇的一种心情体现,是他那个时代的绘画语汇。八大的绘画属于他个人,所以他才有历史的价值。当然,中国画始终是强调学习古人修养、锤炼笔墨,但这个过程很长。我今天60岁了,我还不能说完全学到家了。古人还是有很多更好的东西,我还是在不断地看、不断地学。我们的文化始终是和根连在一起的,古人给我们提供了很好的前提。我们的绘画是非常有前途的。

▲中国画首先是建立在传统文化基础上的,这无可厚非,"谈艺不谈技"是一种高层次的绘画交流。但是,当今中国画坛很多人"只谈技不谈艺"。对此,您有什么感想?

◎其实,艺术始终是由两个方面组成的,首先是精神的,而后是技术的,技术方面转换过来为精神服务,技术不能脱离开艺术,技和艺是你中有我,我中有你,是合二为一的。如果我们只谈艺,我们就是空头理论家,不是画家。画家需要动笔,需要去实践。所以,对于画家来说,只谈技术,不谈艺术;不注重精神、不注重文化理念,就变成了一个匠人。不是匠人的技术不好,可能比艺术家还要高级。但是,他只是在技术方面掌握了一些东西,它是死的。只有艺术才是精神的,是至关重要的。当然,我们并不排斥技术的重要性。

有这样一种现象,100多年来,我们派出的留学生到国外去学习西洋绘画,回国后一代代传下来,到今天我们的油画并不比外国人的差。但是,现在的外国画家,有很多人都不会画了。他们的祖先创造的东西,他们却不会了,但是我们却继承下来,我们画得很好。古代的时候就有外国人到中国来学习中国绘画,清朝的郎世宁就是其中一位。他在宫廷学画,而且还给皇帝画画。可是,翻开我们的历史,我们对郎世宁的评价是什么?我们依然觉得它不是中国画,是不是他的技术不好?我们说他画得非常细腻,但是我们

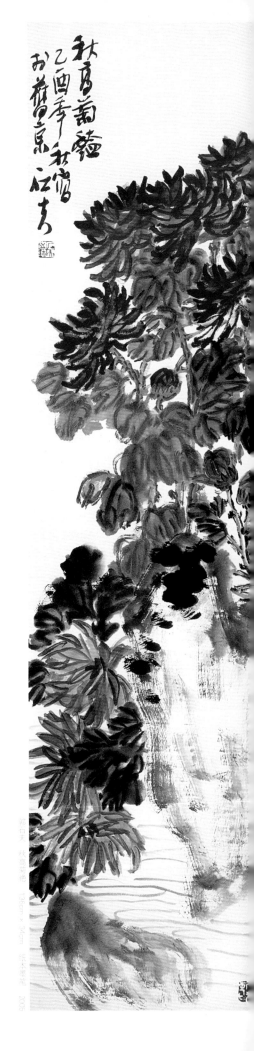

说他还是缺少了一些东西,缺少了什么?造型?色彩?不是,缺少的是作品背后的中国文化特有的精神上的东西。为什么?他没有那样的一个根基。他对于我们毛笔的认知还是很肤浅的。我们的祖先给我们创造出的毛笔,那真是神奇之笔,那是世界上其他国家所没有的。中国书法成为艺术就应该归功于我们这个毛笔创造的书写性,它能将人的情绪、精神等一切内在的东西通过毛笔这种线的形式充分表现出来。所以,中国的绘画和中国的书法是紧密联系在一起的。怎样认定它是不是中国画就在于毛笔上,就在于它的书写性功能上,就在于它所传达出来的内在精神气质上。这是从技艺的角度来谈中国画的一种现象。

古人讲"笔墨当随时代",古人还讲"用笔千古不易",这不是一种矛盾吗?其实不是。就是我们的这种哲学精神、文化精神,通过我们的毛笔、通过书写,表现得淋漓尽致。我到欧洲去,拿着书法。他们看到之后,虽然不认识中国字,还是非常激动,感觉到非常美。他们可以看到画家在书写过程中的情绪是激昂还是低沉,说明我们的祖先创造的这种工具是能够和外界沟通的。是不是中国画,关键就是看毛笔是不是体现出这种精神气质。

▲在传统与创新的关系上,反传统构成了当代西方艺术的一个重要特色;而现在中国也有许多前卫现代的艺术家,您怎么看?

◎前卫首先是精神上的一个东西。我并不反对前卫,我对前卫艺术家有些路子也是认同的。有些新的东西出来以后,它不被所有人承认是正常现象,反之,倒成了一个怪现象。问题的关键是看前卫的人掌握了多少本民族文化的知识,他的思想有怎样的一个深度,是否有价值要社会来承认,这不是由你自己去评说的。我觉得艺术不要自己去标榜,而是要历史来认同。历史承认你,历史认为你在这个时代有价值,你才真的有价值。如果历史不承认,你怎样说也是无济于事的,你可以去主张自己的观点,可以去宣传自己的观点,但是否被认同是历史的事情。

▲有人提出,现在画家可以有多种途径取得艺术上的成功,可以从传统入,也可以从生活入,还可以借鉴西方艺术,请谈谈您在这方面的感受。

◎正如我开始所说的,我是生活在那个时代和我家庭特有的那个文化氛围中的。其实,我并不保守,我也画过西洋画,从事舞台美术工作很多年,每天都在搞西洋艺术。我也热爱西洋绘画,不热爱我怎么会学它呢?今天这个时代是多元化的时代,改革开放给中国带来了翻天覆地的变化,比如说建筑吧,我们有古典建筑,也有现代建筑,我们拆了四合院,盖起了塔楼,体育场建了鸟巢,歌剧院盖成了圆顶的。为什么呢?中国开放了,中国的建筑业也在国际上招标嘛!外国的好多设计师也都到中国来,参与到中国这个大市场、大建设中来,外国的最新的东西、外国的文化也自然会被带到中国来,这是一种市场开放的必然结果。但是,这种结果对于历史来讲意味着什么呢?现在我们还很难给出定论。我们今天的生存环境和古代的不一样,中国在宋代时才8000万人口,而且始终没有突破这个数字;那么到了今天中国已经是13亿人口了,所以不盖这种塔楼行吗?不行。这是无奈之举,也是一个时代的选择。对于中国绘画,也是这样一种现象。我们要搞双年展,我们要搞国际双年展,能不让外国的东西来吗?外国的很现代的东西也自然会来到中国,应该说好坏都有。最前卫的东西我们这个民族能不能接受呢?你不能不让他来,来了我们也可以不接受,不接受其最后也就没有市场,会自己消亡的。

▲《中国画研究院花鸟回望专题报告》中曾提到,您的画卓然不凡、淋漓奔放、苍古朴拙、美艳丰实,在贯通徐渭等诸先贤大家的同时,正与吴昌硕、齐白石、潘天寿、李苦禅相联、相接而生,是继他们之后传统写意花鸟画的主要代表人物。您是怎么看待这样的评价的?

◎说我和吴昌硕、齐白石、潘天寿、李苦禅一脉相承下来是一个事实。我热爱我们的文化,我也喜欢写意画,但是,我觉得一个人的一生只能选择一条路。我一开始也不想就走这条路,但是当我学了很多东西之后,我知道我应该往哪方面发展,我更要关注哪些更适合我的精神,于是我才有了一个正确的选择。在这个选择过程中,我认为我更适合画大写意,因为我对写意花鸟画的挚爱,所以我选择了它,有了选择,我就要向我的前辈、向更远的古人学习。因为,只有向他们学习,我才能够真正地理解他们笔下的花花草草所传达出来的精神价值,知道了他们的价值,我自然而然地就去接受它、追求它。在追求过程中,我又不是他。我自然有我自己的认识,有我在大自然生活中的发现。我所发现的这个真面貌也许离他们很近,也许与他们有某些相似的地方,我觉得这是正常的。如果说我和他们没有关系,那就不可想象了。

▲请您谈谈您如何认识徐渭的艺术以及他对您的影响。

◎徐渭是我最崇拜的一位古代的画家。他是我国明代杰出的文学艺术家,被列为中国古代十大名画家之一。徐渭的人生际遇很坎坷,一辈子考了9次科举都没有中。当时的中国封建社会,文人只有一条路可走,即科举之路。如果科举之路没有中,作为一个读书人就是一生的悲哀。徐渭30多岁就做了胡宗宪的幕僚,这恐怕是他人生中最高的职位了。后来,胡宗宪因被弹劾而自杀,使徐渭深受刺激,一度发狂、精神失常,蓄意自杀。徐渭的人生是很跌宕的。

但徐渭又是一个非常有才华的人,在书画、诗文、戏曲等领域都有很深的造诣,而且能够独树一帜,给当世和后代都留下了深远的影响。他的疯狂导致他的绘画也是非常疯狂的。他的绘画用我们今天的话说就是非常现代。他在绘画过程中根本就没有想到技法、方法的运用,完全是一泻千里,可以说写意画从徐渭到今天还无人能与之相比。我们看他的绘画完全是一种精神,这种精神是他自己内心的痛苦,那种撕心裂肺的感情的东西。苦难迸发出艺术,徐渭一生数次科举不第,最后他没有在仕途上进取的可能了,所以,徐渭一直到死都是穷困潦倒。没有办法,只能退而卖画、卖字。中国的知识分子都是有一种

入世情怀和"兼济天下"的使命感的，这是中国文人的优点。可是，这种使命感一旦在现实面前破灭了，就退而求其次，以卖画糊口。这是为了生存，但是内心的激情完全可以在纸面上表现出来。他死了300年后才被人认识、被人发现、被人认可，他是一个大师、是一个巨匠、是一个艺术天才。有了徐渭，才有了八大，他的影响一直到今天。当然，我们现在跟他不一样了。我们住着楼房，有着优越的生活，没有他的遭遇。社会条件也变了，我们成了职业画家了。但是，我们要向他学习绘画上的那种真诚、那种精神。

▲您又是如何评价八大的？他在哪些方面影响了您？

◎八大山人为清初"四大画僧"之一，他跟徐渭有好多相像的地方。他们的内心世界都是非常悲凉的，所以，八大几次出家、还俗。但是，他这个人骨子里很高傲，因为他有一个贵族血统，这个贵族血统在他的身上根深蒂固。但是，在清入主中原以后，他却是个最受压的人。因为他内心的矛盾，所以他有一种佯狂的状态，这也是为了逃避政治上的迫害。但是，他的绘画却非常理性，取法自然，又独创新意；师法古人，又不拘泥于古法；笔墨简练，以少胜多。他怀着国破家亡的痛苦心情，借花鸟、竹木、残山剩水来抒发对满洲贵族统治者的不满和愤慨，表现他那倔强傲岸的性格。因此，他画的是鼓腹的鸟、瞪眼的鱼；或是残山剩水、老树枯枝；或是昂首挺胸的兽类、振翅即飞的孤鸟；或是干枯的池塘、挺立的残荷，而其中又有活泼的游鱼、生动的花朵，借此比喻自己，象征人生。他和徐渭在画面上的表现是完全不一样的，但是，这两个人都是写意画非常杰出的代表人物。清代中期的"扬州八怪"、晚期的"海派"，以及现代的齐白石、张大千、潘天寿、李苦禅等巨匠，都受到他的熏陶。

▲请您谈谈对吴昌硕的评价及其对您的影响。

◎吴昌硕生在咸丰年间，死于民国初年。那个时候，中国社会动荡，正值太平天国革命时期，吴昌硕家中就有人死于动乱之中。他不是很得意，最后也是以卖画为生。中国画家这种文人的状态都有某些相似之处，骨子里的精神也有很多相似的东西。吴昌硕晚年生活在上海，当时的上海是中国资本主义前沿的城市，不管是主观上还是客观上，他的画必须要适合于当时社会人群审美的需求。他如果像八大、徐渭那样，他就无法生存了。所以，他的画还有俗的方面，喜用浓丽对比的颜色，尤其善用西洋红，色泽强烈鲜艳。所以，吴昌硕的绘画在今天来说更灿烂。他是最后一位文人画家，也是把文人与世俗结合在一起的画家。他的绘画的精神很灿烂，给我的影响很大。用今天的话说叫做雅俗共赏，俗的一面也能被所有人去爱。他的画相对于徐渭、八大来说更加市民化。所以说，没有吴昌硕就不可能有齐白石。我有时对我的学生说，我最崇拜吴昌硕，但我觉得他的绘画纵横气过重，内敛的东西不是很好。当然，这也可能跟他以卖画为生有关。

▲您如何评价齐白石？他在哪些方面影响了您？

◎齐白石家境贫困，世代务农，他与我前面谈到的这几位大师就完全不同了。他没有他们那样的家世、生活阅历；他也不是知识分子；他从小放牛种地，骨子里非常朴实；他一辈子也没有想过做官。他的作品，水墨淋漓，洋溢着自然界生气勃勃的气息，处处表现出他对生活的热爱，就像草垛子、大爬犁、老鼠、青蛙这些生活当中所有的，在农村司空见惯的东西，都是前几位大师的作品中没有出现过的。他的画能卖钱，他的祖母特别高兴，还说："谁见文章锅里煮。"他是一个非常实际的农民，他的绘画里带有很大的一种朴素感。所以，后来他被称做是"人民画家"。他追求的绘画形式是文人的形式，他对徐渭、八大、吴昌硕也是佩服之至。齐白石的画很灿烂，也很平和，他没有愤懑之气，也没有八大的孤寂和冷漠。他用平常心去对待生活，看待事物，反对不切实际的空想。他经常注意花、鸟、虫、鱼的特点，揣摩它们的精神。他曾说："为万虫写照，为百鸟张神，要'自己画出自己的面目'。"

我非常喜欢齐白石的绘画，尽管他也有很俗的一面。所谓的俗，就像吴昌硕，他是不得不俗，因为他要天天卖画生活。但是中国的世俗文化是否就不可取了呢？我觉得不是。因为人们总是希望有一种美好，社会需要安定，人民需要富足，所以世俗的观念表现在齐白石的绘画里就更充分些。但是无论什么样阶层的人，在齐白石的绘画中都能够得到一种美好的向往与寄托，甚至看到了未来和光明。齐白石是在中国文人绘画中修炼得非常好的一位。他的笔墨非常好，他的绘画很少有功利心，而是完全生活化。因为，他自己就是那样一个人。

▲请您谈谈对潘天寿的评价以及他在哪些方面影响了您？

◎潘天寿先生对我最大的影响就是他的严谨，潘天寿治学严谨。他在作画时，每画一笔，都要精心推敲、一丝不苟。同时，我在他的绘画中也看到了他的不足，那就是因为他太过于严谨，而缺少了像齐白石那样天真烂漫的东西。他的绘画就是文章，你是在读他的文章，读他绘画中的精神，这是他严谨所培养出来的东西，但同时他的绘画中又缺少了一些天成的东西。中国人讲大的境界，大的境界就是天成，是和宇宙化为一体的东西。齐白石的作品就是这样，而潘天寿的作品就感觉人工气很强。当然，我们不能苛求前人。潘天寿只活到70多岁，生命没有给潘天寿更多的机会。如果他能活到90多岁、活到改革开放，也许他的绘画也会有所变化。当然，这是我们的一种假设。潘先生的严谨、章法以及墨的分配给了我很多的启发。什么叫学习？学习就是采众家之长。如果你都是天造，都是从自己开始，那你就不用学习了。世界上没有这样的事情。

▲您对李苦禅怎样评价？您受到了他哪些方面的影响？

◎苦老师是我接触过的唯一的一位大家，他是一个心底无私天地宽的人。他的绘画很光明，从他的艺术上也能看出他总

是笑对人生。他最崇拜的就是八大、陈白杨、徐渭。尽管他是齐白石的学生，但是无论是题材还是形式，八大的影子在他的绘画里却很多。他是一个农民，来到北京后，因为热爱绘画，成为徐悲鸿的第一个大弟子，后来又拜齐白石为师。他也学习西洋绘画，但最终还是选择了中国画。他为什么选择了大写意呢？我想，这可能跟他读书过程中注重八大，跟八大有关吧！由于他豪放的性格，所以在绘画上表现得非常爽朗，没有什么造作的东西。当然，他也有缺点，就是因为他这个人过于潇洒，使得绘画不是很严谨。有些大的作品比如《盛夏图》是比较严谨的，但是他也有很多随意的东西。比如，学生们去他那，他拿起纸来就画，画完后就分给他们。所以，他的画流传得也很广。

苦老又是一个非常行侠仗义的人，这可能是因为他是山东人的缘故吧！在笔墨技巧上，他重用笔，以笔主筋骨，同时又主张书法入画，笔笔写出，曾有"书至画为高度，画至书为极则"之语。但也有不足，有时又过于荒率、过于随意。

我想，人无完人，从这几位大师的身上都能看到好的方面，同时也都能看到他们不足的一个方面。以上这几位大师对我的影响都非常大，读他们的书，看他们的画，研究他们的人生、他们的历史、他们的追求，这些对我来说都是一种个人的吸收。所以，如果说我的绘画中有他们的影子，也是非常正常的。

▲我们知道，您在书法上、治印上也有一定的造诣，所以我们想请您谈谈在这方面对您影响深远的人。

◎谈到书法，就不能不谈到晋唐，这不是我的观点。可以说，晋唐以后的古人都是抱着这种观点的。因为古代的书法，从我们国家有文字以后到列国时期，可以说一直都是不统一的。秦以后才把它统一起来，用小篆作为一种文书文字，用我们今天的话讲是作为一种官方的文字。后来又有了隶书，从它的名字我们就可以知道，它不是那种官方的文字。书法到了晋唐的时候，是最高成就的时候，所以，那个时候

出现了像王羲之、王献之这样的人，我们今天称做书圣的人。这时，书写已经不再只是一种符号，它和小篆的时候不太一样。小篆讲究的是规范，它的精神性不是很强；而到了晋唐，尤其是行书的出现，像王羲之，我们看到的大量的都是他的行书。他的艺术性、他的书写性、他的精神性，达到了一个很高的程度。这个时候也出现了很多书法的理论。唐颜真卿的书法有一种外张的力量，虽然有的字写得不是很大，但是精神很大。所以，晋唐以来出现了很多书法家，这可能跟当时的政治环境，以及皇帝对于书法的这种重视，是有着直接关系的。所以，那时的书法家不但是有才华的知识分子，同时也是有一定权力的人。王右军（王羲之）在当时也是很有名的官人，之所以能做到很大的官，也是同他们的文化精神有很大关系的。所以，书法的成就也是晋唐最高。就好像我们今天说到古典的诗词，依然觉得无法超越唐人，尽管清代的诗也很出色，但是我们一说到诗词首先就会想到唐宋，这和书法也是相似的。

我因为从小就学书法，所以当时对晋唐人的书法首先是要读的。后来对从宋代一直到清代的书法家都有所涉猎，像清代的书法家我比较喜欢的是何绍基。后来，看书知道齐白石原来也很喜欢何绍基，可能齐老同何绍基还是老乡，都是湖南人。吴昌硕对于何绍基也是有所褒奖的。虽然我很喜欢吴昌硕的画，但我的行书中吴老的行书并不多，就像我之前讲的，吴老的行书和他的绘画中都有一个毛病，就是纵横气太多，内敛的东西不够。所以相对来说，我更喜欢内敛的，而何绍基的字，我觉得既有开张又不乏内敛。我也曾用很长的一段时间学过何绍基，不过我学字的目的并不是想当一个书法家，主要是为了我的绘画。

在篆刻上，我主要是从汉印到吴昌硕这个脉络下来。也可能有人认为我不够创新，因为我觉得在书法和篆刻这两个方面，留给我们创新的余地不大。为什么这么讲，就好像诗词，你说新诗可以发展得很多，比如郭沫若的新诗。但是，如果提到古典诗

词，谈到律诗，我们创新的范围就非常得小。因为，前人的杰作已经摆在那里了，我们不可能绕过去。作为律诗如果把"律"去掉了，把平仄、七言四言都去掉了，完全随便写了怎么行呢？那就不叫古体诗了。所以，越是这种在中国成就非常高的艺术，比如书法，它给后人留下的空间就非常得小。后人想要迈过这座大山，即使用一生的努力，超越的可能性也是很小的。这不同于绘画，虽然绘画也有"大山"，不过绘画它还有一个客观的东西，就是自然。诗词则不然，格律的东西很严谨。书法同之。中国字的间架结构摆在那里，古人的作品放在那里，我是不敢说有谁的字可以超过王羲之、赛过颜鲁公的。谁要敢说这样的话，我觉得他可能是个疯子（笑）。所以，我不敢说我的书法有多高的水平，从来也不以书法家来标榜自己。我觉得书法相对于绘画更具有精神的独立性。所以，我在题字的时候，只要能做到和古人的间架结构有所联系，也就很满足了。要有这样一种心态。

▲尽管您在这方面还是比较谦虚的，但是我们仍然觉得您是一位修养全面、精力充沛的书画家。您以大写意花鸟画享誉画坛，并兼擅长山水、书法、篆刻、诗词及西洋绘画等，于戏曲上造诣尤深。纵观历史，多数大家都是修养全面、学识渊博的人。请您结合绘画实践谈谈您在这方面的体会？

◎我觉得自己还是有一个和别人不太一样的学习过程，这对我来说是非常重要的。我的很多朋友都是从小上学就开始学习绘画，高中毕业考美院，美院毕业后就到了画院，或是其他的专业团体。我不是这样的，我从小也没想通过绘画成为大画家。我只是因为热爱绘画，想将来当个美术老师，教学生绘画。我觉得这个职业对我来说就很高尚。这是我二十几岁的一种想法。在这之前我是学戏的，我虽然从小一边学戏、一边学画，但我的父母给我定的是学戏，是想让我成为一个京剧演员。因为，我的哥哥、一些亲戚都是梨园界的人。我的父亲也是一个"名票"，他对于戏

剧很有研究，所以他从小就培养我学戏，而且是在家里给我请老师。在戏校里，都是一个老师教一班学生，我是单独由一个老先生教。我的老师当时教我的时候就已经70多岁了，而他的老师则是第一代进京的京剧演员。由于我父亲和戏曲界的这种交往，那时去我家的几乎都是这方面的人。他们谈戏啊、论戏啊等等。我就是从小生活在这样的一个氛围里。

中国的戏曲、中国的绘画、中国的诗词都是我们的祖先创造的，它都有一个相同的根基，这个相同的根基都是中国文化的精神性。由于受到这样的一种熏陶，所以潜移默化地给我的绘画一种滋养和影响，使我对中国绘画的理解、对笔墨的理解可能跟某些人不太一样。中国的戏剧和世界上其他地方的都不同，它非常讲程式。最高级的艺术都是要讲程式的。你可以看人类的发展史，都是如此的，西洋的歌剧经典，它有程式、它有调式。譬如，咏叹调就是咏叹调，不可能是别的。规定好的是不能改的，这就是程式。我们中国的京剧艺术就非常地程式化，这是我们祖先创造的。所以，我们中国的绘画相对而言也是非常程式的，包括笔的起承转合是有程式，不是很随意的东西。所以，现在有些人说自己的大写意是拿刷子画的，我说那不应该叫大写意，而应该叫大刷意，它和我们古代所认可的东西并不是一回事。我的生活的阅历可以说造就了我这个人，不管后人将来会怎样去评价。我也想进美院，我也想有这样的一个艺术条件。但是，这些都跟我擦肩而过了。其实这也无所谓，中国古代的大师也有许多都不是学院出来的。因为，学院才有不到100年的历史吧。

▲传统文人画讲究诗、书、画、印的结合，而今天的画家在这方面似乎不那么重视了。对这种现象您有何看法？

◎"诗书画印"是我们中国绘画，特别是宋以来绘画的一个程式。这个程式好与不好当然也有不同的说法。有的人认为，绘画是一种独立的东西，应该不要诗，诗在这里是多余的，绘画就是直观的、视觉的，这是现代一些人的说法。可是，我们的古人为什么把诗跟画联系起来，就像我刚才讲的，它注重的是精神性。比如说画一棵竹子，竹子是一种客观的植物，它无法说明别的意思。但是，我们的绘画不是这样的。郑板桥说过："衙斋卧听萧萧竹，疑是民间疾苦声；些小吾曹州县吏，一枝一叶总关情。"他把一棵竹子引申到一个人的品格、一个为官人对于老百姓疾苦的一种关心这样一种境界上来。你说如果没有这样的诗，这张画的意义还能有多深刻呢？因为有了诗，它就要有一个书写的形式在里面，书法本身就是艺术，就是一种美。我们用印不简简单单表明这张画是谁画的，它还有其他的一些意义。郑板桥一个闲章"七品官耳"中的"耳"，就是有一种自嘲的味道。这也就更加深了他绘画中的这种精神。所谓看其画如见其人，所以我说，中国画本身不光是包括画，还有诗、字和印章。如果我们对中国艺术持一种认可的态度，我们就要承认诗书画印是一种一

体的文化精神，是区别于世界其他艺术绘画的，是我们民族独一无二的。所以，我觉得关于这个问题我们反对它是没有任何意义的，是因为不理解才产生的。我不是说所有的绘画都应该是这样，但是我们不能反对我们这个文化的经典性。我是站在一个比较客观的角度看这个问题的，我并不保守。所以有的人反对这点，恐怕只能说明他认识的浅薄了。

▲那么，在笔墨方面，您觉得自己相比前人有了哪些突破和贡献？

◎我的笔墨是我在多年绘画过程中形成的我的一种领会。如果说这里和前人有什么不同，我觉得我在这个时代所追求的一种正大光明的气息在我的笔墨里存在，这种气息是我们这个时代的一种审美要求，也是区别于以前时代的精神境界的一个要求。我的笔墨和前人不可能是一样的，因为我是郭石夫。我在学习他们的东西，但在这个过程中自然而然会有一个改变。其实，我是有一种奢望的，想把几位大师的优点都有所保留，实际上这是很难的，通过对大师们一些作品的学习，可以使我的语汇更丰富一点。我从他们绘画里面吸收了一些东西，为我的绘画所用，可以使我的绘画表现更自由。但是不管怎样，你还是你，古人的东西你可能会有影子在，但是你永远不会变成古人。我认为，一个画家把一位老师当做圣人去崇拜并不是好事。人有其长必有其短，这是很有道理的。因为绘画也是有各种不同的风格，苍拙是一种美，秀逸也是一种美。美本身就是一种选择，而不是一个固定的模式。

▲您自己的绘画风格是什么呢？

◎我的绘画风格就是延续传统的绘画，包括它的形式。我们应该把它延续下去，有所发扬。我觉得这种艺术不能丢失，一旦丢失了，就是一个民族的损失，而不是我个人的。我现在也有一种危机感。我们现在的绘画市场、我们的绘画教育，其实并不适应绘画的传递。我所了解的绘画不是这样的。绘画是个寂寞的艺术，是人内心世界的东西，是你对大自然的真诚，是你的文化修养达到了一个很高的境界的时候才能进行

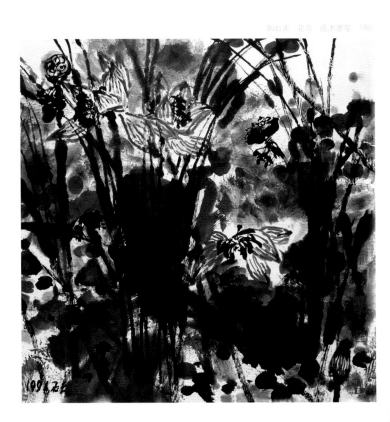

郭石夫 花鸟 纸本墨笔 199

的。如果说有太多外界因素的干扰存在,对于中国绘画来说,实在是太艰难了,因为画家被增加了许多本不该背的包袱。现在,有些画家太注重名利,有些年轻人不但不去丢掉包袱,反而还都去捡这些包袱。这样一种状态,文化精神在哪里?谈到这个问题时,我内心也有一种很凄凉的感觉。

▲谈到这个问题,我们很自然地联想到现在许多年轻人几乎都不动笔,直接在电脑上办公了。长此以往,会不会影响书画艺术的发展呢?

◎书法这门艺术对于中国人来说,原来是都要去学的东西,只不过有些书法家做出了成就,总结了一些理论经验,最终成为了书法家。但是,一般的中国人也都是要用毛笔写字。我记得我小的时候,北京买菜有许多都是赊菜,是要到年底算账的,越是有钱人越是这样。所以,那个时候卖菜的人都是要用毛笔记账的,包括中医也是要用毛笔开药方的,那时有些老中医字写得不比书法家差多少;而现在的人都是所谓的无纸化办公了。我觉得中国人不管你电脑多好,从小应该会写毛笔字。如果这样下去,再过20年,中国的这门艺术也许会中断。所以,对于一些年轻画家,我总是告诫他们要多用功,不要太在意市场的名气。古人讲"名"这个东西,300年才能有论定。过去讲盖棺定论,书画艺术盖棺都无法定论。所以,我的老师讲,绘画是一个寂寞之道,要把自己的一生都奉献出来。最后能否有所成就,是后人的评价,而不是当代的。

▲作品的境界更多的是看作品背后的东西,这与人的素养、品格和画家对人生的态度是相关联的。您是如何看待在提升中国花鸟画境界过程中"养"的作用的?

◎"养"分养什么,现在有些年轻人也说在养,他们是在养自己,养成一种假古人,我觉得"养"不是这样的。中国人所谓的"养"是养自己的一种浩然之气,而有了浩然之气后,你对待人生、对待名利才能有一个比较正确的认识。古代如元代时的养,实际上是一种"隐",这是因为他们的志向得不到发展。今天的"养"更多

的是养一种浩然之气,要有一种正大光明的精神。正大光明就是浩然。一个人如果本身是一个蝇营狗苟的人,他的绘画里怎么会有光明的东西存在呢?精神是要看作品背后的东西的。只有绘画是与我共同存在的东西。

▲您的作品非常具备自身独特的视觉性,这种处理是否源自您的生活阅历和您的心灵感受?

◎来自两方面。一个是来自生活,一个是来自文化。来自我对于古代书画、对于前人的认识。所以,我觉得,学习花鸟画的人,你不必每天背着画夹到山里去寻找,其实花鸟无处不在。你走在路上,身边的一棵树、一块石头,只要你有慧心,就能发现它的美。

▲刚才,您谈到大写意,您是怎样理解大写意花鸟画中的"大"字的呢?

◎这里的大小是相对的。八大的画好多只有一尺,那也是大写意。大写意的"大"在古代主要是一种绘画形式的区分,这里的"大"实际上是一个很宽泛的概念。有的人认为,只要不是刻画的、工细的东西,用什么形式都可以,即便用刷子也一样。我觉得,首先是你对于毛笔这个中国书写性的认识。在这个基础之上,如果我们能更让它丰富,我们去运用其他的工具是无可厚非的。比如说,潘天寿老先生当时还用过竹签,李苦禅老师用过纸团儿。关键的关键是你的毛笔的精神在里面要存在。你把中国书写艺术吃透了以后,再去用什么都没有关系。我也用纸捻画过画,出去没带毛笔时怎么办?用个宣纸卷个捻也可以画。那种感觉可能不一样,但是,精神的东西是要从毛笔里提炼出来的。

▲写意画主张"逸笔草草"、"不求形似"、"妙在似与不似之间"。请谈谈您在这方面的体会。

◎这里的"似与不似"其实有好多误解,因为这句话是一个很不确定的语汇。语言这个东西是有限的,它不可能完全表达一切。所以,这点也被许多人所误解,或者说拿它当一个招牌。"似与不似"古人早就谈过,这只是相对而言的。中国绘画里

面应该注重的是什么?是像西洋绘画的描摹客观吗?西洋古典绘画是客观的,是要把人画得惟妙惟肖。纯客观是人的初级文化到了一个阶段所追求的目的,但是这个目的在被人们追求到的时候,会很快被更深入的追求所替代,而比它更高级的目的是什么呢?那就不只是表现事物外观的东西了,而是去表现透过外观后面的精神性的东西,这时就产生了一个"似又不似"的概念。虽然是一句简单的话,但在不同修养的人、不同理解的人那里就完全不一样了。中国文化是一种主客观的统一,这个主客观统一相连接的是"契"。契合的东西才是真正的似与不似的东西,不是完全不要客观,不是只凭主观随意,一挥而就。

▲陈丹青说:"真正的艺术渴望批评。每一件作品第一位严厉的批评者,应该是艺术家自己。"您认同吗?

◎对,我同意,也就是说实际上自己满意的东西很少。这就像你作为一个独立的人,当你认为自己真正独立的时候,你和你的父母实际上依然是连在一起的。当我的父母不在以后,我觉得自己一下子没有了根,成了漂浮在世界上的人。当你离开传统的时候,你就离开了你的家园,所以你又要回来。恐怕人就是在这样的过程当中而存在的。

采访结束了,郭石夫先生的话仍在耳边回荡。作为一名画家,郭石夫先生的立场是鲜明的。他的立场就在于以自己的绘画行为,传承气息纯正的中国传统绘画,维护民族绘画的生态系统,坚守中国画学的文化根基,从而谋求具有正大气象的中国画在当代的延革发展。可以说,在当下西方强势文化弥张的情形下,中国画的优秀传统和它所蕴涵的东方文化内质的消长是郭石夫最为担忧和关注的,这也充分体现了有民族文化责任心的一代艺术家的情怀。显然,他的绘画已走出了"小我"的自娱境地,而自豪地升华为一种对民族文化复兴的思考和践行,这也正是郭石夫先生绘画的意义所在。

金融危机后全球艺术品市场格局初显十大变化

@ 西沐 / 文

金融危机后，全球艺术品市场格局的变化从表面上看是一种市场资源的再分配过程，而其实质是不同文化背景下各种文化势力争夺话语权与定价权的开始。因此，我们要谈当下全球艺术品市场格局的变化，就不能不谈还未完全展开的全球金融危机。回望2008年下半年，当时，全球金融界似乎处于一种极度恐慌之中，不仅传承百年的老店纷纷倒闭，而且还有众多著名的传奇人物也在一夜间悄然离开舞台，华尔街可谓是名声狼藉。当然，中国艺术品市场不可能独善其身，也受到了巨大的拖累与冲击。

李健强 闲心对雪净无尘 纸本墨笔 2007

一年过去了，在华尔街发生着变化的同时，全球性的艺术品市场是否也在发生着变化？对于这个问题，可谓是见仁见智。但是，有一点可以肯定，随着金融业逐步走出阴霾，世界艺术品市场的发展也会一步步走入新的状态，中国艺术品市场也在生发着新的业态。但对其未来走向，人们似乎产生了两种截然不同的看法：一种是认为全球性的艺术品市场虽然经历了金融危机，但其市场的基本模式和格局并未发生根本性的改变，复苏之后的世界艺术品市场还将会走回原来的轨迹，即重走过去的老路。今天，我们也确实看到了近期的中国艺术品市场的一些积极进展与趋势。另一种是认为虽然金融业是此次全球性经济危机的始作俑者，但全球艺术品市场需要认真反思、吸取其相应的经验教训，要对世界艺术品市场进行全面的规划和整合，重塑世界艺术品市场的格局与未来。从这种角度上看，今天的世界艺术品市场面临和正在经历着结构性的变化与整合。也正是由于站在这个角度上，我们可以说，如果2008年是全球爆发金融危机使世界艺术品市场遭受打击的一年，而2009年又是全球致力于救助金融业而促使全球艺术品市场处在调整期与恢复期的一年的话，那么，我们展望2010年，全球将迎来艺术品市场新的发展与调适，这时，我们应更多地关注全球性艺术品市场变革的趋势与机会。

1. 全球艺术品市场在全球金融市场未得到根本好转之前，元气尚难恢复，正在寻找稳定的支点与前行的方向

据统计，进入2009年四季度，不少金融机构盈利表现良好，全球资本市场出现了较大幅度的反弹，全球经济复苏的态势已然形成，全球金融业正走向复苏。在这种状况下，世界艺术品市场还未走出阴影，从目前的情况来看，还是回春乏力、动力不足。如果按相应的统计规律来看，艺术品市场要比经济形势的变化滞后6~8个月，明年下半年，世界艺术品市场可能会有一个新的发展势头。但是，我们又不能不看到，金融业的复苏依然是局部性的。从整体上看，全球金融业还在波动之中，突出表现在金融业盈利不平衡、资本市场反弹尚无经济基本面的稳固支持、全球银行业"有毒资产"规模依然庞大、新兴市场特别是东欧形势仍然严峻等等，这种局面为世界艺术品市场传递了更多并不确定的讯息。在大量的不确定的因素中，世界艺术品市场与其说是在走向恢复，还不如说是正在寻找与尝试一种可供依赖的稳定的支点与前行的方向，这种寻找是一种对世界艺术品市场发展的可能性的试探与探索。

2.随着全球艺术品市场区域结构的调整,全球艺术品市场亚洲力量的不断崛起,大中华圈的整合能力在增强,北京作为世界艺术品中心的地位呼之欲出

20世纪90年代至21世纪是一个时代向另一个时代大变迁的过程,世界的政治、经济格局以及中国的文化、社会、艺术生态等都发生了翻天覆地的变化。从世界范围来看,亚洲力量的崛起强化了其对全球性艺术品市场资源的整合能力,而这种整合又以中国与印度最为活跃。中国不仅仅是艺术品资源大国,更是市场大国。随着中国艺术品市场消费能力的不断增加,中国艺术品市场的规模也在不断地得到扩张,可以毫不夸张地说,北京无论是从其影响力,还是从其规模来讲,都已成为世界文化中心之一,这既是世界文化中心东移、中国文化消费能力增长迅速,以及中国文化的核心价值魅力与影响力不断扩大的结果,也是近几年中国概念由制造业导向经济,进而导向文化的生动写照,这种趋势会随着中国国力的增强而得到进一步的强化。也有最新的数据强化了这一观点,资料显示,在全球35位艺术作品拍卖价格达7位数的艺术家中,中国就占了15位;而过去7年,中国艺术家作品的价格上涨了8倍,中国首次取代了法国,在艺术品销售市场上仅次于纽约、伦敦,名列第三。法国艺术品市场信息集团Art price日前公布《艺术品市场趋势》报告指出,由于对中国艺术品的兴趣日益增加,使得中国在艺术品市场有此成绩,虽然只占全球拍卖收入的7.3%,与43%的纽约、30%的伦敦仍有一大段差距,但不用多久,中国就足以提出挑战;因为根据统计,从2006年始,中国艺术品在全球拍卖市场上的总成交额每年增长近30%,而最重要的一极正在从中国香港转向内地,特别是北京。

3.全球艺术品市场整体规模在大的环境压力与冲击下收缩、下滑

全球金融业整体规模的收缩是世界艺术品市场整体规模大幅度收缩一个最为主要的推手。研究发现,在过去10多年里,全球金融业的膨胀达到了史无前例的高度。

在金融危机的冲击下,2008年末,全球股票市值几乎较高峰时下跌了一半,金融衍生产品名义价值较之前下跌了24.6万亿美元。金融业规模收缩,一是实体经济对金融服务的需求在下降。在本次危机的低谷,全球工业生产较最高峰时下滑了12%,全球贸易活动较最高峰时下滑了20%,与1929年"大萧条"的危机前期相比有过之而无不及。二是金融业因过度的自身循环链条被打断,许多"有毒资产"需要进一步核销,此前超过实体经济需求的膨胀部分将回归到真实价值。三是金融监管在全面强化,将会抑制过度投机形成的金融泡沫。全球性的艺术品市场就是在这种极具压力的氛围下快速地收缩规模。美国古根海姆博物馆高级策展人亚莉珊德拉·芒罗女士说,过去5年来,中国当代艺术品市场有了急剧增长,被更多的人所关注与认识。正是因为这种急剧膨胀,人们对艺术的判断往往以市场价值为主,而对艺术的审美性和批判性认识不足。一旦遇到经济危机,艺术品就会面临大幅度缩水的局面。中国当代艺术在这次金融风暴中大约缩水三四成,但国外艺术市场遭受的重创更甚。卢森伯格艺术基金会主席达尼埃拉·卢森伯格女士透露,世界一些知名艺术机构的艺术品成交量缩水高达70%,有的甚至几乎达到了100%。

4.全球艺术品市场不同文化、不同区域间不断融合的迫切性、动力与势头在进一步增强

全球性金融危机使全球性的艺术品市场的成长与生存空间受到了很大的压缩,这种压力推动了不同文化与区域间艺术品市场资源的整合,特别是一些新兴市场区域,对这种由于竞合而带来的融合表现出极大的热情与野心,这也是全球性艺术品市场不断发展的新的动力。

人类与文化学的研究告诉我们,文化的生存与发展处在一个生态化的状态之中,不同的文化间都存在一种竞合关系,每种文化都需要一个发展的空间,每种文化的发展与进化都需要足够资源的支撑。在现实的世界中,空间与资源恰恰是有限的,由

此产生的问题便是,不同文化的生态化生存一定是通过竞争、合作以及相应的竞合状态而存在的,不同历史阶段的文化格局的形成也都是不同阶段下、不同文化间游弋、竞合、发展的结果。在这个过程中,价值性不强、核心稳定性不高的文化种类就会逐步失去其独立性,并一步一步地被同化,成为别的强势文化的组成部分,当然,其应有的文化价值也会解体与融化,而文化的消解是一个民族走向解体的前奏。随着全球经济由去年的"触底"逐渐开始反弹,亚洲藏家尤其是中国内地买家开始在拍卖市场上活跃起来,并有把欧美藏家挤到"边缘"位置的趋势。据香港佳士得公司统计,在此前他们刚刚结束的秋季大拍中,来自于亚洲区的买家所占比例高达86.4%,而中国买家就达69%,其中,中国大陆买家的购买力最为强劲。自2007年以来,伊朗、黎巴嫩、埃及等国当代艺术迅速成为迪拜艺术品市场的交易热点,似乎正在证明中东市场自身价值判断力的凝聚成型。而印度艺术品市场正以迪拜作为蓬勃发展的新基地,不仅已经搭建起了从孟买→迪拜→伦敦→纽约针对印度艺术品的推广"走廊",也为更多的非阿拉伯艺术品交易提供了展示与交易的平台。大中华圈在文化大背景的认同过程中,正在形成一种新的市场力量,越来越多地在全球性的艺术品市场中发挥着积极作用。一种文化背景下的市场整合,表面上是一种市场行为,而其本质却是对文化话语权与定价权的争夺。从此我们可以看出,在全球技术经济力量的不断消长中,全球性的艺术品市场发展的多元化动力将一步步浮出水面,这是一种不同竞合关系的表现,更是综合实力的象征,不以人的意志为转移。

5.全球艺术品市场交易结构在成交萎缩的情况下正在发生分化,世界艺术品市场结构的变化趋势逐步明朗

在全球金融规模整体缩减的大趋势下,世界艺术品市场开始了结构性调整。全球性的艺术品市场结构变化发展总的趋势:一是收藏投资资金相对稳定,而投机投资减少很大。这种调整是一种回归,即回归

到艺术价值本身的需求、回归到简单而透明的市场、回归到监管约束下的艺术品市场、回归到更为平衡的市场发展格局。二是以不同的文化背景为中心所形成的艺术品市场圈在若隐若现地发展。三是从最近几个季度全球性的艺术品市场的变化中，我们可以观察到这些结构性的调整趋势。首先，在世界艺术品市场主体盈利能力衰退、远低于潜在增长水平的背景下，艺术品市场融资变现能力下降，融资与变现规模与数量减少。其次，一些新兴发展国家国内艺术品市场的发展规模在下滑后逐步增加，有的反弹较快，而国际艺术品市场的交易规模却在不断缩减。第三，国际间艺术品市场交易量在降低，表现在金融危机导致全球资本流动处于低迷状态，全球性的艺术品市场受到的冲击很大、很深。第四，世界艺术品市场衍生品的交易规模也在大幅下降，而这曾一度占有全球性艺术品市场一定的份额。

当然，全球性艺术品市场需求变化与结构调整的重要原因：第一，当消费者财富或收入减少的时候，消费者的总体艺术消费需求下降。第二，当经济低迷之际，艺术品市场主体的投资需求下降。第三，当文化保护主义上升的时候，国际艺术品交易业务大规模下降。第四，当政府需要大力刺激经济复苏的时候，会拉动本国艺术品市场的需求超过从前的水平，如中国的礼品市场，这直接推动了艺术品市场投资结构的变化。

6. 全球艺术品市场体系盈利模式、结构和水平的变化，随之而来的是全球艺术品市场主体机构与体系的瘦身

世界艺术品市场机构的盈利结构和水平正在发生变化。第一，世界艺术品市场整体盈利水平下降。第二，世界艺术品市场盈利来源发生变化。第三，世界艺术品市场盈利模式进行调整，低融资成本、高交易收入的盈利模式将会进行调整，转向更多依赖传统业务、更高信用成本、更低增长水平的盈利模式。

世界艺术品市场主体机构瘦身是诸多力量综合作用的结果。其一是信用监管的要求。危机对世界艺术品市场主体机构的压力，迫使这些机构开展重组或分拆行动，进一步压缩资产规模。其二是世界艺术品市场主体机构自身发展的要求。过多涉及多元化、跨地域、跨文化的业务，使得管理出现更多的漏洞。许多世界艺术品市场主体机构存在着摆脱管理困境、专注于发展核心业务的需求。其三是金融危机的冲击，许多世界艺术品市场主体机构充斥着不少的"不良资产"，与此同时需要偿还到期负债或费用，因此不得不开展大规模的"去杠杆化"活动，在这种压力下，其结果是全球性的艺术品市场资产规模不断缩水。

7. 全球艺术品市场中资本的流动减少，世界艺术品资本市场出现文化保护主义倾向，全球艺术品资本的流动受阻状况不会很快结束

在金融危机中，与全球资本流动大幅减少相对应的是，世界艺术品市场资本的流动也呈现出大规模的减少。据统计，流入新兴市场的私人资本从危机前的1.5万亿美元左右迅速下降到6000亿美元左右，正是这一众所周知的原因，也进一步导致了全球艺术品市场资本流动性过快减少的问题。

全球艺术品市场资本流动大幅缩减的主要原因有：第一，过去10多年来，欧美国家金融机构一直是资本输出的主力，通过对新兴市场发放大量银团贷款、外汇贷款，以及直接进行金融机构股权投资，获取了较高的收益。但是，危机中，这些银行发生了大量的亏损，不得不从投资国大幅撤资以自救，从而导致国际资本

刘牧青　树重天光潭　峰寒晓气清　68cm×68cm　纸本墨笔　2008

大规模回流。第二，在金融危机中，全球流动性急剧萎缩，资产价格大幅下滑，许多国家货币大幅贬值，投资资金纷纷流回美国避险。第三，金融危机发生以来，各国出现了一定程度的文化保护主义倾向。未来的一段时间内，全球性的艺术品市场资本流动基本上仍然会受到上述因素的影响，不会出现明显的增长。

8. 全球艺术品市场金融化正在成为一个世界问题，并在危机后将演绎成一个新的潮流与新的发展视角

艺术品市场是一个以信心为基座的体系，金融风暴彻底动摇了大多数投资者的信心。当投资市场整体出现问题的时候，这些投资性的资金就会从艺术品市场中撤离。苏富比去年秋拍的不佳表现，很快被认为是全球艺术品市场"转熊"的一个重要标志。但也有专家认为，有珍藏价值的艺术品因为存世量有限，所以并不会因为一次金融危机就贬值，而只是让它的价格回归合理。有研究资料证明：金融环境不好的时期反而成了艺术品交易旺盛期，很多人会在经济危机后购买艺术品，如在上世纪20年代末的大萧条和70年代的石油危机中，艺术品市场表现并不差。这样看来，艺术品市场受金融和宏观经济的影响肯定是有，但同时也是一种机会，也就是说艺术品市场并没有想象中那么糟，危机的背后往往隐藏着转机，问题的关键是如何转机。我们认为，加快发展全球性的艺术品资本市场，是进一步推动全球性的艺术品市场发展的重要方面。因为只有完善而强大的资本市场，才会产生强的艺术品市场；同样，只有全球化的艺术品资本市场，才会出现全球化的艺术品市场，这才是全球性艺术品市场的关键与根本，在危机后，更是一个世界性的课题。

9. 世界艺术品市场全球化分布正在酝酿新的发展极，在新发展极的推动下，全球艺术品市场出现了更多新的看点

目前，全球经济和金融增长的重心正在从西半球转向东半球和新兴经济体，金融危机加速了这一转变过程，全球性的艺术品市场地理格局将发生深刻变化。下述

王书侠　造化神秀系列之六　136cm×34cm　纸本墨笔　2007

因素将对未来全球性的艺术品市场的全球布局产生显著影响：第一，全球艺术品市场的发展将以实体经济与资本市场为主要依托，未来10年内，全球经济可能形成以中、美为主导，以亚洲与太平洋地区为核心的增长格局，全球经济格局的转变意味着亚洲和太平洋地区的艺术品市场规模将

大幅度提高，欧洲和日本经济可能徘徊不前，中国、印度市场会不断崛起与壮大。第二，经过危机的冲击，欧洲金融业损失重大，欧洲艺术品市场面临较大的结构调整。第三，金融危机导致全球金融财富遭受重创，美欧全球性的艺术品市场体系与机构的发展将长期受到资产与资本问题的拖累。

10. 重构全球艺术品市场发展架构已成为全球艺术品市场发展的重要议题，并且全球艺术品市场已成为世界文化交流的一个重要组成部分

这次国际金融危机的发生，很重要的原因是缺乏一个全球性的治理机制。这也同时启示我们，全球艺术品市场也面临同样的问题，即需要全球实行统一的监管标准和治理框架，积极推进和协调全球的统一监管，逐步建立和形成全球艺术品市场的治理机制和框架。

目前的一些基本框架包括：第一，建立全球性的艺术品市场趋同化的监管标准。第二，建立全球统一的全球性的艺术品市场，对监管标准进行检查、执行和评价的准则。第三，强化全球性的艺术品市场透明度。加强全球性的艺术品市场监管能促进经济繁荣、体制完善和提高透明度，抵御系统性市场风险，缩短全球性的艺术品市场周期，阻止过度的冒险活动，扩展全球论坛在信息透明和信息交换中的作用。第四，加强国际社会在全球性艺术品市场发展中的相互协作。

综上所述，在世界金融业不断触底向好的同时，全球艺术品市场的变革也已静悄悄地发生着变化。我们以上观察到的十个方面，在2010年会有进一步的发展，其中有些方面会更加突出。我们观察到的这些关系到全球艺术品市场的变化，未来必将会对全球性的艺术品市场体系、艺术品资本市场、政府与政策等产生一系列的影响，而这些影响会有多大，今天我们还不能够完全给予确认。但有一点是可以肯定的，那就是，2010年将注定会是从根本上改变全球艺术品市场格局的重要一年，对此我们充满期待。

博大精深中的沉淀和升华
——记著名山水画家毛庐

@ 刘健／文

　　祖国60周年大庆期间，著名书画大家毛庐献上了他精心创作的长篇山水画巨作《长江万里图》和《黄河情》。

　　千百年来，长江黄河不仅是中华民族的血脉，也承载着中国源远流长的历史文化。这两幅大型山水画长卷都在50米左右。画面雄浑壮阔、内涵充实丰富。从三江源头起笔，由西向东，横贯全卷。万里长江水波缥缈，江边南方山峦清秀明快；九曲黄河波涛汹涌，河旁北国群山粗犷浑厚。博大雄浑之神韵，刚毅洒脱之气质跃然纸上，大场面、大容量、大气势表达着画家的匠心独运和深思熟虑，显示出了鲜明的艺术特色。气吞山河的宏篇巨作充分表现了慑人心魄的艺术张力，笔墨精湛，个性十足，使人为之震撼。这是毛庐先生多年的愿望，为了这个目标，他阅历史资料，察风土人情，沿长江黄河艰辛跋涉，采风写生，行程万余里，足迹遍及10多个省区。

　　年近6旬的毛庐先生出生于古周原西岐之五丈原东隅，字亦明，幼承家学，天资聪慧，好书喜画，自不到5岁随父亲学写毛笔字算起，拿笔已有50余载。毛庐从古人取法，集百家之长，师古不泥于古，而是心追手摹。他仔细研究古代名家王羲之、米芾和现代艺术大师傅抱石、李可染、黄宾虹等作品，在陕西这个历史文化的长天高风和厚土遗香中呼吸吐纳，吸取那些质朴而鲜活的传统书法艺术元素，石鲁、赵望云等长安画派的风格无时无刻不在感染他。他长期地勤探索，苦追求，持之以恒，付之实践，以水滴石穿之力，付毕生实践之功，从理论的深度去研究，加上自己的智慧、学识、修养进行熔铸。可以说，他在历代经典和现代优秀作品中看透了那些点画线条背后的神秘与幽玄，把传统、现代有机结合，将书法、绘画融为一体，吞吐大荒，思接千载的才情和容天地万物于胸中的豪气，形成了自己独特的艺术风格。

　　在精神领域不断修炼自己的毛庐挚爱着祖国的山山水水。"深入生活，热爱生活，升华生活"，这是毛庐的创作理念。他不仅恪守"师造化"的古训，从先人那里学基础、学笔法，更重要的是深入到生活中去，到大自然中找真谛。他走大江南北，访名山大川，进山访樵，涉水问渔，登山则情满于山，观海则意溢于海。画山的四时变化，写水的散分聚合，搜尽奇峰打草稿，仅在秦岭的写生作品就达百余幅，秦岭寒暑四季的不同使之得到了陶冶。他在六盘山现场体会70年前毛泽东《清平乐·六盘山》中红军长征的意境；日出时，他赶到险峻的贺兰山看日月同辉奇观，领略岳飞"八千里路云和月"的诗意；沙坡头和金沙湾的大河奔流及大漠风光使他再次感受到黄河母亲的伟大；毛庐还登上了唐古拉山一览青藏高原的风貌。大自然是创作中取之不尽的源泉。这时的他在大自然中得到感悟、启迪和升华，心中自有山河在，落笔有神唱大风，"得其意而忘其形"。毛庐走

毛庐　眉坞小居　纸本墨笔　2009

毛庐 山里人家 纸本墨笔 2009

粗陋的黄土高坡,他善于在淳朴的乡间荒野中发现美。山水不仅给了他灵气,也给了他浩气,更给了他山一样的性格、海一样的情怀。

画家的气质决定了作品的深广。毛庐说,自己创作的过程就是表达自己个人情感的一种方式,是自然的流露。在他眼里,山水都有灵性,最能体现传神和意境。古人以山比人的志向,以水比人的智慧。采风时,他能与山水对话,与山水交流,从而使他创作时情趣尽兴发挥,精神尽情宣泄,抒发自己的情怀。他打破了中国山水画程式化的构图方法,大胆变革,局部夸张,强烈对比虚实变化,虚中有实,实中有虚,采用大胆超脱的手法,运用笔墨充分表现山水的平远、高远和深远。他始终在探索雄浑、恢弘、幽邃和隽永的画风,大山水、大手笔、大意境是他所追求的艺术境界。在他创作的上千幅山水画作品中,笔下群山耸立,江河奔流,荒丘原野,云霭江天,无一不充满了对生命激情的倾诉,尽显着人与大自然相契的刚毅、大气和洒脱,观后备感新意。他创作的《红军路过的地方》大胆地大面积使用红色,与主题呼应,寓意深刻,使人不仅联想到"看万山红遍,层林尽染"的著名诗句。《秦岭金秋》描绘了巍峨险峻的群山,奇秀中见雄宏,空濛中见幽静,充分表现出秦岭大山的刚毅洒脱之气质、宏伟空灵之大气。《石破天惊》中壶口的黄河水、石、气打破了以往用线条勾画的传统画法,而是用西画的表现手法和中国画擦染法相结合,使黄河仿佛有了生命,有了思维,或激浪冲天拍岸,或回流委婉静湍,画面就很生动,有力感,既是活生生的现实诉说,也是沉甸甸的历史回顾,令人浮想联翩。《黄土魂》、《北原雪霁》、《陕南小景》等都表现了陕西大地的山水风貌。在《大漠礼赞》中,他用浓墨枯笔再现了大漠中的生命之树胡杨,历经磨难沧桑、古拙清逸。悬挂于陕西省政府的《华山松云图》气势宏大,采用了传统的笔墨,现实主义的构图,浪漫主义的布局,使云开雾和穿插有致,强调突出中国画的线和笔墨及西画的光感原理,用大泼墨着力

遍了祖国的三山五岳,江河湖海。"祖国山水皆入画。"他认为:自己要认识大自然,也要让大自然认识自己。他特别关注那些被古今画家忽略的寻常之景,尤其是贫瘠

毛庐 秦岭十里听幽泉 纸本墨笔 2009

度,形神兼备求无形之神。他的画路宽,灵活多变,无定法的构图,无流派的限制,胸中有大气,手中无定式,点画成筋骨,泼墨字带香。毛庐创作时先是考虑好表现画面的神韵,大笔趋形,再用超长锋毛笔以书法线条或疏或密、或粗或细、或逆或顺,提按顿挫,随意挥洒。他用笔心呼手应,笔走龙蛇,笔随墨意,笔笔相生,潇潇洒洒,用色大胆沉着,随心所欲,顺手拈来。笔墨千变万化而归于一,龙飞凤舞而惊魂魄。画中行笔欲动先静,静极而动,收放自如,干脆利落。一幅字画的创作就是一个完整的运笔过程。他既有扎实的传统笔法,皴擦点染样样精到,又有西画构图奇特的色彩处理,两者巧妙地结合,章法服从立意,作品动静相辅,博大雄浑,令人叹为观止。他着力研究国内各画派的形成与发展过程,分析他们的画风和地域特点、画家个性和画派画风,不断充实完善自己。

毛先生为人平和谦虚,满脸憨厚的笑容,一口地道的秦腔,身边经常高朋满座,谈书论画,欢声笑语。闲暇之时,一壶清茗映台灯,博览群书阅古今。他很注意从其他艺术中汲取营养,作诗文,行篆刻,通音律,会乐器,戏曲舞蹈无所不好。他把各种艺术特色糅为一体,融入书法绘画中,不赶时髦,不走捷径,以良好的心态达到自我精神境界的高度超脱,特别是自己坚定的信念和执著的追求精神,为他形成自己独特的艺术风格奠定了坚实的基础,在中国书法和绘画的章法、手法和思想内容上都有着突破性的继承和发展。

在文化艺术走向多元化的今天,淡泊名利的书画家屈指可数。毛庐总能够远离世俗的喧嚣,泰然处之,虚怀若谷,始终在蜿蜒曲折的艺术道路上探索真谛。因而,他的作品始终能够保持较高的艺术文化品位。现在正是毛庐先生艺术之树盈盈硕果的黄金季节。他呼吁创立并组织策划的中国美术家协会陕西创作中心多次接待来自全国的美协会员来陕活动,宝鸡、榆林两个写生创作基地为美协会员提供了很好的学习交流平台,近几年组织了多次全国性大型美术采风交流活动。他积极参与社会活动,捐款捐画,诸如助学帮困、援助灾区、慈善事业和慰问解放军等等。他挑起了引领陕西书画走向世界的重任,为书画界同行所称道,被誉为"名副其实的陕西文化活动家。"毛庐现为中国书法家协会会员,中国美术家协会会员,中国美术家协会陕西创作中心主任,中国铁路文联艺术顾问,中国艺术家协会理事,陕西省大风书画院院长,国家一级美术师。先后数十次应邀参加国内外大型画展并获奖,是目前国内著名的山水画和书法大家。

"仁智者乐山水",毛庐已经步入了艺术创作上的"自由王国。"读毛先生的山水画,可以清晰地领略大自然的恬淡情致,真切体会到画家超然物外的胸襟。

刻画华山的雄伟、险要,使人感到山外有山无穷尽,一种激情扑面而来。在毛庐的中国画中,线条是修养,笔墨是感悟。有知名评论家评论说:"读毛庐的画,动静反差激烈,动如倒海翻江、狂风巨澜,静如万籁无声、风清月明。"

美在雄浑飘逸中。在毛庐的绘画中,苍劲老辣的笔法、墨法是与他的书法功底分不开的。他的书法作品曾23次在国内外获奖。书画同源,触类旁通。他在国画中悟书法,在书法中悟国画,相互借鉴,汲取营养。在毛庐笔下,书画相成,异曲同工。画有字的胫骨,字有画的脉络,无论字与画,刚毅、洒脱之风是统一的。他把书法中的线条、用笔等运用到写意画中,构图新颖,大气厚重。观看毛庐先生作画,确是一种艺术享受。他用笔法无定法求法外之法,法中无度求法外之

心归何处
——姜作臣彩墨山水作品解读

@ 徐恩存 / 文

艺术贵在独创,因为独创体现了艺术的本质,也体现了艺术家的才能与智慧。正是在这种意义上,艺术家对世界的独特体验与感受,及由此而形成的独特表现形式、笔墨语言等的"自我表现"、"个性特征"都是值得肯定的。

生命具有不可重复性,由生命活动而演绎的生动感性形式同样具有不可重复的性质。艺术作品之所以因人而异,是由不同生命对世界的不同感受、引起的不同精神触发而凝聚的不同感性形式所导致的。

唯其如此,才有了艺术形式、风格的多样性,才有了生命形式的丰富性。

姜作臣的山水画在创造意义上,体现了他在审美感受上的独到性。因此,他笔下的山水画展示了一种虚无缥缈的朦胧美与神秘美、虚幻美与抽象美。

不难看出,姜作臣的山水画重在呈示一种形而上的境界,表现的是"心归何处"的精神图景。也就是锐,姜作臣的山水画不是对自然山水的逼真再现和模拟复制,也不是简单的技术和手法的表现,而是把大千世界的繁纷与复杂给以心灵的提炼与纯化,滤去形而下的物态气息,使之成为纯精神的表现形式,即一种源于心灵的意象之美。

从自然物象,到心灵意象的提纯过程,是一个由物质到精神、由形而下到形而上、由此岸到彼岸的过程,完成这个过程是生命净化的过程,是艺术创造的一次重大转换过程。

姜作臣的作品显然是在这个过程中,确定了自己的艺术取向与审美选择。那就是,他把表现内心作为唯一的主题,把表现内心作为唯一的形式选择,这样才能充分表现"心归何处"的深切内蕴,才能把自然山水从物质层面提升为精神层面,进而营造出虚无缥缈的心灵图景与境界。

"心归何处"是姜作臣山水画的根本意义所在。

"心归何处",这是一个令当代人注目的艺

姜作臣 十年酣梦 纸本墨笔 2008

术命题,也是当代艺术必须面对的重大主题;同时,它也为当代绘画创作提供了广阔的平台。姜作臣正是在这个平台上,展示了自己的创造性智慧与创作能力。他以自己的努力,以自己的绘画形式、语言,对此做出了回答。

解读作品,我们看到,画家以虚实结合、简繁互动、浓淡渗化、黑白变幻等处理手法,营造了画面深邃、幽秘、遥远、冷寂的境界。不同的是,这个境界不是静态的,而是呈现运动的态势,因此而激活笔墨,产生拂面而来的淋漓元气与逼人的气势,令人在一种惊叹之中,体验到形而上的超脱、豁达与快感。

作为写意山水画家,姜作臣牢牢把握的是写意的原则。他关注的是精神层面的心灵感悟,强调的是心象的符号意义,追寻的是形而上领域的逍遥,并把这一切付诸于笔墨表现,用以体现其独特的审美理想、审美追求和由此产生的价值观。

姜作臣在不放弃传统文化精神的前提下,融入了个人对文化、对历史、对精神的思考,在"化腐朽为神奇"的理念中,在研究前人笔墨符号的实践中,更加注重个人对宇宙、对自然的感受,更强调以个人的方式去表达这种感受。

所有的感受,在画家那里都可以概括为"心归何处"的主题。

"心归何处"在姜作臣笔下更是虚无缥缈的山水云烟,只有在这个无形而又深邃阔大的空间中,只有在这个遥远而又神秘的空间中,才能容纳无边无际的心灵世界。因此,水墨幻化、冲撞、互渗所产生的波诡云谲、云烟缥缈、升腾翻滚与倏忽即逝的境界,以及由此而产生的墨色变化和墨层的丰富、奇妙的景观等等,都是一种境界的创造,都是超凡的心灵图景的折射。

画家在作品中,往往以局部山水意象的勾勒、皴擦,引出大面积的云烟幻化,在局部具象的基础上,进行抽象化的效果处理,使点、线、墨、色等都从属于一种虚幻的整体效果;而笔性、笔型、笔感与墨色、墨层、墨韵等的充分发挥都使水墨语言产生了本体意义上的美感。当所有这些因素被整合在一起的时候,一种有意无意之间、若即若离的效果便出现了。

显然,画家对山峰、云雾、烟霭等意象情有独钟。在重峦叠嶂与连绵起伏的山川中,水墨的冲撞与无形幻化消解了山石的硬度,在刚柔相济中,一切统归于遥远、玄秘与深邃。更为重要的是,在神秘、冷

姜作臣 河曲小偏岭 纸本墨笔

寂的境界中，画家有意地置放古代行旅者与鞍马或是高士庙观的符号，为画面增添了历史感、文化感与人文气息，并暗喻了心灵栖息地的含义。

姜作臣在艺术实践中，经历了从传统到创新的思考，并在创作中逐渐廓清并梳理了自己的艺术理念和艺术方向。他理解并研究传统，同时又融入了"自我"体验与感受，把"传统"带入当代语境，并给以个性化的表现。就此而言，姜作臣是成功的，他的绘画文本具有了独特的意义。

如前所述，艺术贵在独创，姜作臣循此道路，开始了漫长的艺术之旅。他的起步与开端都预示着他的良好素质与扎实的功力，以及他对中国文化精神的理解。与此同时，我们也在他的作品中看到了画家的理想、向往与憧憬。在"心归何处"的主题下，姜作臣孜孜不倦地营造着精神家园，这个家园是十分迷人的。

中坚

李健强

李健强，1961年11月生于郑州。1982年毕业于河南大学美术系，获文学士学位。现为河南人民出版社编审、中国美术家协会会员、中国书法家协会会员、河南省美协山水画艺委会副主任、河南省美协中国工笔画艺委会副主任、河南省书画院学术委员、郑州大学名誉教授。

赵跃鹏

赵跃鹏，1966年生于福建省福州市，号药朋，斋号甘棠馆。1990年毕业于中国美术学院中国画系；2000年毕业于中国美术学院国画系花鸟画研究生班；现为浙江画院专职画家。主要参展：全国首届花鸟画展、全国首届中国画展、传承与融合浙派中青年国画家提名展、春雨江南浙江中青年12家国画展、尖锋水墨当代中国画家邀请展、形真境远当代工笔画家邀请展、醉乡绍兴中国当代水墨艺术邀请展、传承—浙派中国画三人展。

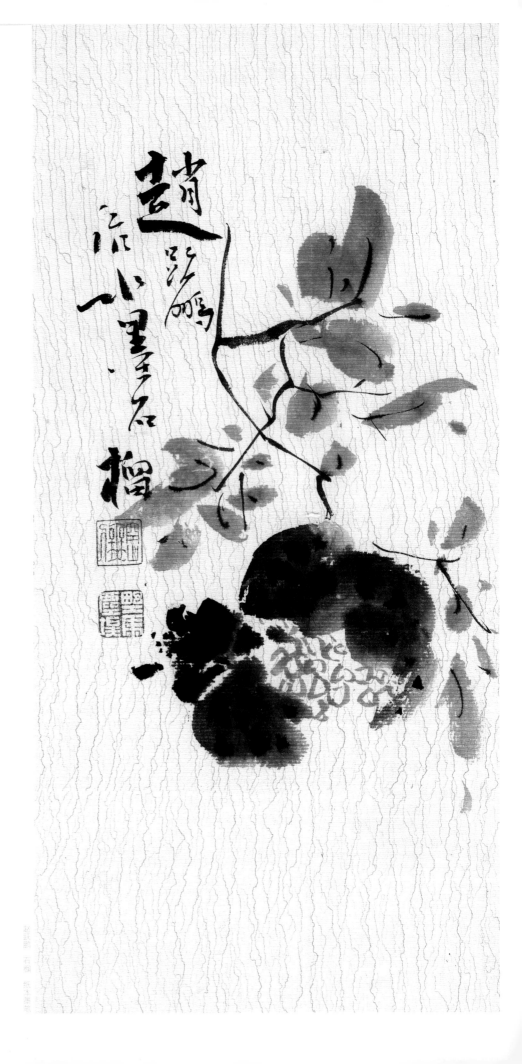

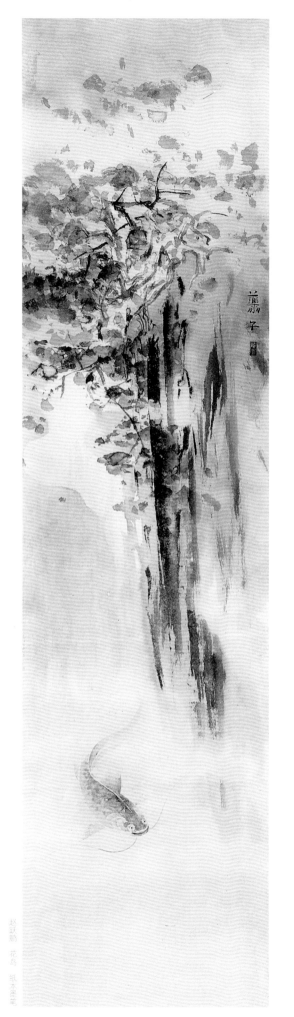

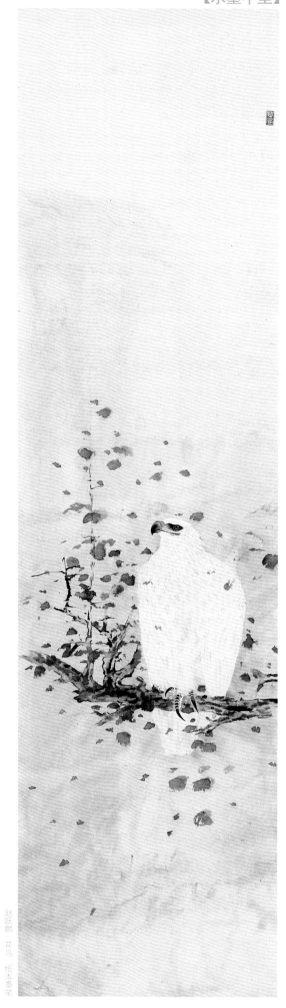

赵跃鹏　花鸟　纸本墨笔

赵跃鹏　花鸟　纸本墨笔

李晓柱

李晓柱，1964年生于河北任丘。现为中国国家画院专职画家、中国美术家协会会员、国家一级美术师。曾研读于中国艺术研究院、中国画研究院。1989年，中国画《白洋淀》、《驱邪招福图》入选第7届全国美展；1994年，中国画《欢乐的果园》、《我们的果园》入选第8届全国美展，其中《欢乐的果园》入选第8届全国美展优秀作品展；1997年，中国画《欢乐家园》获建军70周年全国美展最高奖，中国画《神州大花园》获全国首届人物画展优秀奖，参加'97中美院水墨邀请展；1998年中国画《游园图》获大韩民国第11回国际美术大展金奖；1999年，中国画《边陲白杨》获第9届全国美展铜奖，中国画《新砖房》参加第9届全国美展，插图《墙头马上》参加第9届全国美展，《中国当代美术·1979~1999卷》收入作品《神州大花园》；2000年，参加"中华世纪之光"中国画提名展；2003年、2005年中国画作品先后参加第2、第3届全国画院双年展；2004年8月，中国画《欢乐园》获全国第2届人物画展优秀奖，同年9月中国画《吉祥大地》、《百花百草图》参加第10届全国美展；2005年，参加中国画研究院学术提名展，首批获得国家颁发的"人民艺术家"称号。

李晓柱　虚室自生静气　68cm×68cm　纸本墨笔　2008

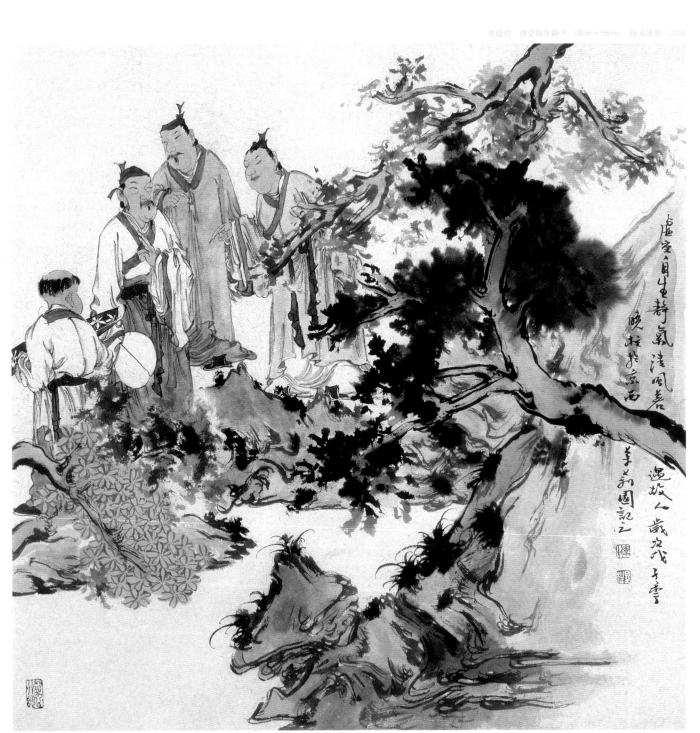

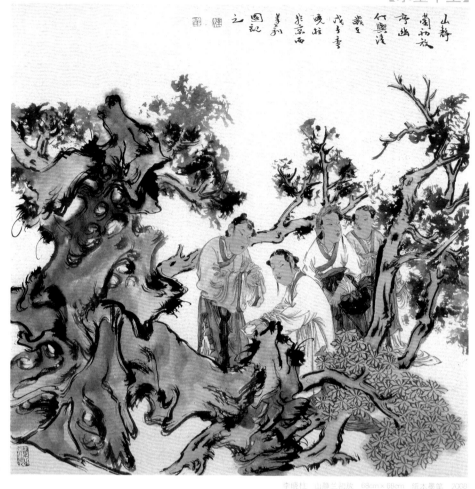

李晓柱　山静兰初放　68cm×68cm　纸本墨笔　2008

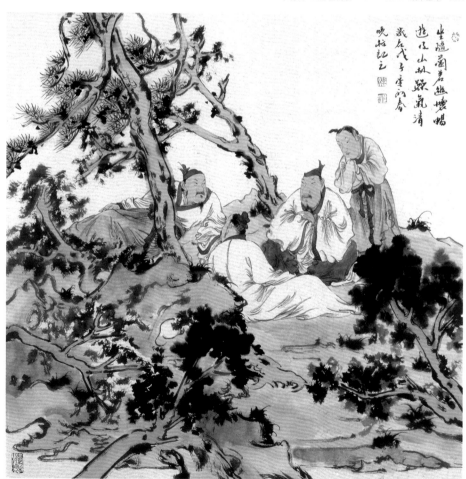

李晓柱　坐随兰若兰廊怀畅　68cm×68cm　纸本墨笔　2008

邓枫

　　邓枫，1960年生于四川洪雅。为中国国家画院周韶华工作室画家、中国美术家协会会员、四川眉山美术家协会副主席、四川眉山画院副院长。南京艺术学院美术系毕业，先后进修于西安美术学院、中央美术学院。1991年，作品《昨日圣山》获中国美协建国50周年全国山水画大展优秀奖；2001年，作品《瓦屋山杜鹃图》获文化部第1届爱我中华中国画油画大展铜奖，作品《节日》参加中国美协第15次新人新作展，7月在四川美术馆画廊举办个人"西部风情"画展；2002年，作品《天边的那一片云》获中国美协西部大地情全国中国画展银奖；2004年，作品《凉山风》获中国美协2004年全国中国画大赛银奖；2005年，作品《夕阳》获第2届中国美协会员精品展优秀奖，作品《圣地》入选金陵百家全国中国画大展，入编"名人名画"系列丛书邓枫作品集；2006年，在四川中国画艺术研究中心举办邓枫中国画作品展；2007年，作品《大凉山》入选中国美协工笔重彩精品展。

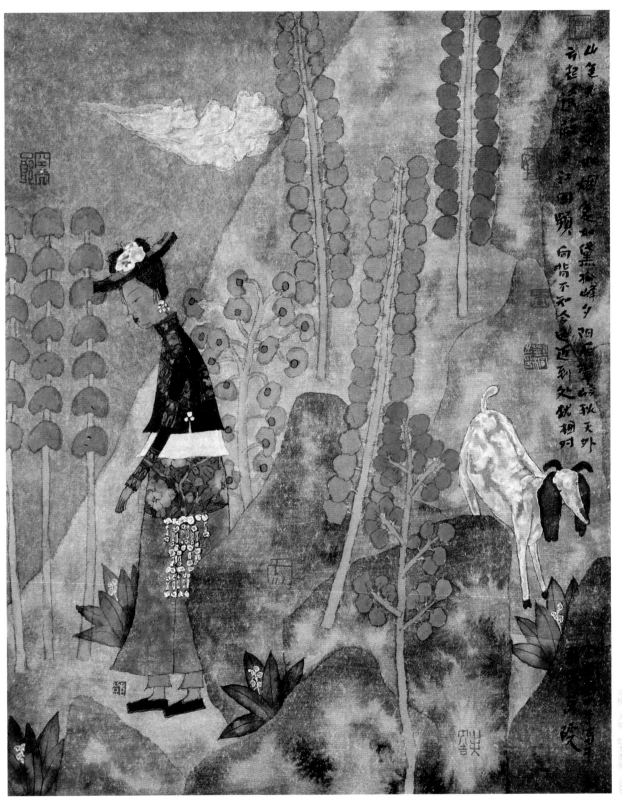

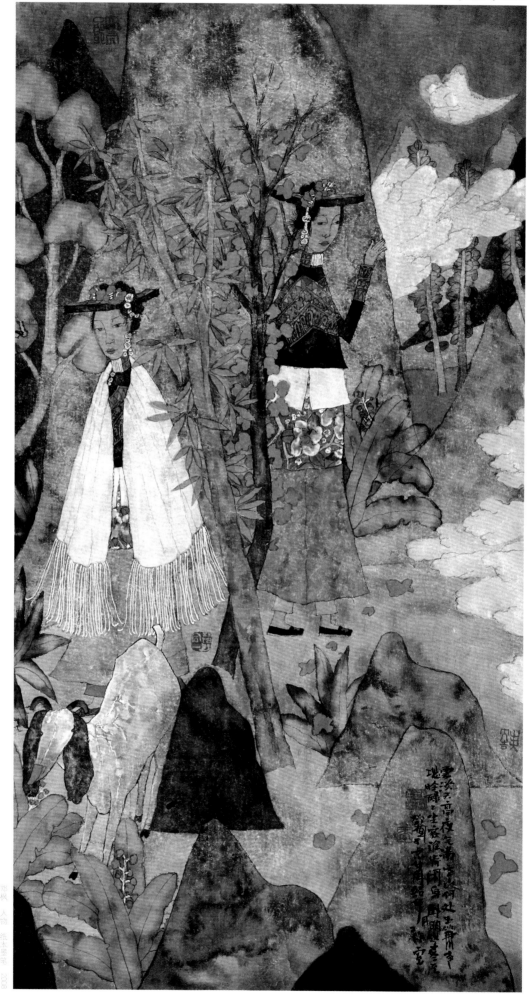

姜作臣

姜作臣，号坤庐，1957年生，祖籍山东，现客居北京。为中国美协会员。2005年就读于中国画研究院首届高研班詹庚西艺术工作室；2006年就读于中国画研究院龙瑞艺术工作室。现为北京博艺凤凰文化发展有限公司画师，并被国家事务管理局特聘为其绘制大型山水画。其作品格调高雅、意禅境邃、幽秘、遥远，表现出虚无缥缈的心灵图景与境界，被同行推为开派山水。2005年连续获4次大奖，成为备受关注的画家之一。

作品《秋之恋》参加由日本亚细亚美术交友会主办的现代美术展；《秋山镇日闲》获"嘉翰杯"全国邀请展铜奖；《尼山观川》获由中国美协主办的纪念孔子诞辰2550周年大展优秀奖；《梦萤故乡》、《群山秀雨余秋》、《时空永恒》、《听雨》、《高步昆庐》入选由中国美协主办的全国大展；《万里云山入壮怀》入选首届中国"金彩奖"大展；《轻音颂河山》入选纪念《毛泽东在延安文艺座谈会上的讲话》发表60周年全国大展；2005年作品《巍风古韵》、《万里云山入壮怀》入选由中国美协主办的18届新人新作展，同年获长江颂、太湖情全国书画展优秀奖；《堨上情》获首届中国写意画展优秀奖。《普陀烟云》被中国画研究院所收藏。多幅作品发表于《中国美术》、《艺术人生》、《中国书画报》、《美术报》等学术刊物。出版有《姜作臣山水画集》、《姜作臣朦胧山水创意艺术》等专辑。

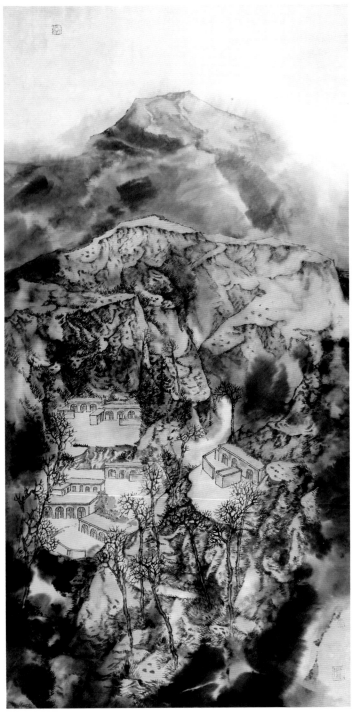

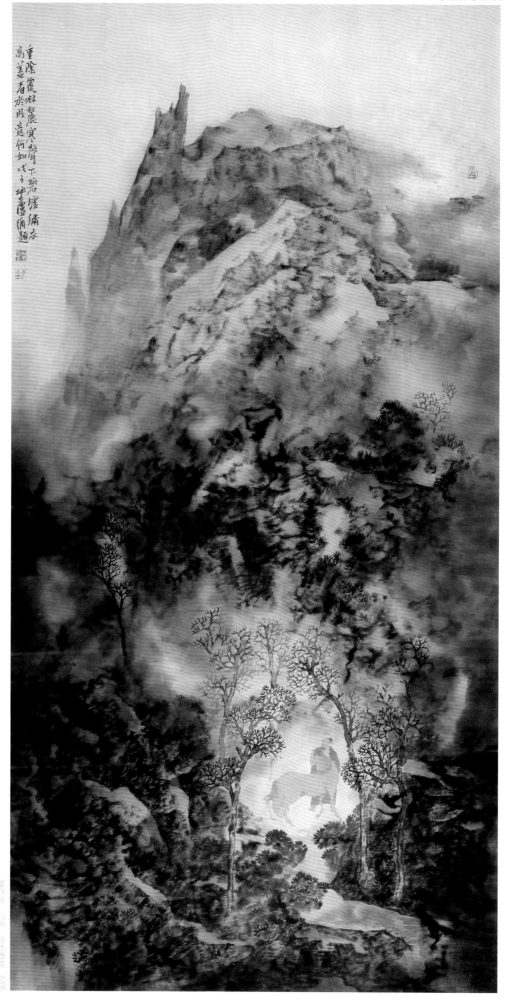

王国兴

王国兴，1963 年生于河北。为中国美术家协会会员、北京中国画院山水创研部副主任。2004 年研读于中国画研究院首届高研班李宝林工作室，2007 年就读于中国国家画院杜大恺工作室。

2000 年，作品入选抒北京情，圆奥运梦中国画大展（炎黄艺术馆），入选世纪之辰中国画联展中国——俄罗斯（中国美术馆——莫斯科）。2002 年，参加由河北省美协主办的水墨三人行展览并召开研讨会（秦皇岛）。2003 年，作品入选庆5.23延安文艺座谈会50 周年全国美术作品展。2005 年，作品入选第 2 届人与自然全国油画风景与中国画对比展，入选抗战胜利 60 周年全国美术作品展，获长江颂全国中国画提名展优秀作品奖，获太湖情全国中国画提名展优秀作品奖。2006 年，获纪念长征胜利 70 周年全国中国画大展优秀作品奖，获纪念李苦禅大师诞辰 100 周年暨李苦禅艺术馆开馆全国中国画提名展优秀作品。2007 年，获纪念内蒙古自治区成立 50 周年暨草原情中国画提名展优秀作品奖。

西沐谈中国艺术品的价值问题

@ 本刊记者 / 整理

随着2010年中国艺术品市场不断向纵深发展，中国艺术品市场也在悄然地转身。艺术品的价格与学术性等艺术含量方面的对比、考量已经成为一种评判中国艺术品市场理性行为的坐标，同时，也成为买家理性化地参与艺术品市场的重要依据。这时，中国艺术品的价值问题就必然成为大家关注的热点问题。

▲中国艺术品市场的价值是如何回归的？

◎中国艺术品收藏的过程既是一个进行审美的精神消费过程，同时也是一个建立在价值追求过程中的财富聚焦与放大的过程。中国艺术品市场的发展在经历了混乱及阵痛之后，浮躁的心结开始走向理性，艺术价值的取向也逐渐明晰。作品本身的优势带来了价值回归。如古代作品拍卖从20世纪90年代初的普遍流标到如今在市场上大受追捧，主要是因为：(1) 古代作品盘子小、数量少，投机者不可能大量囤积同一名家的作品，不易炒作；另外，古代作品的文化和技术含量较高，兼具丰富的艺术、历史和文化价值，品质优秀。(2) 藏家品位与观念的转变带来了价值回归。(3) 收藏队伍和投资渠道的变化及市场对作品的调整带来了价值的回归。在市场对作品的整合中，"物以稀为贵"成为市场的主流。古代艺术品收藏队伍不断扩大、艺术品投资的渠道逐渐丰富，推动了古代艺术品行情的大幅度上涨。

▲中国艺术品市场化步伐的加快导致价值投资理念怎样变化？

◎(1) 价值观念的转变：由价格标示向对投资价值的分析、挖掘转变。中国艺术品市场开始保持着理性的态度，分析、挖掘艺术品的投资价值，使作品的价格严格经受需求数量和艺术价值的双重考量，这种价值观念的转变使炒作因素逐渐失去了立足之地。

(2) 由关注成交数量向关注投资质量转变。

(3) 由近似大卖场的叫卖不断向满足客户的个性需求转化。

(4) 信誉是投资时代最为看重的品牌要素，更是中国艺术品市场的生命线。面对价格越炒越高的艺术品，中国艺术品市场最基本的是要守住发展的命脉——信誉。

▲中国艺术品的价值投资有什么新特点？

◎(1) 古代、近现代的精品价格不断走高可以说是价值回归的一种信号。究其原因，主要有：1) 精品本身具有无与伦比的优势。古代精品盘子小、存世量少，其蕴涵的历史积淀、文化遗韵、艺术厚重感等都是其他时代作品无可比拟的，投资安全。2) 藏家品位与观念的转变。大批收藏家活跃在古代精品市场上也印证了藏家观念的理性、陶养的加强、文化高度的提升和艺术精神的觉醒。3) 收藏队伍和投资渠道的拓宽及市场对作品的调整。在市场对作品的整合中，"不怕价格高，只怕精品少"越来越被理性的市场所看重，"精品投资"渐成一种时尚。

(2) 中国当代艺术作品正在经受价格及学术性的双重考量，合理性成为拍卖行与买家评判一幅艺术作品的支撑点。目前，中国当代艺术的学术研究十分贫乏，这种贫乏注定了中国当代艺术品估价的名不副实。但从根本而言，中国当代艺术市场缺少强有力的体制支撑——学术考量。随着市场进入了调整阶段及国内收藏力量的大肆介入，重新检验和评定中国当代艺术品的成就越来越依赖于艺术家的学术层次、学术定位和作品的学术含量。

(3) 多热点、多元化投资趋向进一步消解着投机氛围与投资风险，市场一枝独

经跃鹏 花鸟 纸本堂空

秀的神话正在隐去。对作品进行价值判断更多地取代着靠耳朵收藏式的跟风、炒作，瓦解了投机者单独就某一领域、板块作品进行大肆炒作的企图，对于投资风险的下降和投机氛围的消解具有重要意义。

▲ 价值投资下的艺术品身份经历了什么样的转变？

◎中国艺术品市场的发展使艺术品经历着一个由文化含义向经济含义、由研究功能向礼品功能进而向资产功能、金融化趋势转变的过程。

（1）由艺术品向艺术商品转变。其核心是通过市场流通使艺术品价值在市场中实现。不同形式的具体艺术劳动创造了千姿百态的艺术品使用价值——艺术价值。在市场经济的浪潮下，越来越多的人在关注艺术品的艺术价值之外，同时关注着建立在其艺术价值之上的市场价值、经济价值。商品是用来交换的劳动产品，具有价值和使用价值两个因素。价值是凝结在商品中的无差别的人类劳动，商品的使用价值是能够满足人们某种需要的属性。只有生产出来的商品能够交换出去，才能实现其价值。根据商品的上述一般规定性，实物形态的艺术品在市场经济条件下就必然是商品：它是为满足别人的需要而生产的，生产出来以后要经过交换，把艺术品的使用价值让渡到艺术消费者手中，同时在交换中实现艺术商品的价值。在市场流通的过程中，艺术品不仅仅可以产生价值，也能够树立品牌，并围绕市场与学术两个驱动轮，更好地为社会服务。

（2）由礼品向资产转变。礼品市场建立在社会及政府的寻租过程中，这个市场的需求量很大，根据不同的目的选择出以名气大小排列的不同层次的作品。名头越大、头衔越高，其作品的价钱就越高，且多不以质量为标准。随着中国艺术品市场的发展与成熟，不少人发现，艺术品越来越有资产化倾向，正在不断走向金融化。1）艺术品成为资产标志。资产是企业用于从事生产经营活动，为投资者带来经济利益的经济资源。艺术品结合了人们对艺术的期望，使艺术经营、投资者实现了收益。艺

术品是永远具有自身的价值，其不可再生与复制的特性决定其在近期不会贬值，在远期的增值潜力也很大。2）中国艺术品已具备成为资产的条件。资产的经济属性及法律属性决定了艺术品要成为资产，提高艺术品内在的质量与品质，尤其注重提升艺术品的学术、文化和艺术价值，这是艺术品成为资产的本质前提。此外，经济的高速发展也为艺术品成为资产提供了一种可能。最后，中国艺术品市场的兴起和发展为资产流通提供了场所与渠道。3）中国艺术品成为资产具有重要现实意义。艺术品成为资产为艺术品及其市场的发展带来了很多机会。追求卓越品质意味着大力提升艺术品的艺术内涵、文化价值和学术价值，有助于精品的形成和中国艺术品市场走向规范，实现可持续发展。

（3）由资产向投资手段转变。艺术品作为一种特殊的投资渠道，由于需求的不断增加、供应量的有限，正在由研究、交流层面向投资手段的方向转变。1）投资的本质就是让资产在流通中不断增值。20世纪80～90年代，中国出现了第一个艺术品投资和收藏高潮。中国新崛起的中产阶层将目光锁定在艺术品投资领域，他们的文化背景和财富积累都会为艺术品投资带来可观的收益。艺术品的投资是为了增值获利，需要有一个市场流通渠道，因为市场流通是中国艺术品市场运作过程中最为重要的承载形式，艺术品正是在不断的流通与交换的过程中来体现与实现自身的价值的。2）由资产向投资手段的转变是艺术品与资本结合的核心环节。在艺术品市场逐渐发展成为文化产业的今天，艺术品与资本结合成为必然。但是，艺术品与资本的结合仍是市场发展的一个瓶颈。长期以来，艺术品的投资、收藏还是以个人为主，买家还是以中国人为主。而且，追求短期效应的人占多数，其做法更似投机。但是，艺术品作为资产向投资的转变，预示了艺术品以研究、鉴赏、交流、展示为宗旨的局面将逐渐被改变，投资艺术品的企业也已经不是个人化的利益体现和代表，而是有实力的集团、投资公司等，一个公开、透明

、持续的市场交易平台将会生成，这一切都能够有效地促进艺术品与资本对接、打通艺术品与资本结合的通道。3）资本的规模化介入是中国艺术品市场不断做大做强的不二法门。在中国艺术品市场中，我们要做的是让资本逐步规模化介入市场，达到艺术与资本共舞。资本的规模化介入有赖于大企业、大集团、大基金、外资及银行的资本。目前，尽管这种介入还只是处于并不短暂的辅导期，然而，专业分析人士乐观地认为，随着市场的调整，资本的规模化介入仍是未来的中国艺术品市场上不可低估的力量。

▲ 什么是中国艺术品的核心价值？

◎审美本质是中国艺术的价值核心。画家的天职在于用丰富的艺术表现手段，把自己高尚的审美理想倾注于作品之中。在精神产品中，艺术品处于距物欲最远的、以审美为核心特征的超功利层面。随着人类物质生产能力的增强和精神需求的丰富，艺术产品会日益摆脱功利因素而不断强化其纯粹的审美功能。

中国艺术的核心价值决定其艺术价值。也就是说，中国艺术的艺术价值仅仅体现在作品的审美价值上。画家只有时时刻刻以追求美、发现美、挖掘美、表现美为创作宗旨，作品的艺术水平才能有所提高。这种美，不仅指作品从外观上给人以视觉美，更指作品本身所表达的思想、境界、精神的美，这种美才是崇高的美，才具有艺术价值。

艺术价值最终决定市场价值。随着艺术消费和中国艺术投资需求的不断增加，人们对中国艺术的价值判断逐渐地从精神、艺术向经济方面倾斜。绘画的艺术价值决定画作的升值前景。画作的艺术价值高，其市场价格才能高。如果市场价值完全偏离了艺术价值，那市场就会乱套。

核心价值是文化价值的最终体现。绘画是文化的载体，文化升华了绘画的表现。审美属性使传统中国艺术的创作和鉴藏都是基于超乎功利的精神领域的，同时，这种超乎功利的创作和鉴藏方式也在不断地醇化着中国艺术的独特文化价值。中国艺

术的特殊形式法则也正是建立于这一理论基础之上的。

历史价值是文化价值、艺术价值及市场价值的特定承载体。中国绘画作为我国一种独有的艺术形式，在中外艺术史上具有重要研究价值。在长期的历史进程中，中国绘画形成了三大系统：宫廷绘画、民间绘画和文人画，一般是继承了传统卷轴画形制和传统文人画精神的现代中国艺术。中国艺术的发展史是一部从实用性到审美性转变的过程，逐渐衍生出其独有的艺术价值，从而体现了浓厚的文化价值，也因此才能具备较高的市场价值。因此，历史价值是文化价值、艺术价值及市场价值的特定承载体。

▲中国艺术品的价值由哪些要素构成及运行的启迪？

邓枫　人物　纸本墨笔

◎中国艺术品的发展始终难以回避价值这一核心问题。无论是中国艺术品的创作、收藏，还是市场运作，都是中国艺术品价值运行过程中的基本环节。只有弄清了中国艺术品的价值运行过程，才能更好地认识中国艺术品发展中的重大问题。

（1）中国艺术品价值的形成环境。中国艺术品价值的形成环境包括学术环境、市场环境、文化环境等几个方面。在当下中国艺术品价值运行的过程中，学术环境的错位与异化是比较严重的。学术道德的滑落带来的直接结果是学术精神的多元化，这种态势使中国艺术品的学术评价标准出现了更多的不确定性与模糊交叉区，评价标准的这种模糊使中国艺术品的学术价值取向产生了偏差。在中国艺术品价值的市场环境中，信息供应量的偏少及严重的不对称性使中国艺术品市场的交易环境无法有序、透明，再加上投资总量不足，政策法规不健全，使得市场因素不能很有效地反映作品的真实价值，导致大量的非艺术品在市场上大行其道，而真正的艺术品往往是乏人问津。中国艺术品价值的文化环境更多地在关注文化的物质层面的东西，而对文化的内在精神往往是视而不见，这种重其形而轻其神的文化环境助长了伪文化精神的泛滥。追求感官冲击、急功近利、浅薄伪装等风气直接影响着中国文化价值的建立。

（2）中国艺术品价值的基本取向。中国艺术品价值运行的环境对中国艺术品价值取向的影响是巨大的。中国艺术品价值的基本取向可以这样表述：首先，文化精神境界是中国艺术品价值的基本取向；其次，学术水准是中国艺术品价值运行的核心取向；第三，市场导向是中国艺术品价值运行的重要取向；第四，历史认识是中国艺术品价值的背景性取向。

（3）中国艺术品价值的形成过程。中国艺术品作为特殊的艺术商品，其价值的形成过程也分为两个相互衔接的基本过程：一是中国艺术品精神价值的形成过程。中国艺术品的核心价值是审美。审美的过程就是一种精神消费，这种消费所产生的价值称其为精神价值，在精神消费过程中产生的交换行为，称之为精神投资。为此，中国艺术品精神价值的形成过程表述为：审美过程→精神消费→精神投资→精神价值。二是中国艺术品市场价值的形成过程。它的形成是一个价值的等价交换过程，一般要经过价值的确认、交换的完成、价格的确立等步骤。

中国艺术品价值的运行分析告诉我们，中国艺术品作为一种特殊商品，其审美的精神消费与精神投资是极为重要的。如果中国艺术品无法给人更多的精神消费，那它的价值就会大打折扣，无论它在市场消费中获得了多大的价值，都将会随着时间的推移而烟消云散。历史是不会随意

这种文化精神的凝聚力也将决定一种文化在人类发展的大视野中究竟能够走多远。

(2)价值体系及其评价标准。物能够满足人的需要的属性就是它的使用价值。马克思在《资本论》中区分了三种不同含义的使用价值，并指出了它们之间的区别：作为单纯的使用价值(物品能够满足人们某种需要的属性)，它可以是劳动的产品，也可以是自然的产物；作为劳动产品的使用价值，它必须是人类有目的劳动的结果；而作为商品的使用价值，它则不但是有用的劳动产品，而且必须是对别人有用的物品，即必须是社会的使用价值。当代艺术品不是自然物，是艺术劳动者有目的劳动的结果，而且绝大多数当代艺术品不是为了本人欣赏与消遣，而是为了满足广大艺术消费者的精神审美需要而产生的。因此，当代艺术品的使用价值是社会的使用价值。当代艺术品的使用价值非常广泛，主要包括：一是社会认识价值；二是思想教育价值；三是情感交流价值；四是美感愉悦价值；五是精神怡养价值；六是鉴赏收藏价值。

▲怎样分析中国艺术品的价值？

◎从总体的分析角度来看，当代艺术品的价值可分为五大部分，具体是物理价值、艺术价值、文化价值、历史价值、市场价值。下面，我将针对这五个方面分别展开论述。

(1)物理价值。所谓物理价值，是指当代艺术品在物理层面所体现出的价值表现，最主要的有两个部分：一是作品的材质；二是创作作品所采用的基础材料。

为一个精神侏儒做背景的。这是历史的回声，更是我们不懈地选择与努力的基本指向。只有站在人类文化精神的至高境界上，才能登高望远，使中国艺术品的价值运行不断导入一条经得起历史检验的轨道。

▲中国艺术品当代艺术的评价从哪几个方面阐释？

◎在研究中，我们发现，对中国艺术品当代艺术的评价可从四个层面展开：一是精神层面，即对文化精神的评价；二是价值层面，即对艺术价值的系统评价；三是作品层面，即对作品的系统评价；四是技术手段层面，即对技术、技巧手法进行评价。在这儿只着重谈前两个层面。

(1)文化精神及其评价。通过分析与研究中国艺术的百年史，我们看到了一个民族是如何利用自己的坚韧与智慧去不断地捍卫与丰富自己民族的文化传统及文化精神的。当文化的自信随着国运的强盛逐渐向我们走来之时，文化这个曾经被政治边缘化的附庸，才一步步地走向社会、经济生活的前台。中国艺术品的精神无论如何变迁，都要以传递文化精神为要旨，作为一名研究者，我关注艺术本质创造论的精神特质胜于关注形式化的语义与风格，关注艺术的文化精神性胜于关注程式的技术与技巧，这些对于中国艺术品的创作都非常重要。对文化精神的系统研究是时代发展的需求，只有很好地认识了文化精神，才能更好地对其进行培育与发展。对文化精神认识的不断深化，本身就是对文化精神培育的重要进展与推动。随着科技的进步与社会的发展，文化的交叉与融合也会不断地进行，文化精神的核心凝聚力将决定一个民族在世界民族之林中能伫立多久，同样

刘继红 卢橘黄如金 纸本墨笔 2007

在中国艺术品创作中，由于物理价值所占的分量较小，在一般情况下可以忽略不计，但这种忽略并不代表相关价值的不存在。

（2）艺术价值。艺术价值是当代艺术品满足社会精神审美需要的自然属性，是以审美价值为中心、以社会文化价值为内容的一种认识价值与情感价值高度统一的精神审美价值。艺术价值最为关键的是体现在以下几个方面：1）具有审美价值的特质；2）具有精神审美消费所应有的使用价值特质；3）学术层面上的价值特质，如语言、技术及其表现手法所体现出的探索性与独创性等。

（3）文化价值。艺术作品中所体现出的文化进化与发展的背景、文化精神与文化立场，以及应有的文化情怀与追求等，均可构成中国艺术品当代艺术的文化价值。具体地说，对文化价值的考察，我们更多地关注：1）文化精神与文化立场；2）文化表现与文化形式，如各种典礼与仪式的表现等；3）文化趣味与文化格调；4）关于文化背景的展现与表现。

（4）历史价值。艺术作品中的历史价值主要包括：一是作品本身所承载的历史，如古代字画无论从题材来讲，还是从作者、材质来说，都是对历史的一种定位与承载；二是历史性价值，指虽然不是古代作品，但由于作品题材、主题及表现手法等具有历史性，而使其所产生的价值。在这里，当我们研究作品的历史价值的时候，更多地关注：1）时空层面上的历史承载，这是最为直接的历史价值的体现；2）艺术作品所表现出的历史性，如题材、主题及手法等；3）历史感的审美体现，虽然没有在前面两个方面所提及的相关价值表现，但在艺术创作及审美中却能体现出历史感，在很多时候也都构成了艺术作品的历史价值。

（5）市场价值。艺术作品因其艺术价值而产生了使用价值，而使用价值的存在又引发了市场价值的产生。市场价值由于其参与相应的市场化行为而使其变得比较复杂，除了艺术品所具有的真正价值以外，还有在市场的显化过程中形成的价格，以及一些非价值化的认知，这种现象既可表现在价值反映上，也可体现在价格的形成机制上。关于市场价值的分析研究，我们可以重点考察三个层面：1）市场定位与市场价值过多地关注市场价值认知的形成机制；2）市场价格及其表现的多样性；3）非市场化因素所形成的各种异化与泛化现象及状态。

当然，艺术品价格的分析与判断这个层面在更多的时候是难以用理性分析的，但我们运用剖析与系统分析的方法来研究这个问题，目的就是要建立一个可供参照的分析模型，让关注与参与中国艺术品当代艺术品的投资者有更多可供参照的分析工具与方法。这是我们本项工作的出发点，虽然刚刚开始，却非常必要。

目前，我国艺术品的价值体系正在构建之中，还不够完整、规范。艺术品的价值标准仍较混乱，生产体制由于改革的未到位仍不尽合理，对艺术品生产、流通环节的监管还缺乏力度，法规体系和决策体系对行业的制约、引导、调控、规范还相对薄弱。当代艺术品价值体系的构建必将会有力地促进艺术生产，有力地促进艺术品市场的繁荣、健康，极大地提高人们的思想素质，加速我国文化建设事业的快速发展。

新资源 新变化 新视野
——关于中国艺术品市场几个问题的分析

@ 秦晋 / 文

2009秋拍，随着香港苏富比、佳士得、北京嘉德、翰海、保利等各大拍卖公司的完美落幕，人们对中国艺术品市场有了更多的期待与关切。同时，秋拍中出现的一些新变化与新情况使得我们有必要对中国艺术品市场进行一种分析与梳理。在经历了2006年以来的调整后又经全球性经济危机的洗礼，在实体经济及世界经济的大局不断向好的今天，中国艺术品市场正在经历着什么？又将发生什么？我们为什么认为2010年是中国艺术品市场相对关键的一年？为什么我们能够判断这一年，资本介入的呼声与积极性空前地高涨起来？对此，我们择其要者，对中国艺术品市场的发展进行系统分析。

一、从最近几家比较重要的拍卖公司秋拍的业绩来看，比春拍都有了不同层次的增幅，有的几乎翻了一番，这对信心缺失的中国艺术品市场来说无疑是一针强心剂。特别是新进入市场的卖家与资金，已占了成交额的很大一部分，这更是让人欢欣鼓舞。我想，出现这种局面的原因，可从以下几个方面来分析：

一是中国艺术品市场投资的信心在不断地恢复，我们可称这部分为恢复性增长；

二是拍卖业也在转型，即不断走向品牌竞争的路子，力推经典之作与典范型艺术家的作品，为藏家提供更为全面、系统及深入的服务，为藏家创造价值，已成为品牌竞争的重要方面与内容；

三是走出调整期与全球金融危机影响的藏家与投资者，对中国艺术品市场的投资收藏又有了更多的感悟与理性，投资收藏行为与判断更加务实与成熟；

四是中国艺术品市场结构多元化的格局已经形成，不同的板块都在形成不同的收藏人群与投资者群体，多个热点，多种选择使中国艺术品市场对投资者的选择有了更多、更新的包容度与更大的容量；

五是资本市场的关注与迫不及待的尝试使中国艺术品市场金融化与资本化的势

崔海 山水 纸本墨笔 2009

头不断地显现出来,新的买家与新资金的不断介入已初现端倪;

六是收藏文化的形成及收藏家求真求实的收藏精神,是中国艺术品市场发展过程中的重要成果,它的产生与发展为中国艺术品市场整体素质的提高打下了基础,为新时期市场的发展提供了非制度性的保障;

七是中国艺术品市场新资源、新发现的不断出现使市场的热点不断更迭,吸引了藏家与投资者的目光与参与的积极性。所以,我们常说,中国文化从来都不缺资源,缺的是发掘与发现,这句话对中国艺术品市场来讲也不例外。在这里,我们可举出一个例子:赵望云在中国近现代美术史上是一个里程碑式的人物,不仅仅是因为他为长安画派奠了基,培养出了像黄胄、方剂中等大师巨匠,更重要的是他开创了直面生活的现实主义画风。在民主最危难的时候,他挺身而出,宣传抗战,被尊为平民画家。同时,他是开启中国绘画由古典形态向现代形态转型的重要代表人物。就是这样一位宗师级人物,在2005年、2006年期间,其画价还不及当时中青年画家的1/2,甚或是1/5,直至2007年,其作品价格还无法突破万元/平方尺的大关。经过两年多的发掘与发现,至2009年末才开始突破10万元/平方尺的大关。我们相信,随着对赵望云研究与发现的深入进行,其作品价格的上升空间正在被一步步打开。这就是发现的力量。

二、中国艺术品市场的发展应该说又面临着一个大好机遇与时机。从大的走势上来看,世界范围内中国概念走红及中国国运与影响力增强,文化的影响力与渗透能力也在不断提升,这一结果的直接效应更多地体现在对中国文化与艺术的认知与认同上。从经济发展的宏观环境来看,目前,人民币升值的预期在不断增加,资产快速升值及关于通胀的预期可以说正在进入一个快车道。作为世界投资领域的三驾马车之一的中国艺术品投资市场,也正在像股市、房市一样被更多的投资者所关注,正成为新的投资热点。另外,30年来,特别是近10年来中国艺术品市场的快速发展,也培养出不少人才及藏家,积累了不少经验,市场体系也在发展中不断得到完善。更为重要的是,中国大众对艺术品的需求点多量大,而大量的财富积累必然会在合适的时机拉动中国艺术品市场新的高峰的出现,这一点可以说是毋庸置疑,并且这个时间点并不会遥远。

三、中国艺术品市场正处在一个最为关键的时期,2010年是一个注定了要作为标志性的年代。因为中国艺术品市场在经历了调整之后,已进入了恢复期,这个恢复期,据我们分析,就是2010年。之后,就进入一个迅速的成长期,并在其他配套条件的完善中,迎来了新的高峰,我们估计,是从2011年后半年开始。当然,高峰的大小在很大程度上取决于中国艺术品市场支撑体系的建设步伐。我们可以预见的是,来自于民间的创新与民间的资本与力量还是这一波即将到来的行情的主导力量。

四、中国艺术品市场近来或前面及以后几年所遇到的问题,其实与大家都在讲的金融危机并无太多的关联,如果有的话,应该更多的是来自于信心及人们对市场的一种观望态度。我们知道,中国艺术品市场,特别是当代作为第一大块的中国书画市场,其实从2006年就已经开始调整了,而到2007年,整个中国艺术品市场都已进入严酷的冰点期,只是不巧的是,屋漏又遇连阴雨。在2008年后半年,全球性的金融危机使很多人,特别是投资者(当然也包

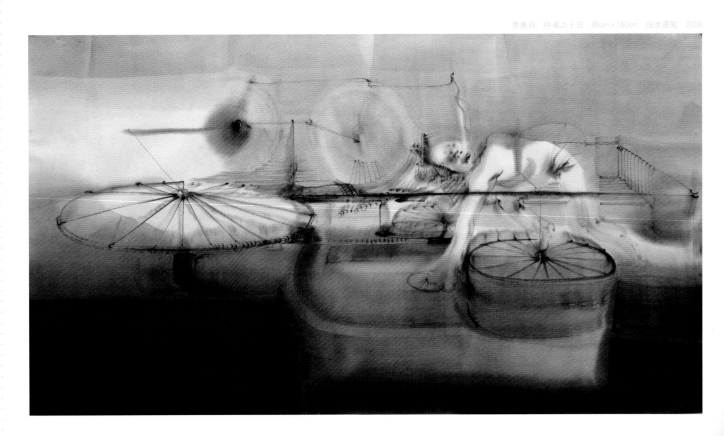

徐累昌 畸者之十五 85cm×150cm 纸本墨笔 2008

括投机者)面对着一场非常不可控的危机,在大的危机面前,首先影响的是人们对市场的信心,其次便是积极参与市场进行投资的意愿,第三才是在中国艺术品市场投资构成中,来自于中国大陆以外部分的资金,近几年成下降趋势,不是越来越多,而是越来越少。除了个别板块之外,投资的主体还是中国本土的投资者及藏家。所以说,我们不能把中国艺术品市场所面临的困难与问题都推给金融危机。今天,是我们反思、总结与重构中国艺术品市场的时候了。

五、2009秋拍链接

1.亚洲艺术品市场稳步上升

在香港佳士得刚刚结束的"亚洲当代艺术及中国20世纪艺术"秋季拍卖中,最终以3.89亿港元收槌,总成交额比今年春季增长了38%,比2008年秋季增长了48%,而拍品的平均成交价也与2009年春拍相比增长了26%,显示了整个亚洲艺术品市场正稳步上升。

在11月30日举行的"中国20世纪艺术"专场拍卖中,朱德群的《雪霏霏》在11月29日夜拍,在藏家们数轮的激烈竞投后,最终以4546万港元的高价拍出,创下艺术家作品的全球最高拍卖纪录后,他的另一幅雪景系列《冬景A》也在30日的拍卖中以734万港元的高价拍出。在"亚洲当代艺术"的专场拍卖中,李真的《无忧国土》以290万港元的高价创下了艺术家作品的全球最高拍卖纪录;曾梵志的《面具系列1998(素描)》则以170万港元创下了艺术家纸本作品全球最高拍卖纪录。从成交前10名的拍品来看,其中6件是中国的艺术作品、3件韩国艺术作品、1件日本艺术作品,进一步证明了藏家们对亚洲当代艺术所呈现的多样性文化的兴趣与日俱增。

香港佳士得中国20世纪艺术及亚洲当代艺术部国际董事张丁元先生

山従雨润霖 □ 伯功

邓箭 山水 纸本墨笔

表示，今季秋拍增长的数字及拍卖现场的情形显示出全球藏家对亚洲市场的热烈兴趣及中国香港作为亚洲艺术中心的真实平台。中国现代艺术大师朱德群及日本当代艺术家寺冈政美创纪录的成交价更显示了藏家们跨文化购藏、鉴藏水平的日臻理性与成熟。

此外，在香港佳士得举行的"中国近现代画"拍卖中，一幅傅抱石金刚坡时期的力作《杜甫诗意图》，经过藏家们的激烈竞投，最终以6002万港元的高价成交，拔得全场头筹，并刷新了该艺术家拍品的世界拍卖纪录。在"中国古代书画"拍卖中，成交价最高的拍品是任仁发的《五王醉归图》经过藏家们的激烈竞投，最终以4658万港元的高价成交。

2. 红色拍品大放异彩

在中国嘉德2009秋拍的"新中国美术"夜场中，红色藏品大放异彩，该专场近50件作品总成交额高达1.38亿元人民币。

今年秋拍正值新中国成立60周年，中国嘉德特别推出"新中国美术"专场，集结了近50件红色书画、油画、版画及雕塑作品。其中，吴冠中的《北国风光》堪称此次全场焦点，拍前即饱受关注。当拍卖师报出1200万元人民币起拍价时，即有数位现场及电话委托的买家争相举牌，价格即以100万元人民币为阶梯一路飙升，从2200万元人民币直接叫价至2500万元人民币之后，买家仍然进行着激烈争夺，最终以3024万元人民币拔得该场头筹，拍卖所得将全部用于桑梓助学基金会资助特困大学生就学。

另一件靳尚谊创作于1969年的《毛主席在炼钢厂》是他唯一一幅工业题材的油画，也是本场重量级作品，最终经过数轮竞价，以2021.6万元人民币成交。王式廓的《血衣》从1950年开始构思，到1973年5月23日作者去世前还在为这件作品搜集形象与色彩素材，前后历时20多年，是一件在新中国美术创作史上非常重要的作品，以1120万元人民币高价成交，实至名归。

除此之外，油画部分，孙慈溪的《天安门前》及7张创作草图拍出1125.6万元人民币；肖峰、宋韧创作于上世纪70年代的《白求恩》也以560万元人民币的高价成交；汤沐黎的《转战南北——抗战中的毛泽东与周恩来》拍出342.7万元人民币。

书画部分，蒋兆和作于1949年10月1日的《中国人民从此站起来了》以1904万元人民币高价成交，拔得书画部分头筹，蒋兆和另一件作品《毛主席像》也拍出386.4万元人民币。此外，老舍旧藏、齐白石创作于1952年的《和平》拍得565.6万元人民币，另一件程十发连环画的《欢迎毛主席》是程十发一生唯一一部以毛主席为主角而创作的连环画，颇为珍贵，以358.4万元人民币成交。

3. 书法拍卖冲破亿元大关

在中国艺术品市场中，与绘画作品相比，中国书法作品的市场行情一直处于"配角"地位，虽然近几年也不断有书法专场亮相拍场创出佳绩，但似乎并没有真正在市场中立足。转折则始自中国嘉德举行的"宋元明清法书墨迹专场"，其中，朱熹、张景修等六段宋人墨迹《宋名贤题徐常侍篆书之迹》，该作品从120万元起价后即有数位现场及电话委托买家争相加价，随后，场内进行了长时间的拉锯战，两位买家轮番竞价，当报价至8000万元人民币后，一位藏家直接给到9000万元人民币，最终，以一亿零八十万元人民币成交，高出估价60余倍。此外，宋克的《草书杜子美壮游诗卷》在经过100轮激烈叫价后，以6832万元人民币高价成交。最终，中国嘉德在全国首开的书法专场以24800余万元人民币的傲人成绩落槌，83件作品的单件平均成交价格高达近300万元人民币，成交比率91%。

此次书法行情的"井喷"，让业内人士惊讶不已。据专家介绍，从目前的市场来看，中国书法的行情已经完全走出低谷期，现在是到了对中国书法真正价值重新定位的转折时期，书法其实与绘画是同等重要的。

中国画廊业发展态势及其评价报告（2009）

@ 文化部文化市场发展中心课题组　西沐／执笔

画廊业是中国艺术品市场主体的重要组成部分，常被称为中国艺术品市场一级市场。过去的2009年是中国拍卖市场上书画艺术品创造天价的一年，单件过亿元的拍品达到了4件，而且不少拍品都频频拍出高价，拍场几乎看不到金融危机的寒流的影子。但是，市场的另一方面，即同样是从事艺术品交易的画廊，其经营的状况可谓是另外一番景象，甚至有人将2009年比喻为画廊业界最为艰辛的一年。通过调研，我们看到，不少画廊在沉重的成本压力下被迫关闭或转行。中国画廊业究竟遇到了什么困难？对此现象，仁者见仁，智者见智。

除了画廊自身的原因外，有人认为是由于艺术家诚信缺失，有人认为是由于艺术家定价虚高，也有人认为是大环境使然。事实上，在中国艺术品市场的发展过程中，画廊业随着中国艺术品市场的发展而得到不断壮大，并逐步形成了一个相对独立的业态，这是大势所趋，所有的问题都是在发展过程中遇到的问题。这个业态虽然还很年轻，也很弱小，但至关重要的是，它的存在为中国艺术品市场的健康发展打下了基础。经过几十年的发展，中国画廊业在面对中国艺术品市场深度调整及全球性金融危机的双重压力下，其发展的状况及其态势如何？会面临哪些困难？国家如何在宏观政策及微观措施上提升中国画廊业的发展等等，这些都是中国画廊业发展中所遇到的实际问题。我们关注并研究中国画廊业，是因为只有拥有一个健康而又能够持续良性发展的中国艺术品市场主体，中国艺术品市场才能不断地向前走，才能不断地发展壮大。中国画廊业作为中国艺术品市场重要的主体形式之一，从某种意义上讲，不仅承载着中国艺术品市场发展的希望，更为重要的是，决定着中国艺术品市场的现在与将来。在这个问题上，我们不可舍本逐末。

一、中国画廊业面对严酷的市场环境

在刚刚过去的2009年下半年，中国艺术品拍卖市场出现了新的迹象，古代及近现代书画精品价格不断攀升。对于画廊业来讲，虽然2008年年初有冰灾，年中有地震，接踵而来是年底的金融海啸，但从目前来看，2008年还不是最差的时候，2009年才是中国画廊业最困难的一年。

据有关方面统计，香港的画廊业受到重创，已经关闭了相当一部分，可谓是处境艰难，目前继续经营的大都是一些历史悠久的老画廊；而广东、上海、北京等大城市虽然还未出现大规模的画廊"倒闭"现象，但2009年的生意额大都减少了六七成，处境也非常艰难。据业内人士介绍，在珠三角范围内，有一定规模的画廊大约有100家，如果加上大大小小的画店，数量也已不少。目前，画廊主要经营当代艺术家的作品，但由于近两年张晓刚等标杆人物的当代艺术品价格泡沫破裂，更有不少国画艺术作品价格虚高，投资者对当代艺术品的投资缺乏信心，加上金融危机的影响，画廊生意惨淡。有一些知名画廊在2004～2005年市场好的时候，几乎月月有展，活动安排得很紧凑，但在过去的2009年一年里，这些画廊中的不少画廊甚至没有举办过展览或活动，其低成本运作、以求保生存的意味明显。从市场发展的现象上看，中国画廊业面临着极其恶劣的市场环境。

二、中国画廊业所面对的中国艺术品市场

2004～2005年，中国艺术品市场出现了前所未有的高涨局面。无论是画家的创作热情，还是海内外收藏家的殷切关注，以及艺术品价格的不断攀升，都将中国艺术品市场渲染得瑰丽多彩。但是，2006年春拍高潮后，中国艺术品市场的行情大幅回落。中国艺术品市场的潮起潮落无不牵动着整个市场敏感而脆弱的神经。其中，受影响最大的是一级市场画廊业，画廊业不得不面对在调整中走向纵深的中国艺术品市场：中国艺术品市场标准缺失；中国艺术品市场退出机制缺失；中国艺术品市场供给面过度市场化而需求面市场化缺失；中国艺术品的市场体制发育迟缓；在国家层面上，中国艺术品市场的发展缺失文化战略的高度；中国艺术品市场的规模与国民经济发展水平极不相称；过度投机化使中国艺术品的市场行为处于极度失衡状态。同时，中国艺术品市场还始终面临着种种发展的压力。

1. 中国艺术品市场的发育虽然刚刚起步，但市场化意识已经确立

目前，在中国，无论是城市最高人均收入，还是中国艺术品市场非常"小儿科"的容量，抑或是中国艺术品市场的不同层级结构，都证明中国艺术品市场的发育没有进入成熟期。尽管如此，其市场化意识却已经确立。一些画廊利用自己在本区域的人脉关系，把联合画家、团结收藏家方面的工作做得精深到位；画家也由被动等待市场发现变为主动将艺术作品推向市场；各大投资机构和投资商还积极投身市场；媒介与创作、展览、市场更是在走向四位一体的系统化运作。

2. 礼品作为中国艺术品市场的主导性形态未能根本改变

中国艺术品市场的流通发展的状况，从总体结构上来说，还在很多方面大多体现于礼品的消费水平与能力。中国艺术品市场流通的扩大就是艺术品消费量的扩大。

但是，目前，中国艺术品消费和收藏的意识不高，艺术品消费和收藏能力尚待进一步引导。消费中国艺术品的最普遍方式就是将中国艺术品当作礼品。礼品市场是建立在社会的寻租过程中，根据不同的办事目的而选择以名气大小排列出的不同层次的作品。礼品消费占据了中国艺术品市场消费的最大份额，中国艺术品市场的流通状况在很大程度上与礼品的消费水平与能力挂钩。因此，我们可以说，中国艺术品市场的消费通道还很单一、脆弱，远远未形成一种重要的投资渠道与工具。20世纪90年代以后，随着经济的逐渐发展，人们具备了一定的收藏能力，中国艺术品市场才逐渐活跃。但是，迄今为止，中国的很多画廊只是类似于店铺，靠卖画挣钱，至于对画家作品的市场分析、投资前景等一般不管。人们无法通过画廊来获取更多关于艺术家的投资信息。从这种意义上来讲，虽然市场的发展已经让艺术品从一个狭小、被动、单一的圈子中跳了出来，进入了以不同的艺术观念观照民族艺术本体的多元化发展的市场格局，但礼品消费仍是一股强大的力量。

3．作为中国艺术品市场重要主体形式之一的画廊业，其应有的作用及地位还未完全建立，私下直接交易还是主要渠道

由于中国艺术品市场规范、有序的专业代理机制尚未完全形成，缺乏行业严格的规则体系，因而，作为市场主体的画廊对画家研究、分析与选择，对市场要宣传推广并在力所能及的范围内收藏作品的作用及其"一手托二家"的主体地位没有完全确立，这导致画家通常扮演着画廊应有的市场的角色，摆脱画廊及艺术商人进行直接交易的现象非常突出，随着中国艺术品市场调整的纵深发展，这种趋势还有进一步加剧的倾向。

4．中国艺术品市场的规模扩展遭遇环境及政策瓶颈，中国艺术品市场的成长空间受到较大的挤压

2006年以来，股市持续火爆，加之2004～2005年中国艺术品市场过度炒作，酿成了泡沫，这特别体现在当代艺术品领

域。随着中国艺术品市场的调整，在北京奥运会等超级利多的背景下，大量中国艺术品市场中的投资者把资金转移到了股市、房市中，无形中压缩了中国艺术品市场发展的空间。进入2008年，波及全球的美国次贷危机所引起的金融危机造成了全球范围内股市、房市的下滑，大量投资者手中的资产严重缩水，人们在紧张观望中，捂紧了钱袋，从而使中国艺术品市场进入了深度的调整期。政策方面，一是国家一直没有系统、有力、与中国艺术品投资相关的经济政策出台，使中国艺术品市场处于一种自生自灭的发展状态；二是中国艺术品市场监督力度深入不够，没有权威性的执行力度；三是2007年通货膨胀严重，2008年经济景气不高，2009年经济回稳形式不明朗，投资者在恐慌的心绪下，很难有心力去关注与投资中国艺术品。

5．中国艺术品市场忧患重重，正在低速中寻找新的突破口

中国艺术品市场要在体制、观念、运作及环境等多方面的创新、发展中找寻新的突破口，而不是在依靠礼品的供养中迷失自己。一方面，2009年的通货膨胀预期、房价上升等因素迫使很多以前投资中国艺术品的人见好就收，纷纷转向投资别的行业，中国艺术品市场出现了生产多、消费少的局面。另一方面，市场化法规不健全等致使投机者从各渠道、多层次的市场抢食弱小的市场规模，更令诚信与秩序受到了很大冲击。可以说，中国艺术品市场陷入了忧患重重的境地，在几近醉生梦死的利益面前迷失了前行的方向，在很多方面失却了创造力、活力乃至生命力。但是，不容乐观的市场现状激发了人们"转危为安"的决心，也使人们清醒地认识到，中国艺术品市场在很多方面虽然还很老化、脆弱、僵硬，但必须要进行体制的改革、观念的创新、运作及环境的完善，必须要从单打独斗的小圈子里跳出来，实现规范的商业化运作。只有这样，中国艺术品市场才会永不衰竭，走向永续经营的路子。因此，我们还可以说，中国艺术品市场的隐患又促使其在缓速发展中努力地找寻新的突破。

6．中画数据所反映的中国艺术品市场的一些新情况，从一个方面代表了中国艺术品市场的发展趋势

中画指数是一个系统反映中国艺术作品在中国画廊这一状态市场行情的指标体系，其指标包括综合指标、分类指标及个人作品指标等三个层次，能够比较全面地反映中国艺术作品在画廊界市场运作的总体行情。作为中国艺术品市场态势的监控手段，中画指数系统定位于通过客观的数据分析，准确把握全国艺术品市场的脉搏，全面分析艺术品市场当前的形势和热点，总结、掌握艺术品市场规律，预测未来行情走势，为艺术家、艺术品经销商、收藏者、艺术品爱好者、投资者和政府提供相应的信息服务和决策依据。中画指数这一系统的总目标在于，以书画指数的形式来反映中国艺术品市场发展、变化的轨迹和当前成交状况。研究和分析这些指标，将能够起到发现艺术家、推动市场、引导收藏家的重要作用，也将会有效地推动这一进程向纵深发展。总之，中国画廊联盟通过建立合理、有效的指标体系，全面、系统地反映了当代中国艺术品收藏市场的发展态势。

从中画指数的分析来看，目前，中国艺术品市场主流艺术家的市场综合表现处在一种平稳上升阶段，图1的中国艺术品市场综合指数曲线给了我们比较直观的解读。从这个角度来说，中国艺术品市场的基础是比较稳固的，并未出现崩盘，这也是人们对中国艺术品市场的一种虽然信心不强但确实存有信心的宝贵表现。

图1　中国艺术品市场综合指数曲线图

（数据来源 中国画廊联盟市场研究中心整理分析）

在关注人们对中国艺术品市场的信心的同时，我们也应看到，中国艺术品市场的市场化指数、潜力指数、关注指数已经出现了下滑，这也许是最终导致中国艺术

品市场下滑的前兆，值得我们关注。市场化指数的走低是一种信号，表明艺术家与市场的对决与割裂已经开始，关键是这种对决会不会以伤害市场为最终结局；而潜力指数与关注指数的下滑说明市场有了新的关注对象与投资对象，在这种情况下，如何引导就显得非常重要。

两年来，中国艺术品市场的这种变化一方面是大环境使然；而另一方面，无论对艺术家来说，还是对市场环节来说，过多的急功近利与伤害是使市场遍体鳞伤、难以在短时间内出现整体上涨的兆头。整合也好，进入冰点也好，都是对中国艺术品市场的一种状态判断，但最要命的是投资与人气的下降。下面的图2、图3、图4给了我们最好的注解，非常值得我们去思考与警惕。

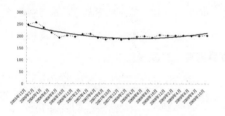

图2　中国艺术品市场化指数曲线图

（数据来源 中国画廊联盟市场研究中心整理分析）

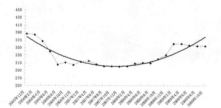

图3　中国艺术品潜力指数曲线图

（数据来源 中国画廊联盟市场研究中心整理分析）

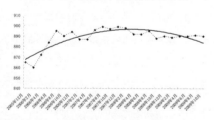

图4　中国艺术品市场关注指数曲线图

（数据来源 中国画廊联盟市场研究中心整理分析）

7. 研究、批评与传媒的作用正在失去公信力，各种传播逐渐成为一种广告性的叫卖的趋势未能根本改观

理论研究界面对中国艺术品市场发展的现状集体失语。理论家缺少正确的理论导向，仅仅满足于一家之言、一己之悟；批评界不敢发出真实、有力的声音，权威的力量被颠覆；传媒为了利益放下架子，充当了不少江湖艺术家的喉舌。各种传播机构都是在为艺术家的利益而摇旗呐喊，听不到建立在科学分析基础之上的基于审美范畴的具有准则性的学术与市场批评。

8. 诚实守信代理体系缺失，市场化体系建设缓慢

艺术品流通的产业价值链包括画廊、拍卖行、收藏家、评论家、博物馆等一系列环节，并由此推动和促进了整个中国艺术品产业链的积极发展。作为中国艺术品市场的一级市场，画廊的作用无论是对艺术品的创作者来说，还是对消费者来讲，都不仅仅是一个沟通桥梁的作用。画廊必须具有文化消费意识，才能在规范艺术品收藏市场、鉴别艺术品的真伪、提供优秀艺术品等方面起到承上启下的作用。画廊不仅要对艺术的创作者负责，也要对消费者负责。建立诚信可靠的代理体系，是充分保障这一市场繁荣和未来发展的必经之路，消费者成熟、理性的消费心态决定了市场的发展潜力和机会。由于中国艺术品市场刚刚起步，这一市场的发展时间也相对短暂，因而，无论市场价值链上的哪一个环节，都缺少市场成长所需要的时间和空间。不少消费者还没有来得及形成自己的核心价值判断，更不用说鉴赏能力，以及对中国艺术品市场趋势的透彻了解和行情把握。因此，对于艺术品的创作者和消费者来讲，无论是一级市场，还是二级市场，实际上，社会赋予他们的责任和作用是相当巨大的，也是毋庸置疑的。相对于西方艺术品市场完善、成熟的体制——艺术家、策展人、评论家、媒体、画廊、拍卖行、收藏家、美术馆体制，中国艺术品市场的运作体制也在慢慢地向这个方向靠拢。虽然中国艺术品市场还存在诸多不规范的因素，但这几年我们已经看到了价值体系内的变化和变革，并越来越多地意识到，只有规范的市场运作体系，才能确保买卖双方的利益，带来市场持久的繁荣和发展。此外，诚信、专业、规范的经纪人也是这块巨大蛋糕市场中一个重要的环节，是市场成熟的重要标志之一。但是，目前，优秀的艺术家和作品及优秀的经纪人均十分匮乏，与市场需求还有相当的距离。

9. 中国融资体系的制约，在一定程度上影响了中国艺术品市场整个行业的发展

有限的资金制约了画廊业的发展空间和规模的扩大，长不快、长不大的现状成为阻碍中国艺术品市场发展的一个瓶颈，突出地表现在这一市场无法获得抵押贷款、保险、专项投资基金，致使中国艺术品市场的流动性低下。经济的发展规模可以说是处在一个前所未有的境况下，特别是市场中资本的无界性的全球流通，以及全球化背景下文化趣味的交融和多元，都将支撑包括中国艺术品在内的市场需求的增长。为此，如何建立起一个广泛的相互支撑的国际化营销渠道和网络，并通过在一定时期内自由调配供需等方式化解危机，是完全有可能的。另外，中国艺术品市场的发展不仅与市场环节、结构的健全与高效有关，与营销、运作智慧和策略有关，更与艺术品的质量及资本的参与程度有关。因此，如何持续提供高品质的作品货源，资本如何长久地支撑市场，是避开危机的一个重要方面，值得认真进行研究。

三、中国画廊业发展的现状

1. 中国画廊业发展的基本状况

（1）中国画廊的规模及分布

据中国画廊联盟市场研究中心统计分析，截至2008年6月，我国有各类画廊（香港、澳门、台湾等地的画廊未统计在内，后同）约12000余家，而到了2009年底，统计的画廊数量则为8700余家，比上年同期减少了6.52%。如果考虑香港、澳门、台湾等地的画廊情况，则画廊的数量至少减少了10%。区域分布见下表1。从统计数据来看，画廊的区域分布非常不平衡，并且大多集中于北京、河南、山东、浙江、广东、甘肃等6个省市，6省市的画廊保有量在2008年约占到画廊总数的近53%，而到了2009年，这一数字增加至55%，从而强化了这一趋势，且大部分分布在省会城市及部分地市级以上城市中，但也有例外，像山东青州、甘肃通渭等县级城域，也集中

了100余家大大小小的画廊，但在2009年，生存情况极其艰难，盈利减少，混业经营增加；而在新疆、西藏、青海等省城，画廊数量稀少的状况没有大的改观。

表1　中国内陆画廊区域分布表

地理大区	省或直辖市	画廊数		重点联络画廊		主营性画廊	
		截止到2008-6	截止到2009-12	截止到2008-6	截止到2009-12	截止到2008-6	截止到2009-12
华北地区	北京市	1380	1061	192	168	410	391
	天津市	360	218	60	45	116	69
	河北省	420	253	43	35	90	62
	山西省	220	152	20	22	61	55
	内蒙古自治区	106	71	8	8	27	24
华中地区	河南省	940	642	120	112	239	121
	湖北省	257	147	19	16	38	30
	湖南省	289	179	20	14	45	33
华东地区	山东省	1120	799	140	123	402	204
	江苏省	620	413	60	57	172	132
	安徽省	587	389	30	27	165	96
	江西省	218	151	6	6	29	21
	浙江省	950	753	118	103	319	211
	福建省	226	146	24	20	64	56
	上海市	380	295	78	67	190	125
华南地区	广东省	896	684	90	81	298	189
	海南省	69	41	5	5	12	7
	广西壮族自治区	112	60	10	7	24	20
西南地区	四川省	580	354	23	21	89	63
	云南省	210	141	18	16	40	25
	贵州省	120	86	9	8	21	17
	西藏自治区	46	32	4	3	9	7
	重庆市	160	143	12	11	28	22
西北地区	陕西省	328	283	36	23	120	81
	甘肃省	1190	868	82	69	399	207
	青海省	60	46	3	3	10	9
	宁夏回族自治区	76	67	9	7	17	14
	新疆维吾尔自治区	41	34	7	7	12	12
东北地区	黑龙江省	118	79	15	13	34	29
	吉林省	88	66	9	7	21	18
	辽宁省	130	87	20	17	48	36
小计	31	12297	8740	1290	1122	3549	2386

注：香港、澳门、台湾等地的画廊未统计在内。

（2）中国画廊的基本构成

通过中国艺术品市场的不断发展，中国艺术品市场的主体也发生了很大的变化。以经营主体画廊为例，主要的业态形式可以分为三种：一是主营性画廊，即以艺术品的经营展览、展示等活动为其业务形式的画廊；二是非主营性画廊，即以为艺术品交易及活动提供支撑服务为主，以艺术品交易及相关活动为辅的业态形式；三是网上画廊，即利用互联网而建立的网上经营空间，是艺术品网上营销的一种形式。主营性画廊的运作模式主要分为四种：第一种是代理运作模式，第二种是画廊＋画家模式，第三种是画廊＋作品模式，第四种是画廊＋活动模式。在中国艺术品市场的发展进程中，不同的画廊形态都在复杂的市场生态之中。由于市场尚在发展之中，非主营性画廊还是画廊业一种量大、复杂而又水准不整齐的存在状态；主营性画廊虽然是画廊业态的主流性发展形态，但运作与经营的专

业性与中长期回报的业态规律使其发展面临更高的门槛及更多的不确定性。随着金融信息化发展步伐的加速，网上画廊的出现及不断发展为画廊业的发展开辟了新的发展通道，也使中国艺术品市场出现了新的看点及增长级。专业化方向与中国画廊业中大量存在的混业经营在很长的一段时间内还会继续存在，并且会因全球经济大势的影响而进一步加剧。当然，中国画廊业的规模结构在不同的区域分布中会有不同的表现：在艺术品市场比较发达的区域，画廊的专业化程度会高一些，而在艺术品市场欠发达的区域，混业经营的状况会更常见一些。在很多时候，区域的经济发展水平与艺术品的发展状况并不同步，这也是我们在研究中国艺术品市场的进程中应特别要注意和关注的。据中国画廊联盟市场研究中心的不完全统计，截至2008年6月，中国画廊共有12297家，其中，主营性画廊约3549家，只占到画廊总数的28.9％（如图5），而这一数据在2009年底则变为，中国画廊共有8740家，其中，主营性画廊约2386家，只占到画廊总数的27.3％。另有一点应引起关注，即国外知名画廊的进入也在不断地推动中国画廊业的理念与管理规范化的进程，为中国艺术品市场的发展打开了一扇可供研究与借鉴的窗口。同时，国内画廊及艺术家与国际艺术品市场的交流及沟通也会进一步拓展中国艺术品市场发展的视野，为国内艺术品市场的规范化发展打下基础。

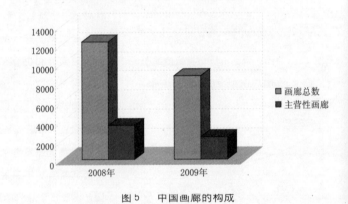

图5　中国画廊的构成

（数据来源 中国画廊联盟市场研究中心整理分析）

（3）中国画廊业的运营情况

据统计分析，截至2008年12月底，与上年同期相比，中国画廊数量减少了大约29％，亏损并勉强处在维持及半歇业状态的画廊约占画廊总体数量的35％，而处于盈利状态的画廊大约只占画廊总体数量的7％，考虑到自然增长等因素，2008年一年关闭的画廊已占到年初画廊总数的30％以上；而这一数据在2009年底则变为，与上年同期相比，中国画廊数量减少了大约6.52％，亏损并勉强处在维持及半歇业状态的画廊约占画廊总体数量的45％，而处于盈利状态的画廊大约只占到3.5％，考虑到自然增长等因素，2009年一年关闭的画廊占到年初画廊总数的7％以上。

（4）中国画廊业发展的历程

中国艺术品市场经历了上世纪50年代的公私合营及"文革"后，进入了极度萎缩的冷寂时期。在很长一段时间里，只存有与

研究报告

文房用品一起混营的荣宝斋、朵云轩等数量稀少的国营画店铺，以及负责征集文物和文物外销的国营文物商店。文物和艺术品定点买卖，自古沿袭的收藏习尚以微弱气息延存。

20世纪80年代，随着国内旅游业的迅速发展，在全国大中型城市，尤其是沿海开放和旅游城市，出现了经营商品画和装饰画的中小型画廊。20世纪90年代，中国艺术品市场进入了全面复苏期。1991年，来自于澳大利亚的布朗·华莱士开设了北京第一家现代意义的画廊——红门画廊。目前，画廊业在全球范围内得到了迅速发展，成为艺术品市场中的"一级市场"，并且通过公共收藏体系、私人收藏体系的有效互动，建构起了共享机制，促进了社会各利益群体的互动均衡。

概括地说，改革开放以来，中国画廊业的发展大体经历了以下几个阶段：一是传统"画店"式的艺术品销售形式的恢复，在发展规模与发展速度上都受到了很大的制约。二是20世纪80年代，针对民众艺术品消费者的画廊、画店数量明显增加，而针对国外艺术品消费者的画廊、画店因附着于强劲发展的中国旅游业，也得到了一定的发展。三是20世纪90年代，中国专业画廊的草创时期，一些画廊逐渐摆脱传统的"画店"或旅游性"美术品商店"模式，而转入当代性经营模型。四是2000年后，画廊经历整合，很多早期创业者被淘汰出局，同时，更多、更专业的画廊增加，且部分进入"盈利时代"。再加上中国台湾地区、韩国、欧美画廊也逐渐涌入，画廊经营艺术品的风格、定位及经营者的背景、操作的手段、公关的策略等进入了多元化时代。五是2006年中国艺术品市场进入调整后，画廊进入规模化增长期。据不完全统计，2006年后，在北京成立的画廊数量就占北京现有画廊总数的50%以上，而2007年就有数十家外国画廊（或有外国背景）落户北京。中国画廊业的发展经历了两次规模化的发展阶段：一次是20世纪90年代中期，一次是2005～2006年，并且于2007年上半年，中国画廊的数量达到一个新的峰值，据

不完全统计，大约为13800余家，至2008年6月，大约为12200余家。2008年下半年，画廊数量下滑的速度进一步加快，到2008年底，大约为9350余家，而这一数据在2009年底则变8700余家（图6）。

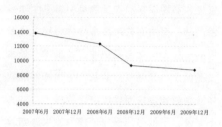

图6　中国画廊数2007～2009年变化

（数据来源 中国画廊联盟市场研究中心整理分析）

（5）亏损、倒闭画廊的构成分析

在数据处理的过程中，有一个现象最值得我们重视，那就是主营性画廊的亏损与关闭数量占到了亏损、关闭画廊总数的32%，却占到了其总保有量的近半壁江山；而非主营性画廊的亏损、关闭数量占到了亏损、关闭画廊总数的近70%，但只占到其总保有量的35%左右。网上画廊表现平稳并略有上升，未有大的变化。2009年，网上画廊上升较快，增幅几乎达到6%。其他变化维持上年的趋势。

（6）中国画廊业的成交规模

据统计测算分析，2008年，中国画廊业的成交总额大约为70.13亿元人民币，其中，主营性画廊的成交额为22.4亿元人民币，非主营性画廊的成交额大约为45.27亿元人民币，网上画廊的成交额大约为2.50亿元人民币，分别比2007年的103.68、34.45、66.73、2.46亿元人民币下降了32.4%、35.0%、32.2%与-1.6%，特别是主营性画廊受到的影响最为巨大。而这一数据，在2009年底则变为，中国画廊业的成交总规模大约65.55亿元人民币，其中，主营性画廊的成交额为19.8亿元人民币，非主营性画廊的成交额大约为42.54亿元人民币，网上画廊的成交额大约为3.21亿元，分别比2008年的70.13、22.4、45.27、2.50亿元人民币下降了6.53%、11.6%、6.03%与-28.4%，仍然是主营性画廊受到的影响最大，而网上画廊则有着较大幅度的增长（图7）。

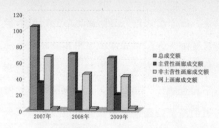

图7　中国画廊业2007～2009年成交额变化（单位：亿元）

（数据来源 中国画廊联盟市场研究中心整理分析）

（7）中国画廊业的从业人员规模

据统计测算分析，2008年底，中国画廊业的从业人员大约为1.82万人，与2007年底的2.59万人相比，减少了0.77万人，下降幅度为29.7%。在从业人员中，大专以上学历的人员只占到总人数的29%，接受过专门教育及相关技能培训的不足总人数的9%。这一数据在2009年底则变为，中国画廊业的从业人员大约为1.65万人，与上年同期相比，从业人员减少了0.17万人，下降幅度为9.34%，而从业人员的学历则有了较大幅度的提升，大专以上学历的人员占到总人数的43%，但其中接受过专门教育及相关技能培训还是较少，只有12%左右（图8）。

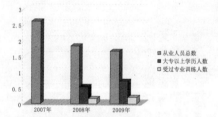

图8　中国画廊业的从业人员构成（单位：万人）

（数据来源 中国画廊联盟市场研究中心整理分析）

（8）中国画廊业的地位分析

不断受到重视的国家文化战略已将艺术品市场的发展推到了一个高度，但画廊作为中国艺术品市场的一种主体性形态，在市场的发育过程中，在拍卖业畸形发展与市场私下交易等诸多不利因素的影响下，其市场的主体地位始终未能确立，反倒是毫无节制的拍卖市场与艺术商人几乎左右了中国艺术品市场。

（9）中国画廊业的国际化发展分析

除了具有国际背景的画廊或国外大型画廊在中国开办新的画廊或办事机构外，中国画廊"走出去"的国际化步伐还很缓

慢，在本土之外开办画廊或机构的数量极其有限，大多以在本土发展国外客户或通过网上画廊等进行有限的国际化尝试。据不完全统计，到目前为止，具有国际化背景的画廊或国外画廊在国内设立画廊及分支机构的总数不会超过30家，而把国际化发展作为运营主体及目标的本土画廊更是数量稀少，难以形成气候，对中国画廊业的影响及带动效应有限。

（10）中国画廊业的受关注情况

中国画廊业的有关研究、传播、管理及推广工作还没能走上轨道，很多工作连续性不强，专业化程度不高。到目前为止，国内尚无官方性质的画廊业协会更无官方性质的画廊业研究出版机构，而仅有的一些博览会，也都无法呈现行业的整体面貌，这些都说明了画廊在中国艺术品市场的发展过程中未能引起应有的关注。

2．中国画廊业发展的周期性及大环境对中国画廊业发展的影响

对于任何市场来说，周期性几乎是不可避免的，中国艺术品市场自然也脱离不了这个过程。在我们为画廊行业的数量扩大化、质量专业化和品质国际化取得进展而高兴的同时，不少业内人士也感觉到了整体经济状况和过度发展所带来的危机：首先，汹涌而来的次贷危机引发了全球经济动荡，而中国艺术品市场作为经济体系中的一部分必然会受到冲击；其次，原本白手起家，又遇拔苗助长，中国画廊业犹如一个成长过快而骨质疏松的孩子，各种不完善、不规范的操作造成的后果开始浮出水面；再次，中国艺术品市场全球化，更多海外顶级画廊给中国带来新规则和商机，同时也必然会引起竞争和资源争夺……当然，还有一些长期潜伏的问题也终将暴露出来：以投资为目的的短线收藏增多、艺术家代理制度的不完善、一线艺术家是否需要转型、年轻艺术家创作和市场表现下滑、画廊聚居区地价与房租的上涨、画廊经营成本的增加等等，这些成为现今画廊业必须面对的问题。

3．画廊业总体起点低

主要指画廊的经营定位起点较低。现在，虽然全国各种画廊近9000家，但真正能够被称为画廊的只是凤毛麟角。画廊应普遍实行代理制，注重对市场的营销策划和对艺术家的"包装"及推介，其主要任务是栽培艺术家。然而，从实践结果看，国内基本没有成功实行代理制的画廊。现在的画廊基本上是商品的寄卖店，是艺术品市场中最低级的交易方式。经营者们将商品画成批量地买进卖出，或兼营工艺品、复制品、印刷品，价位偏低，与普通商品差别不大，面对的不是收藏者而是一般的消费者，接纳的也非艺术家而是普通的生产者，没有成为中国艺术品市场的主流。

4．竞争无序

主要指一级市场与二级市场竞争无序。近几年，艺术品拍卖行火爆兴起，且拥有雄厚的资金背景和专业人才，有能力收购潜力大、名气响的艺术家的作品，在宣传上也不惜重金，吸引了一批有实力的买家，而频繁举行小拍活动也使中低档作品找到了出路。在这种情形下，画廊受到了不小的冲击，其生存空间更为狭小。真正想做出艺术水准的画廊多因经济问题，很难承担起代理宣传艺术家的职责。于是，无序的竞争成为圈子里的潜规则。画廊不甘遭受关门垮台的命运，不得不进行投机倒卖。原本是二级市场的拍卖行成了一级市场，而原本应该是一级市场的画廊却沦为投机倒把的"二道贩子"，其主体地位无法建立，竞争无序的局面在恶性循环中愈演愈烈。

5．自我约束能力差

在画廊经营起点低与一、二级艺术品市场竞争无序的形势下，画廊企图改变即将破产的命运，唯利是图的拍卖行亦野心不减。于是，种种缺乏自律的行为堂而皇之地产生，最主要的表现是赝品劣作狂轰乱炸。在中国，如果画廊不售假，肯定办不下去，因为画廊不仅与客户合作，还要与画家合作。出售作品后，按照国际惯例，画廊与画家基本上是各50％的分成。这样，画家会觉得白白被画廊占去了一半的钱，而宁可自己找客户来买自己的作品，或者

李健强　山水　纸本墨笔

直接去"走穴"，但"走穴"既不会使自己的作品有稳定的价格，也没有可以保证稳定价格的画廊。所以到最后，中国艺术品市场只能是"走穴"和一堆由假作品和劣质作品所构成的废纸。拍卖行又在搞"暗箱操作"，为了扩大规模或照顾卖家的情绪，什么都拍，根本不对艺术品的真假负责任。至于近年来艺博会的艺术质量，更是不尽如人意。为了能出售更多的展位，艺博会对艺术品的筛选有所松动；中国上百万的画家为了能在市场中占有一席之地，也不惜费用，蜂拥而入，而艺术作品的质量完全被置之不顾。画廊、拍卖行与艺博会的自我约束能力差使艺术赝品、劣作在今天已经无孔不入。

6．交易秩序混乱，利益关系失衡

国内画廊体系不健全，其"一手托二家"的地位尚未完全确立。画家送到画廊里的画不少是质量不高的作品，甚至还有赝品；很多艺术家根本不经过画廊，而是撇开画廊，把作品拿到拍卖会或与收藏家及艺术商人直接交易，而交易的基点就是眼前的金钱利益；更有的画家从先前的与大中城市的画廊合作逐步转变为与小城市甚至城镇、乡村等偏僻地区的官员及藏家私下交易。私下交易的猖獗不仅会引发偷税漏税及走私等问题，还会破坏市场秩序和游戏规则，致使交易秩序混乱。此时，决定艺术品价位的更多是画家自己而非画廊。画家不再专心致力于艺术创作及研究，而是像商人一样直接参与到了商业中介的经营活动中，考虑商业行为的经济、利益、分红等与自己经济利益相关的问题，制定具有很强随意性和不稳定性的价位。于是，创作者变成了老到娴熟的经营者，而经营者尤其是画廊却成为创作者的仆人，拍卖行也面临着征画难的窘状，有时候为了征集到作品，竟然不得不巴结画家，而画家反倒成为市场的最大受益者。中国艺术品市场利益关系在个人与中介机构混乱的交易秩序中出现严重失衡，直接阻碍了中国艺术品市场中介机构的发展。

7．积累不够，可持续发展支撑乏力

我国画廊经营起点低，未能积累丰厚的运营经验、掌握成熟的运作技巧，故而操作缺乏远见，运营理念跟不上，很多小画廊已经关门歇业，大画廊亦感力不从心。从拍卖行来说，短期内兴起的艺术品拍卖行过多、过滥，为了争夺客源和货源，多采取不规范操作。而且，各拍卖行见小拍是拍卖过程中投资不多、收益不错的一种方式，便纷纷举行各种形式的小拍。但小拍的场次过多使得赝品、劣作出现，精品不多，让收藏者觉得不真实。实际上，小拍成了一种促销会，失去了拍卖的意义。从艺博会来说，中国没有真正的艺术代理机制。艺术家找不到代理，只好一哄而上。许多作品罗列在一起削减了其固有的个性，也影响了艺博会的整体艺术档次，令买家望而却步。这些都从一

王西洲　良朋挚友　纸本墨笔　2008

个侧面反映出，中国艺术品市场主体机构在没有足够的资本及经验积累的薄弱基础上就形成了，之后，又以短期炒作为目的，缺乏长远的经营眼光和可持续发展策略，这终将会导致画廊业在短暂的疯狂之后走向过早的衰退。

四、中国画廊业发展的基本趋势

对中国画廊业来说，2009年是一个痛苦而又必须坚持的过程。当世纪的阳光又让我们感受新的一年到来的时候，我们发现，在大的经济环境的带动下，中国艺术品市场仍然显得那么虚弱与低谜，逼不得已的中国画廊业已经行走在生死线上，这让那些惯于搞一些不三不四的所谓拍卖数据就对中国艺术品市场说三道四的空头理论家们怎么也理解不了。因为事物发展的大趋势都是来自于涌动着的最底层，而画廊此刻就是中国艺术品市场的最底层市场。

1.画廊的发展逆市而行

（1）一线城市画廊市场下滑严重，二、三线城市画廊有所发展

毋庸置疑，大都市是画廊赖以生存的有机土壤，而北京、上海、深圳是画廊主要的一线城市。但是，近年来，这些大城市已经进入增量市场同质化产品的激烈竞争阶段。在一线大城市可开发的空间日益缩小的情况下，画廊纷纷把眼光盯上了二、三线城市，并且到目前为止，有的已经"抢占"了不少地盘。有人曾把中国艺术品市场比做一个金字塔，一线市场属于市场金字塔结构的顶端，投入成本高昂，且大城市的消费力增长率趋于平缓，未来空间不大；而二、三级市场则处于金字塔中央，市场潜力最大。因此，二、三线城市画廊的发展也迫使一些一线城市画廊市场下滑严重。

（2）名家"下潜"更加加剧了画廊的生存困难

所谓名家"下潜"，是指艺术家从先前的与大、中城市的画廊合作逐步转变为与小城市甚至城镇、乡村等偏僻地区的画廊交易。其实，名家的"下潜"与其说是深入小城市与画廊合作，不如说是绕过了画廊，与当地的官员进行交易，或者与收藏

王书侠　造化为师　纸本墨笔　2007

家私下运作。由此带来的结果便是，名家的作品直接流入了收藏家、艺术商人及一些炒作人的手里，并没有进入画廊。在这种情况下，画廊便没有生意可做，生存状

况每况愈下，有的画廊甚至转租或者停止营业。

（3）新兴画廊不断成长，不少老牌画廊面临经营困难

从2007年起，全球当代艺术博览会风起云涌，这些博览会除了充当一个商业画廊卖场外，还给年轻艺术家、前卫的艺术观念、新兴的画廊和新兴的收藏事业提供了机会。艺术创作力量的年轻化以及收藏力量的年轻化，其伴随而来的就是艺术经济——画廊的年轻化。新兴的画廊拥有了更多的机会与平台被外界认知、认可。新兴画廊的不断成长将会助推新兴艺术、新兴收藏力量的成长，而老牌画廊由于资本而筑就的话语权渐渐受到新兴力量的冲击、影响，再加上多年的画作积压、资金流动性差，便出现了经营上的困难。

（4）画廊抛弃画家的现象屡屡发生，预示着市场缺失的显化

市场缺失主要是中国艺术品市场退出机制和中国艺术品市场需求面市场化的缺失。中国艺术品市场投资的退出机制，即藏品究竟以什么样的方式完成最终交易变现，哪一种平台最有利且可以帮助投资者实现最大价值。就是说，怎么卖、在哪里卖要成为资本变现的重要考虑。现在，画廊抛弃艺术家，很多画廊成了囤积画作的仓库。艺术家与投资者、艺术商人、藏家的私下交易盛行，价格随意性强，人们好像又回到了2003年以前，在不断地"走穴"，掠夺式的开发与几乎不择手段的运作可谓眼花缭乱，中国艺术品市场的下滑幅度在不知不觉中超出了人们的预期。

2．观望而造成投资及交易不足，市场博弈的气氛增浓，画廊生存现状及环境堪忧

在短短的10年间，中国艺术品市场就经历了两次高峰、两次调整。尤其是2004年、2005年高峰后的调整，主要是由于内部因素引起的，表现在市场的重新洗牌，是一次结构性的调整。市场调整使得近现代艺术家作品的成交量下滑较大，而当代艺术家自我炒作已经成为一个最为普遍的现象，其价格标杆的作用已经从根本上失去

了根基。收藏家和投资者在付出高昂学费、多次被误导后，出现了较多的观望情绪，怀疑与思考多于出手成交。在选择投资对象和购买艺术作品时，投资者不再一窝蜂跟进、随意高价出手，疯狂、盲目追捧名家的现象正在消退。他们逐渐转换投资观念，不再为艺术家的名气所累，看不准还不如不出手。理智的买家也已经摒弃往日那种从众、浮躁的心理，沉住气，把钱袋捂得更紧，经验越来越成熟，眼光越来越挑剔，根据自己掌握的鉴赏知识、艺术情趣、经济实力来选购艺术品，更加注重艺术品的"真"、"精"、"新"及欣赏价值和升值潜力。这种观望情绪造成的直接结果就是，画廊的投资与交易大大减少，表现一是画廊的销售出现了大面积滑坡。不少区域性的大画廊，其成交纪录不及往年同期的1/10，而中小画廊几乎没有成交纪录；二是艺术家作品的出售及价格出现了问题，虽然不能说无人问津，但是成交量却非常小；而对于一些小名头艺术家来说，生存已成为他们的一大关口，价格问题更不待言，全线下滑已成定势。但是，中国艺术品市场的博弈气氛并没有因此而减淡。拍卖成为当代艺术家自我做秀的平台，艺术家与买主、拍卖行的私下交易从没有停止过。不少收藏家、企业家倚仗雄厚的资金实力或纷纷组建拍卖公司，或介入火爆的投资领域。拍卖行的收入来自于买家、卖家各占拍卖价10％的佣金。但是，2007年5月起，国税总局规定个人拍卖字画古董的所得须强制交纳个人所得税。一些小拍卖行为了吸引买家，将卖方10％的佣金下调到7％，另外3％作为个人所得税让利给卖家。与此同时，大型拍卖行则调高了买方佣金比例。拍卖市场的火爆为拍卖行带来了更大的竞争压力，他们不得不增加人手，从国内外搜寻拍品。艺术品投资的热潮也带动了中介机构在商业模式上的创新，如2006年底，上海市文化发展基金会和徐汇区筹建了国内首家艺术银行，从事艺术品租赁业务。每件艺术品的年租金约为其本身价值的10％，其客户对象目前以企业、酒店、驻外领事馆为主。正是这些社会需求与商业

机会的增加，促发了中国艺术品成为资本关注的对象，但市场的混乱与不景气使市场的博弈气氛越来越浓，画廊业在这种博弈环境下艰难地生存与选择。

3．随着国家经济发展大环境的变化及相关政策的出台，中国艺术品市场会经历2～3年左右的盘整，才会将相应的资金及购买力量传递到画廊层面

中国艺术品市场也讲究市场经济，要遵循价值规律与供求平衡，同时做好宏观调控，在合理的市场经济体制下去获利。自改革开放以来，中国的经济呈现稳步上升的趋势。按照现在中国经济的发展速度，到2020年，中国的经济总量有可能上升至世界第二的水平。但是，从2007年起，国家经济外部环境变迁，通货膨胀及物价上涨使得中国艺术品市场上扬幅度明显放缓，很难重新上演往年火爆、爆热的局面，转而进入理性的发展期。

在国家政策方面，首先，国家会下大力气解决市场的退出机制问题。完善的市场退出机制可以增强投资者或画廊的投资风险意识，并且在投资失误、经营难以为继的情况下及时退出，避免更大的损失。而且，通过法律、法规建立的完善的市场退出机制有利于规范市场主体的生产经营活动，开展公平、有序的市场竞争，改善市场主体结构，提高营运质量和效率，保持市场活力，壮大市场的发展规模。

其次，国家会伺机深化中国艺术品市场的体制改革，主要从两条轨道齐头并进：一条轨道是政府加大对文化艺术的投入，面向大众建立公共文化、艺术服务体系。另一条轨道是深入实地，将经营性的艺术产品服务和市场经济结合起来，充分发挥市场的杠杆作用，在改革的基础上，尽可能满足中国艺术品市场发展所需要的条件、环境设施等，强化市场的各种标准，并不断调整，增加需求，校正中国艺术品市场发展的行为。

最后，国家会不断鼓励借鉴先进的管理办法和经验：（1）设立艺术基金。艺术创作基金是一种旨在扶植重点艺术创作工作的政策性措施。（2）实行画廊代理制。即

一个画家从未成名一直到成名的过程都由画廊代理，在此基础上实现画家、画廊双赢。（3）举办政府支持的艺术展会。政府支持的艺术展会是政府体制对艺术接纳程度的"晴雨表"和"信号台"，参展作品被看作是一种学术认定，学术和人格好的策展人受到艺术圈同仁的尊重。（4）艺术市场多方整合。约请国内著名批评家、艺术家和策展人，组成学术委员会，邀请政府部门出席，推出由名牌独立策展人策划的主题展，并组织大众传媒对艺术进行报道，这就是整合了政府、媒体、企业和公众资源而形成的具有主题性、实验性和探索性的艺术运作。

上述办法无疑会使调整后的中国艺术品市场更加成熟，使人们的理性思维逐步增强，重新认识到画廊的作用及地位。但是，艺术家积极与画廊建立良好的合作关系，资金及购买力量传递到画廊层面，促进画廊发展，这是一个过程，大约还要2～3年的时间。

4. 收缩战线，搞好研究与选择，集中优势力量，保存实力，积极准备迎接市场的新变化是一种不错的选择

在中国艺术品发展的过程中，人们越来越明显地感受到市场研究与分析的重要性。中国艺术品理论研究、创作及其市场发展是一个系统的不可分割的整体与过程。强化中国艺术品发展形态的研究，可以说是完善中国艺术品理论研究的重要举措。中国艺术品发展形态理论的研究拓展能够比较全面与系统地整合中国艺术品理论的现有体系，为中国艺术品理论研究能够更好地面对实践、面对市场规律去进行回答、研究与指导等方面的工作打下坚实的理论基础。因此，要抓住研究重点，有的放矢地面对当下市场，让理论跟上或指导实践，从而搞好选择、选准方向、有的放矢。

中国艺术品市场的发展还要讲究战略选择，即艺术价值取向的一种文化选择，也是一种站在文化大背景下自上而下的文化审视，要针对市场各环节尤其是画廊出现的问题经常举办相应的探讨与交流，搞好资源共享，共度画廊及市场的生存发展难关。

对于画廊，要能够在短时间内最大程度地挖掘有效客户，寻找各自特色和优势，集中力量，提高从业人员的素质，重视与生产者、消费者之间的感情交流、艺术沟通，降低成本，保存现有的实力，并开拓新的经营视角和思路，以积极的姿态准备迎接市场的新变化。

一直处于中国艺术品市场发展边缘状态的中国画廊业在没有相关政策的引导与支撑下苦苦地为中国艺术品的发展事业做着贡献，其自生自灭的业态从一定程度上折射出了中国艺术品市场的状况。在同情中，我们又不得不去面对处于生死线上的中国画廊，以及由此而折射出的画廊行业的生存状态。

5. 网上画廊成为画廊业发展的重要看点

随着全球数字化的到来、中国网络普及率的极大提高，以及虚拟商店等网络电子方式的繁荣与活跃，网上艺术品交易市场正在成为一种新的交易平台进入到中国艺术品市场。

最新的数据显示，我国互联网发展在多个方面呈现出蓬勃发展的势头，进入了一个快速发展期。在2008年12月底时，我国网民人数为2.98亿人，互联网普及率达到22.6%，网络购物用户人数达到7400万人。而到了2009年12月底，我国网民规模已达3.84亿人，较2008年底增长了8600万人，年增长率为28.9%；网购人数超过1.2亿人。这意味着网络已经成为很多人工作与生活的好帮手，显示出这一新兴购物方式良好的潜力和前景（图9）。

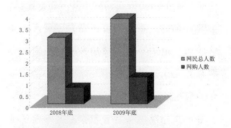

图9　2008～2009年我国网民人数增长情况及网购人数占网民总人数比例

（数据来源 中国画廊联盟市场研究中心整理分析）

我们生活在一个信息的时代，互联网

将全球的人们紧密地联系在一起。网络购物已经成为一个超越传统购物渠道的新兴的购物方式，并且在全世界范围内得到了普遍的认可。它与画廊、拍卖行形成了一个互补、多元的交易平台。毫无疑问，艺术品网络交易平台的诞生，是当前全球范围内一个极具时代特色的标志，并跨越了时空、国界、地域，不受人员和规模限制，为艺术品交易和展示提供了一个崭新的舞台。

网上画廊介入艺术品收藏会不会对已有的一级市场（主要指画廊）和二级市场（主要指拍卖行）造成影响？是催生泡沫还是减低泡沫？有关专家指出，网上画廊的原则是建立画家与藏家完全对等的艺术品交易市场，不会有外力干预，并免除了中间环节，因此应当会对形成健康的中国艺术品市场有利。作为一种全新的交易渠道，网络突破了传统渠道的限制。艺术品作为当今能够带来视觉审美的产品，可以通过网络平台形成进行很好的展示。网络可以不受艺术作品的数量、时间、空间、地域等限制和制约，向消费者进行全天候服务。网络交易跨越时空的特点，决定了其市场容量相对于传统交易具有无限性。艺术作品通过网络展示，不仅可以减少资金压力，而且没有空间的局限性。网络交易可以使信息尽可能广泛、迅速地向社会传递。网络同时承担几种角色为一体：画廊、拍卖行、信息发布平台，可以轻松使消费者获得对市场的认知和了解，使信息最大化地到达用户。不仅如此，艺术作品的网上交易还有助于在更大范围内实现其价值，从而更大程度地体现公正、公开、公平的交易原则。

随着中国网络环境的逐步完善和成熟，网络购物在电子支付环节、交易手段、网络安全，以及消费者心理等各个方面都步入了成熟阶段。实际上，经过几年的发展，中国的网上购物环境已经初具规模，并成为当今社会人们喜爱的一种购物方式。它不仅快捷，而且高效，较传统的交易渠道，其最大的优势在于具有成本优势。

与传统的交易环境不同，在一个新的、

虚拟化的网络环境下，如何更好地为消费者提供有关艺术家、作品、价格等方面全面、及时、准确的信息，如何通过新的技术手段在网络环境中更加真实地展示艺术作品，以及在网络支付、配送流程中进行缜密的思考和保障，将是确保中国艺术品网络交易平台畅通的根本，而网络交易平台所显现出的优势将与传统的交易渠道形成互补。人们通过网上和网下的交易方式，将会填补画廊、拍卖行等企业在数字时代的鸿沟，成为新的竞争核心力。

6. 在中国艺术品市场中，画廊的职能进一步细化，画廊的行为进一步规范，品牌意识得到强化，画廊整合已经箭在弦上

越来越多的人对中国艺术品产生了兴趣，并带动了市场繁荣；而市场的繁荣又必将带动人们对艺术精品的需求，需求增大则会令中国艺术品市场价格攀升。但是，我们也看到，画廊作为一级市场的功能和作用没有充分发挥出来。作为艺术品流通的主要渠道，画廊的作用不只是简单地将艺术品转换为商品销售出去，还承担着培育市场、规范商业行为、鉴定艺术品真伪、指导艺术家走向成功、为投资者提供专业化服务等综合功能。

画廊的经营者必须具备眼光和信誉两个最重要的因素。画廊既要具备良好的眼光，对艺术家及其作品有透彻的了解，同时又要准确地把握市场动态和对投资者的了解。实际上，艺术家与画廊的关系是建立在相互信任、相互协作、互惠互利的基础之上的，这是中国艺术品产业价值链的基石。画廊是一级市场，拍卖行是二级市场，而中国画廊和拍卖行的角色则有些颠倒。两级市场的角色错位、艺术家与画廊的关系倒置、海外画廊的冲击等，使得中国的画廊业面临内外交困的境地。画廊竞争的核心竞争力靠的是画廊独特的眼光、可靠的信誉及专家的能力。随着中国艺术品市场职能的进一步细化，许多画廊已经意识到品牌和诚信的重要性。他们开始有意识地塑造自己的品牌，同时也意识到建立自己诚信体系的重要性。如果每一家画廊都能坚持这样的经营哲学和理念，就一

王西洲　养正　纸本墨笔　2008

定能够赢得市场的认可，并在中国高速增长的市场中获得自己持久的发展机会。

从行业的角度来讲，艺术家与画廊是一种服务与被服务之间的关系，必须有大的产业环境的支持，还必须有鉴定家、评论家、收藏家的参与。只有制度的健全和法律法规的保障，才能使大家都处在平等的原则上互惠互利，最终达到双赢的局面。

随着市场虚高的泡沫被清除，经营不规范的小拍卖公司逐步被淘汰，中国画廊

整合已成暗动之势。在西方，每一位艺术家都有自己的画廊代理商，一级市场画廊负责经营艺术家的作品。在中国，中国艺术品市场有其自身的特殊性，多数画廊受到拍卖市场的冲击。一些艺术家的作品通过画廊来代理，但还有很多艺术家直接将作品送到二级市场即拍卖公司去拍卖。二级拍卖市场和一级画廊各自承担的社会责任和所起到的作用完全是不一样的。对处于成长期的中青年艺术家作品，如果直接

进入二级拍卖市场，将会面临市场认知度低的尴尬局面。一级市场和二级市场的作用完全颠倒了，缺少了一级市场对作品的培育、推广、认知过程，完全违背了市场发展规律，由此而导致了许多问题的出现。这种不规范的操作方式，最终将损害中国艺术品市场的全局利益。

从宏观经济发展态势来看，中国文化收藏市场的发展前景是非常广阔的，中国已经将文化产业纳入了未来的发展宏图中。从这几年文化产业的发展趋势看，中国艺术品市场整体上还有巨大的增值空间。中国艺术品市场已经进入调整阶段。大家都面临着作品价格的回归与市场的重新洗牌，画廊的作用和地位得到了市场的认可，出现了许多经纪人式的新画廊，带来了画廊发展的新机会和新机遇。对收藏者而言，画廊的诚信经营方式为藏品提供了可靠的来源。中国艺术品市场迎来了新的整合之势。

目前，中国艺术品市场的很多迹象表明，作品的价格不断回落，画廊、投资者的盲目行为有所收敛，大家的精品意识不断增强，理性的成分越来越突出。在这样的大背景下对于画廊经营者来说，经营成本、经营风险降低了许多。同时，降低了进入这一市场的门槛，让更多的投资者加入到收藏的大军中，会进一步扩大市场的规模。

中国艺术品市场的回落调整，说明了买方对于市场的一种观望态度。现今，中国的房地产投资业进入了调整期，股票市场也进入低迷阶段，整个市场的不景气使大家都捂紧了钱袋，不敢轻易投资。此时，我们可以说，中国艺术品市场的回落恰恰给了中国艺术品市场一个清醒认知自己的机会。

这一市场正在摆脱无序混乱的局面，正在将价格的泡沫挤压出去。实际上，中国艺术品一级市场正悄然地发生着变化，逐渐展露出画廊业在市场培育过程中的重要作用。

五、中国画廊业存在的问题及其成因分析

中国艺术品市场从起步到进入规模化发展阶段，遇到了很多实质性问题。在这些问题中，中国艺术品市场始终无法回避一个环节，即市场主体的培育、服务及发展环节，而这恰恰是中国艺术品市场发展的薄弱之处。中国艺术品市场越是向前发展，市场主体缺失所带来的弊端就越多，有时甚至是致命的。

中国艺术品市场是靠市场主体即艺术品商业经营者来联系艺术生产者和消费者的，通过经济方式的交换，使艺术品的所有权发生转移，完成艺术商品相互让渡、转手的过程，并发挥艺术品的审美、认识、教育、娱乐功能。中国艺术品市场主体机构的形式从理论上可被分为画廊占主导地位的一级市场和以拍卖行及艺术博览会为主的二级市场。一级市场与二级市场相互配合、协调发展，能够有效促进艺术品市场的整体发展。但是，在我国艺术品市场中，这两级市场关系错位，甚至相互挤压，产生了严重的负面影响。

面对中国艺术品市场主体不容乐观的发展现状，我们不得不去仔细探寻隐藏其背后的深层次问题。聚焦这些问题，会使我们站在一定高度上，透过纷繁复杂的表象来看清艺术品市场主体建设的实质性症结，这是我们研究者的责任。

1. 发展的政策、法规等环境问题

政策是限制艺术品市场主体机构发展的瓶颈，不少有识之士也指出，中国艺术品市场主体机构混乱的根本原因在于法制建设滞后。现在，虽然中国艺术品市场存在一些法律规章，如《拍卖法》、《美术品经营管理办法》等，但随着中国艺术品市场的深入发展，原有的法律条文已经显得粗糙和落后。如《拍卖法》只对拍卖活动的共性进行了规范和约束，而忽视了艺术品拍卖的很多个性。《美术品经营管理办法》除适用于文化部门外，对其他部门并不适用。随着《行政许可法》的颁布，《美术品经营管理办法》中的监管措施实际上已被废止。可以说，政策、法规等环境问题是中国艺术品市场主体机构发展的头号难题。

2. 发展的人才、资金等支撑问题

人才缺乏严重影响了中国艺术品市场主体、机构的发展，首先表现在对拍卖行负责的专业鉴定人才缺乏，这源于"专家下海"。随着市场的兴盛，含有各种功利色彩的有偿鉴定应运而生，专家成为市场的香饽饽与各种形形色色有偿鉴定的主角。很多专家忙于"走穴"，经常马不停蹄地参加社会上的有偿鉴定活动。有偿鉴定使鉴定变了味，颠倒黑白、指假为真的事件屡有发生，误导投资者。其次，面对艺术家的背信弃义，画廊不敢也不愿意包装、运作艺术家。久而久之，画廊代理方面的人才也逐步匮乏。

2006年、2007年是股市牛气冲天的两年。股票能在短期内使人迅速获利的特性令中国艺术品市场中的一部分经营者迅速撤出，转而"改行"，进行炒股与炒房。2008年，股市震荡走低，很多资金在股市中蒸发，手中闲钱紧张的人们无心、无力进行艺术品投资、经营。到了2009年，全球性的金融危机更是使人们把有限的资金投入到了更需要拯救的行业。但是，画廊店面、地盘租赁以及拍卖场的利润保持都需要资金的支撑。可以看出，资金匮乏的问题令艺术品市场一级市场的主体机构如芒在背，有心无力。

3. 发展的研究及运营拓展能力问题

很多时候，当前市场向纵深发展过程中所面临的问题都是在缺乏研究的盲目状态下所发生的。老的思想、老的理念、方法和手段都无法适应新的市场形势和发展趋势。可以说，中国艺术品市场研究的缺乏使整个产业缺乏正义的声音，缺少正确导向的力量，似乎一切都是商家的策划与营销。此时，人们对中国艺术品市场主体机构没有正确的认识，而主体机构亦长期停留在自我发展、自生自灭的状态。一些外国画廊和经纪公司竟然有意识地选择一些政治波普绘画和非主流作品在国际市场上炒作，这种带有浓厚的文化误读和市场炒作的行为会使中国艺术脱离写意性、原创性和本土性而转向实验性，甚至成为西方审美取向的附庸。此外，研究滞后还会引发不必要的纠纷，如在拍卖中经常出现

与拍卖程序和拍卖标的物瑕疵相关的纠纷。

没有系统、科学的研究，便没有中国艺术品市场主体机构的有效拓展，大家都是在一窝蜂地过度竞争，使市场乱上添乱。因此，我们强烈呼吁，要加强中国艺术品市场的理论研究及拓展能力，推动艺术品市场主体机构健康发展。

4. 发展的行业管理与运作问题

从行业管理来说，中国艺术品市场主体机构的监管法规不健全，监督力度不够，没有发挥出应有的作用，体制、制度以及管理方法也不尽完善，使政府管理部门对中国艺术品市场主体机构的监管在艺术品交易领域中失灵。例如，就艺术品的真伪鉴定来讲，由于没有统一的鉴定标准，又缺乏权威的鉴定组织与部门，艺术品鉴定就会经常出现争议，由此导致专家、艺术家、家属一起上阵鉴定，造成了鉴定鉴赏领域的混乱。

从运作来说，拍卖市场和画廊等艺术品交易渠道存在严重的职责错位。国内艺术品市场的不规范使由艺术家到画廊的一级市场形同虚设，大家都把拍卖会当成了主要的交易渠道。而且，艺术品市场主体机构也缺乏现代艺术品市场的经营意识。不是所有的艺术品市场主体机构都有能力为艺术家出刊物、办展览，而画廊还要收取一定比例的佣金，更使艺术家有被盘剥的感觉，因而，艺术家更愿意直接面对买家而非中介，这种现象为艺术品市场主体机构的货源带来了危机，使之陷入困境。

5. 发展的服务标准及规范问题

拍卖行也好，画廊也罢，其服务的对象是艺术家、收藏家和投资者，应秉承保真无假、诚信经营的服务标准。但是，现的中国艺术品市场主体机构的真假标准及诚信标准严重缺失。赝品充斥市场，艺术品制假、售假、坑蒙拐骗的现象令人触目惊心。画廊售假已经呈现出职业化、集团化、公开化、网络化的营运特点。如果某一艺术家今天走红，明天就有多家画店在出售其作品的仿品，售假似乎已经成为一种见怪不怪的现象。拍卖会拍假行为也十分猖獗，有的拍卖会上的赝品所占比例高达50%，甚至达到全场拍假。真假标准的严重缺失损害了艺术品主体机构的声誉和公信力，诚信危机困扰着艺术品主体机构的发展。

尽管目前国内的拍卖公司与画廊加起来估计有近10000家，但大都实力及运作水准不高，大有趁市场火爆，捞一把就走的心态。许多拍卖行和画廊属于低水平的重复建设，规模小，资金少，人才缺乏，经营水平低，实是对资源的极大浪费，也使得违法或不规范经营的现象比比皆是。服务标准与规范化的缺失逐渐使艺术品主体机构缺乏公信力与权威性，几乎门可罗雀。

六、中国画廊业面临的困境及机遇

1. 随着中国画廊职能的进一步完善、品牌影响力的提升，画廊行为会进一步规范，营运水平不高的问题会得到改善

由于本身的特殊性，文化消费市场是一个综合服务市场。一个成熟的中国艺术品市场是由艺术家、画廊、拍卖行、收藏家、媒体、批评家组成的生态圈。他们之间必须一环扣一环以形成良性发展，继而才能推动整个中国艺术品市场的发展。但中国艺术品市场目前的状况是管理缺位、规则缺乏，那么，完全依靠产业自治是不可能的。尤其是二级市场拍卖行对一级市场画廊的越俎代庖及海外画廊的施压，使得中国的画廊业面临内忧外患的窘境。其关键是行业没有建立规范的运作机制，缺乏健全的法规保障。在一个拥有健全体制的市场上，如果违反游戏规则，就要受到法律、法规的处罚，甚至无法在这个圈子里生存。

从国际艺术品市场发展的规律来看，拍卖一般是二级市场，画廊是一级市场。在国际市场的日常交易中，艺术家——画廊——收藏家的商业链条已经成为一种完善的市场机制。这个生态圈上的每一个环节都要遵循这个市场的规则和机制，即以艺术品代理人为主体的艺术企业机制。画廊和经纪人组成的环节是艺术产业化的根本环节。但是，目前，中国画廊还普遍存在资源缺乏、资金有限、目光短浅、信誉缺乏、盲目性大等问题。画廊的核心竞争力

王西洲 人物 纸本墨笔

王西洲 朝乐图 纸本墨笔 2002

说，中国画廊整体运作水平还处于初级阶段。

2.中国艺术品市场的错位严重制约了中国艺术品市场发展的步伐，但从另一个方面反映出中国画廊业的发展方向与潜力

当下的中国内地艺术品市场，艺术品拍卖之强势似乎已经涵盖了所有的经营主体。独特的国情决定了中国艺术品市场不可能完全等同于成熟的西方艺术品市场：中国艺术品市场的起步较晚，刚刚与世界接轨的中国画廊业也正在建设之中，远没有进入繁荣阶段，更没有形成西方"画廊"概念中完善的运作机制和行业规则。许多当代中青年艺术家没有经过画廊的培育，直接拿作品到二级市场上拍出了惊人的价格，说明市场流通环节中一级市场"功能性"的缺失，甚至说明所谓"一级市场"本身就是缺失的。最典型的是艺术品拍卖几乎被当作整个中国艺术品市场的代称，成为艺术品特别是绘画流通领域的第一风向标。曾一时期，拍卖行担忧自己被传统角色远远甩在市场后面，便开始"抢镜头"、"塑造"亚洲当代艺术市场。拍卖市场的如此火爆几乎僭越了作为一级市场的画廊业。在国际艺术品市场上，拍卖行与画廊是分工明确的依存联盟，前者专职于少量精品的艺术品交易，后者则负责日常交易。在欧美的许多国家中，衡量一位艺术家的身价不是看他获过什么奖，而是看与他签约的画廊到底是哪一家。然而，在中国艺术品市场中，拍卖行则完全占了"上风"。目前，全国有800多家艺术品拍卖公司，一年举行约千场拍卖会，拍卖总额达150多亿元人民币，除了目标明确走高端市场的一些大公司外，数目众多的小公司居然代替了画廊的位置，操纵起了艺术品一级市场。据艺术品市场权威人士分析，其关键原因是现在国内的艺术品市场缺少一套规范完整的市场制度与行业守则。国内拍卖业看上去很红火，实际上其中大量涌现的是原本根本进不了拍卖行的作品。不少拍卖行与艺术家跳过画廊直接交易，打乱了一级市场和二级市场的关系，使中国画廊业陷入一种无序竞争的局面。如果放任画廊"低

靠的是其自身不与人同的眼光、稳妥的信誉、一级专家的能力。一级市场画廊只有开始规范运作、杜绝假画、确保艺术品的质量，才能建立和打造自己的画廊品牌。艺术品最大的优势在于来源的可靠性，而一级市场诚信体系的建立和规范运作将从根本上解决中国艺术品市场上作品真伪的难题，杜绝赝品混入市场。随着中国艺术品市场职能的进一步细化，许多画廊已经意识到品牌和诚信的重要性。他们开始有意

识地塑造自己的品牌，同时也意识到建立自己诚信体系的重要性。画廊如果能长期坚持这样的新理念，就一定能够赢得市场的认可，并能在中国高速增长的市场中，获得自己持久的发展机会。目前，国内不仅缺少有规模的品牌画廊，而且一些画廊连生计都很难维持，除了代销几张当代艺术家的作品，甚至一年到头都没有多少交易，更不用提画廊应该同时具备的另外两个基本功能——发掘新人、培养收藏群体。可以

位运行"，则不利于中国艺术品市场的健康发展，艺术品拍卖会也会有"放大"效应，甚至为追求"纪录"而有不诚信行动。相比之下，画廊按照市场价来确定艺术品的价格，较为真实。另外，比起一家拍卖行一般每年只举行两次拍卖会，画廊能随时随地待客，同样有利于艺术品市场的常态、平稳发展。当代中国艺术品市场的发展应进一步将艺术品市场的基础向画廊归位，这不是一个权宜之计，而是艺术品市场发展的基本战略。

3．中国艺术品生产与市场的错位使暴利追求成为一种市场规则，艺术生产者直接面向市场使画廊成为一种障碍，这是一种危险的挑战，目前的市场形势是画廊用事实教育并培育规则的大好时机

中国艺术品市场再火热，不少画廊也时时面临经营不下去的危险。活跃在中国艺术品市场的投资者对艺术品的浓厚兴趣依然仅仅是出于经济嗅觉，参与艺术品交易的目的是将其当做股票一样牟取暴利，而且这种现象在短期内不会有较大改观。他们多采取急于兑现的短线行为，对艺术家缺乏了解便急于炒作，使艺术家限于学术得到过早、过高的物质肯定。这种突如其来的成功就会导致艺术家在创作上的停步，使艺术家与画廊双方受损。当艺术家富有了，就很难再突破自己，创作新作品。艺术家"成功"后，变得对画廊越来越挑剔，越来越多的艺术家都在亲自经营自己的作品，不选择画廊代理。艺术家的作品从工作室直接出售，更有些艺术家把作品直接送往拍卖行，这种做法也同时扰乱了二级市场。另一个极端是画廊不能及时、正确地发挥市场导向功能，对艺术家创作干预过多，这也是使画廊业趋于恶性发展的原因。还有一个重要的原因导致国内画廊业的不振，那就是有不少艺术家自创自卖，其结果加大了画廊的经营难度。当前，有不少艺术家在经济大潮中迷失了方向，经济利润诱使他们不注重搞创作，而是推销自己、包装自己、炒作自己。如一些艺术家将作品送入拍卖行，让自己的学生家人或利益攸关者在拍卖会上举牌，以比较高

的价格拍下，以便为自己在家卖作品创造价格空间。

4．中国画廊业的学术研究能力没有得到不高，展览展示把关不严，一级市场的引导功能被削弱，强化画廊的能力建设面临新的机遇

画廊办展览的目的是收藏作品、卖画、推介艺术家。对于大多数画廊来说，展览已经失去了学术价值，变成了纯粹的"展示"与销售，变成了艺术品的一种卖场。艺术家为了得到更多的利益，画廊为了获取更大利润，批评家为了争取更为丰厚的回报，便在艺术品市场上自觉进入一种"合谋"状态。同时，画廊又必须在保持自己的学术品位和满足中产阶级的审美趣味之间进行痛苦抉择，最终在利益面前相互妥协。对于策展人来说，价码开出来不能不操作，面对各种层次的艺术家和艺术作品，都要说好话，策展人的解读变成画廊办展、推介艺术家的武器。目前，虽然环境的恶化并未使展览成为画廊经营的一个普遍趋势，但展览在画廊经营中的作用并未降低。与前几年某些画廊一年多达二十几个展览，展期一周的画展更如雨后春笋，蔚为壮观的景象相比，今天的画廊似乎冷静了许多，生存似乎成了一种要务。2009年，中国艺术品市场未进入一个展览年，却进入了为生存而斗争挣扎的时代。在大环境下，真正有价值、值得称道的展览显得尤为稀少。只有真正怀着一种严肃、负责的心态去策划各种展览，才能在困境中真正改变今天的局面。当然，画廊业的发展还受困于行业内部的真伪鉴别与作品来源问题。不可否认的是，现存90％以上的画廊经营当代艺术品，同质竞争严重，原因一方面固然是因为近现代作品的存量有限，但另一方面也是因为对保真性要求极高，单凭一位或几位专家都不能轻易对一件作品的真假做出判断，这的确是一个问题。

5．中国画廊业缺乏国际竞争力，要从理念与经营策略上不断实现与国际接轨的经营管理模式与规则

在中国艺术品市场中，一级市场主要是以画廊为主。中国内地的画廊在不断增

加，经纪人也在逐渐活跃，特别是在21世纪初的几年里，画廊增加的数量是上个世纪的3倍，这是非常值得肯定的地方，因为画廊对于艺术家的推介、展览、媒体传播都有极大的好处，是二级市场的基础；二级市场主要是指拍卖行，拍卖行在近5年里的成倍增加加剧了拍卖行之间的竞争，尤其是拍卖艺术精品的分散、精品无法集中，也在不同程度上对收藏家、画廊形成了更大的外向拉动；而在三级市场上，几乎见不到能够为二级市场做补充的拍品，这似乎又是一种资源的匮乏，其原因在于中国的画商掮客（"倒爷"）太多，似乎已经取代了一级、三级市场。换句话说，在不断规范艺术品市场的前提下，一级、二级艺术品市场的规范操作也会在自然法则下进行得有条不紊。在中国的艺术品市场中，一级市场中的画廊、画廊博览会多是以经营当代艺术品为主，其规模与经营模式明显有中国的特色，与西方有相当大的差异性，主要体现在画廊的运营机制上：一是经营的理念与模式，二是代理的艺术家问题。目前，中国大陆的画廊、画廊博览会刚刚走出其"惨淡经营"时期，进入了市场的"整合时期"，在经营理念与模式上主要分为两种：一种是一级模式，即全权模式，是指画廊经营者拥有一段长时间的代理销售艺术家作品的权力，或拥有其艺术品的所有权，由画廊经营者作为艺术品的所有者使艺术品再次进入二级市场销售。而画廊的二级模式，是指经营者不拥有艺术品的所有权，其经营方式主要是接受艺术品所有者的委托，通过中介活动进入二级市场。前者是画廊的主要经营模式，而后者是画廊经营的补充形式，因为画廊是一级市场的主要经营主体，应当是艺术品市场最基础的市场，后者应当是画廊模式下的经纪人制度。在中国，目前出现的大量的以个人为主的画商掮客并不是在画廊经营管理下的一种方式，这种方式在中国艺术品市场"整合时期"会被逐渐淘汰，因为掮客的方式是中国自宋代以来就有的原始经营方式，而且问题的关键在于这部分人是中国艺术品市场中一种可怕的经营群体，也是应当

由有关部门进行打击的对象。今天，在欧美等经济发达国家的一级市场里，由于他们的画廊、画廊博览会已经有150多年的经营历史，作为艺术品一级市场的主体画廊普遍采用两种基本的经营模式：一种是通过举办艺术家的展览来做艺术家的全权代理人，这种代理艺术家的画廊在今天是欧洲画廊的主流，人们习惯地称这些画廊是一流画廊。欧洲一流画廊的主要经营模式是作为某些艺术家的唯一代理机构，艺术家会把所有的新作品都送到画廊去展览、推介、拍卖、回购等，所有业务均由画廊全权处理，艺术家只是专心进行艺术创作，即画廊与艺术家完全分离。欧洲的一流画廊每一次把代理艺术家的作品推向市场，画廊就是为艺术家们定价的唯一权威机构，这种模式有利于艺术创作与艺术市场的良性循环与未来发展，是当今最好的经营模式。而在第二种经营模式中，画廊不做艺术家的全权代理，只是销售部分艺术家的部分作品。这种画廊一般都经营时间较短、经营方式简单，成为画廊式的经纪人模式，在欧洲被称为二流画廊。这两种经营模式在欧洲的画廊业并存。目前，国内有各种画廊近9000家，外资画廊才几十家。中国的一流画廊少之又少，大多数画廊是在从事"寄卖"这种低级交易，再加上中国的部分艺术家是世界上出了名的"经纪人式艺术家"，他们出于自身利益，直接参与到绝大部分经营活动中，随意定价，破坏了中国艺术品市场的秩序和交易规则，一方面导致国家税收严重流失，另一方面与画廊的关系难以维系，甚至与画廊的关系倒置。中国画廊的出路在哪里？中国画廊的唯一出路在于培养与兴建中国式的"一流画廊"，建立与国际接轨的经济经营模式，主要体现在理念与经营策略上，不要再做"倒爷"式的经营方式。目前，中国画廊、画廊博览会正在走出"经营萧条"时期，步入了"调整时期"，并开始有限盈利，因此，目前是发展画廊一级经营模式的最好时机，也是二级经营模式——代理制由开始到发展顺利的关键时期。

中国目前的所谓艺术国际化现象只是

姜作臣　山水　纸本墨笔

国门打开后的"被全球化"或"被国际化"。现阶段，北京、上海等地还不能成为国际艺术的产生地，这些地区的中国画廊也不能称之为国际画廊：第一，缺少国际艺术家的培养与推介；第二，缺乏国际化的当代艺术；第三，国际视野的经营理念缺乏。由于中国本土画廊发展的滞后，国际上门槛较高的画廊博览会对中国画廊一直持观望态度。如何借助政府的力量使中国本土主流艺术的画廊进行国际推广，让中国优秀画廊走向国际市场，这是一个迫切需要解决的大课题。

6. 对画廊业在中国艺术品市场的地位认识上存在偏差，理念上不到位，国家的公共政策支持力度不够

在国家推动文化大发展、大繁荣的新的历史时期，在中国艺术品市场这个新兴的行业中，国家如何关注其市场主体的主要组成部分画廊业，如何在越来越强的国际化特质与所在地域的本土化特质不可避免的冲突中

发展壮大，是一个重要的课题。从发展的过程来说，这种内外竞争的格局是中国艺术品市场自身发展的结果，也是大环境的催生使然。在这个趋势中，纵览2008年中国艺术品市场中画廊业的发展态势，调整的背后存在着不可忽视的严峻危机。当然，如何将这种危机不断转化为机遇，这就需要全社会对画廊业的认知与重视，因为它不仅仅是一个店铺，更是一个艺术企业，关乎到中国艺术品市场的未来。因此，提高认识，加强国家在画廊业发展过程的国家公共艺术政策力度尤为关键。

七、中国画廊业发展的对策研究与政策分析

找到了中国画廊业的症结所在之后，采取什么样的对策进行解决是极其重要的。在我们看来，提高认识、强化管理、重视人才培养与市场主体的能力建设是中国画廊业得到不断发展的重要保证。

1. 影响全球的金融危机在给中国画廊业带来困境的同时，新一轮经济复苏也为画廊业带来了洗牌、整合等一系列新的发展机遇，关键是要关注持续发展的能力。

2. 以科学发展观为指导，尽快制定促进中国画廊业发展的规划，强化画廊业市场的培育、引导工作，提高全社会对画廊业的认识和支持力。

3. 从战略层面上加强对画廊业发展重要性的认识，加大市场规范的力度，推动中国画廊业又快又好地发展。

4. 采取多种措施，把中介体系作为中国画廊业发展的重要环节来抓，多层次、多方面地发展中介机构。

5. 搞好行业规划，重视画廊行业管理，培育规范与权威的艺术品市场主体。

6. 构建行之有效的画廊业人才培育规划与计划，把理论教育与案例实践结合起来，强化人才培养。

7. 优化环境，加大公共政策力度，加强中国艺术品市场中介实体的能力建设。

8. 培育中国艺术品市场运营机制及强化支撑体系建设与公共艺术政策。

理性审视红火的 2009 拍卖业

@ 本刊记者／文

从春拍后频频出现的"回暖说"，到各地秋拍的红红火火，刚刚过去的2009年的中国艺术品市场可谓是举世注目——无论是春拍，还是秋拍，都无一例外地牵动着藏界与艺术品投资者的心，因为拍卖行业毕竟是当下中国艺术品市场最重要的组成部分与支柱，更是中国艺术品市场的价格"晴雨表"和"风向标"。

"可以说，不排除有很多拍品'友情出场'与'自拍自买'的现象在很大程度上推动了今年秋拍这一近似火爆的局面。其实，拍卖公司在很多时候被业绩困惑着、劫持着，因为人们在衡量拍卖企业好与坏的时候，往往是以结果而不是过程来论英雄，很多时候的很多做法可能是身不由己。"文化部文化市场发展中心研究员西沐在与记者对话时这样说。因此，2009年秋拍在更多意义上可以被看作是对即将来临的新一轮行情的一种期待与预期，而不拟将其看作新一轮牛市到来的标志。

记者：在刚刚过去的2009年，尽管金融风暴很猛烈，但一年来几大拍卖行的拍卖纪录显示：中国的艺术品市场不仅未受影响，反而更加红火，真令人费解。

西沐：对这个问题，我们在以前的对话中反复强调：要谨慎看待。一方面，要看中国艺术品市场秋拍的红火是在怎样的一种条件下产生的，离开这个前提去无限度地放大这种效应是一种盲目的情绪，是中国艺术品市场不理性、不成熟的一种表现；另一方面，全球金融风暴对中国艺术品市场的影响究竟有多大？影响的主要部分是什么？这要认真分析。

中国艺术品市场近来或以前及以后几年所遇到的问题，其实与大家都在讲的金融危机并无太多的关联，如果有的话，应该更多的是来自于信心及人们对

王一明　山水　纸本墨笔

专题访谈

市场的一种观望态度。我们知道，中国艺术品市场，特别是当代作为第一大板块的中国书画市场，其实从2006年就已经开始调整了，到了2007年，整个中国艺术品市场都已进入严酷的冰点期，只是不巧的是，"屋漏又遇连阴雨"。2008年后半年，全球性的金融危机使很多人，特别是投资者（当然也包括投机者）面对着一场非常不可控的危机，在大的危机面前，首先影响的是人们对市场的信心，其次便是积极参与市场、进行投资的意愿，第三才是在中国艺术品市场投资构成中来自于中国大陆以外部分的资金。近几年来，这部分资金不是越来越多，而是越来越少。除个别板块之外，投资的主体还是中国本土的投资者及藏家。所以说，我们不能把中国艺术品市场所面临的困难与问题都推给金融危机了事。今天，是我们反思、总结与重构中国艺术品市场的时候了。

拍卖业的品牌竞争给更多的拍卖行，特别是一线拍卖行制造了更多业绩与成交量上的压力，在成交量的额度上，很可能会成为不同拍卖公司竞争与攀比的最为有效与抢眼的法宝。可以说，很多拍品的"友情出场"与拍卖公司"自拍自买"的现象，也在很大方面影响了今年秋拍这一近似火爆的局面。拍卖在很多时候被业绩困惑着，劫持着，因为人们在衡量拍卖企业好与坏的时候，往往以拍卖成交量来看人气、看势头、看运作能力，以结果而不是过程来论英雄，很多时候的很多做法可能也是身不由己。

我们认为，2009年秋拍在更多意义上可以被看作是一种即将来临的新一轮行情的期待与预期，而不拟将其看作新一轮牛市到来的标志。因为两者之间的距离，用时间来衡量，还不是一个较小的时间段。所以说，对行情的判断来说，其象征意义大于其实质上应有的意义。

记者：拍卖行毕竟是当下中国艺术品市场主要的交易途径之一，这种红火定会带给藏家一定的信心，激励中国艺术品市场的发展，您认为呢？

西沐：苏富比去年秋拍表现不佳，很快被认为是全球艺术品市场"转熊"的一个重要标志，而中国艺术品市场2009年秋拍的良好表现又往往被一些人士解读为牛市的来临。因此，中国艺术品市场是一个以信心为基座的体系，金融风暴彻底动摇了不少投资者的信心。当投资市场整体出现问题的时候，这些投资性的资金就会从艺术市场中撤离。中国艺术品市场具有高敏感性与脆弱性。说其敏感性，主要是由于其离实物经济形态较远，人们对其状况及规律的把控始终处于一种信心不足够多的状态。所以，实物经济市场上扬，艺术品市场会表现出6~8个月的滞后期；而实物经济市场下跌，艺术品市场往往会应声而降，反映出较高的响应度来。而且中国艺术品市场的脆弱性更多地来自于市场规模不大，以及市场化体系不健全等几个方面。中国艺术品市场的这些表现，导致了当今中国艺术品市场发展过程中的种种问题与流弊，尤其是脆弱性的聚合与释放的难以预知性。

当然，可控性在这时就会是一个更加难以把握的问题，这是由中国艺术品市场的现状所决定的。我曾说过：拍卖行业是现阶段中国艺术品市场最重要的组成部分与支柱，拍卖行业的发展健康与否，可以说对中国艺术品市场的未来发展具有非常关键的作用。拍卖是中国艺术品市场的"风向标"与价格的"晴雨表"，拍卖市场所传递出的市场信息颇有公开性与透明性的特性，极易被人们当作一种重要的市场标示。

记者：就总体发展而言，中国艺术品拍卖行业是进步的，起码部分收藏家的分析能力在提高。综观去年的拍卖业，您认为哪些地方值得肯定？

西沐：从几家比较重要的拍卖公司秋拍的业绩来看，比春拍都有了不同层次的增幅，有的增幅很大，这对当下信心缺失的中国艺术品市场来说，无疑是一剂强心针。特别是新进入市场的买家与资金，已占了成交额的相当分额，这更是让人欢欣鼓舞。我想，出现这种局面的原因，可从

土西沐 醉调图 纸本墨笔 2009

王西洲 岁残风冷早关门 纸本墨笔 2009

以下几个方面来分析：

一是中国艺术品市场投资的信心在不断地恢复，这部分我们可称之为恢复性增长；二是拍卖业本身也在转型，即不断地走向品牌竞争的路子，关注经典力作与典范型艺术家，为藏界提供更为全面系统及深入的服务，为藏家创造价值，已成为品牌竞争的重要方面与内容；三是不断走出调整期与危机影响的藏家与投资者，对艺术品的投资与收藏有了更多的感悟与理性，投资及收藏行为与判断更加务实与成熟；四是中国艺术品市场多元化结构的格局已经形成，不同的板块形成了不同的收藏人群与投资者群体，多热点、多选择使市场对投资者的选择有了更多、更高的包容度与容量；五是资本市场的关注与几近迫不急待的尝试使中国艺术品市场金融化与资本化的势头不断地显现出来，新的买家与新资金的不断介入已初现端倪；六是收藏文化的形成及求真求实的收藏精神的建立是中国艺术品市场发展过程中的重要成果，为中国艺术品市场整体素质的提高打下了基础，为新时期市场的发展提供了非制度性的保障；七是新资源、新发现的不断发掘使市场的热点不断更迭，吸引了藏家与投资者的目光与参与的积极性。所以，我们常说，"中国文化从来都不缺资源，缺的是发掘与发现。"这句话对中国艺术品市场来讲，也不例外。我们缺的可能不仅仅是经典作品与典范艺术家，很多时候，可能是挖掘与发现得不够。

记者：其实，中国艺术品的交易途径很多，比如艺术博览会、展览会、画廊等，在过去的一年里，它们承担了怎样的市场交易份额？

西沐：中国艺术品市场的交易额看上去是一个数据，其实是一个复杂的市场状态。由于不规范与不理性，很难有人或机构给出一个准确的数字，有时甚或是给出一个估计数也难以做到。我们说，中国艺术品市场的交易规模由这么几部分组成，一是私下交易，主要指艺术家私下交易与艺术商私下交易；二是画廊交易；三是拍卖市场交易；四是机构与市场交易。其中，拍卖交易与画廊交易在理论上是可以统计的，而私下交易量大且有隐秘，很难统计。但根据不完全统计与估算，在过去一年里，拍卖市场的成交额大约近200亿元人民币，约占市场总份额的一成五；画廊的成交额近百亿元人民币，约占市场总份额的近一成；私下交易的成交额估计已突破千亿元人民币，约占市场总份额的七成多；而据此估算中国艺术品市场的成交额约为1400亿～1500亿元人民币。

记者：请简单盘点一下2009年的中国艺术品市场。

西沐：中国艺术品市场正处在一个最为关键的时期。2009,年人们更加关注艺术品市场机制及支撑体系建设，如何从市场的供求关系入手，在不断地调整市场结构的过程中，扩大市场规模，推动中国艺术品市场金融化，规范化发展的进程，依然是中国艺术品市场发展的一个主题。我们看到的是，民间创新与民间资本的力量在目前还是市场发展的主导力量。

从宏观上讲，一是随着全球艺术品市场区域结构的调整，全球艺术品市场亚洲力量的不断崛起，大中华圈的整合能力在增强，北京作为世界艺术品中心的地位呼之欲出。二是全球艺术品市场金融化正在成为一个世界问题，并在危机后将演绎成一个新的潮流与新的发展视角。我们认为，加快发展艺术品资本市场，是进一步推动中国艺术品市场发展的重要方面。三是中国艺术品市场是起步较晚且处于初级发展阶段的小型市场，在近10年的发展中也存在着不少泡沫。

从微观上讲，中国艺术品市场将进入一个重要的转型期。中国艺术品市场中五大板块相互消长与拉动，新的热点在理性中形成。五大板块的排位不断发生变化，目前的排序是中国近现代书画板块、中国古代书画板块、陶瓷杂项板块、油画雕塑板块、当代艺术板块，中国书画市场仍是一"股"独大，对资金的凝聚力在当下非常强势，相比之下，其他板块还无法与之比拟。在中国书画板块中，古代书画与近现代书画表现尤为抢眼，特别是近现代经典名家的经典之作，可谓是关注的焦点。当代中国书画艺术家的作品需要水落石出的过程，不会快热快升。

传统风范 大家气度
——评马硕山写意花鸟画

中国人对花鸟有着深厚的感情。在历代国画家笔下，花鸟画不仅表现自然美，更重要的是把花和鸟作为表达情感的载体，通过富有生命力和象征意义的作品，来抒发画家的生命体验和精神寄托。花鸟画之所以能历经千年而长盛不衰，原因就在于历代画家不断地创造与革新，在每个时期都有新内涵、新体式花鸟画出现。可以这样说，表现形式的增加与审美范畴的拓宽为这一古老的传统艺术注入了无限生机与活力，是古往今来具有传统精神和变革意识的画家。当代青年画家马硕山先生就是这样一位杰出的代表性人物。为了继承优秀民族传统，掌握古人的笔墨之道，马硕山首先从读画入手，并对绘画史、画论、古典哲学进行过深入、细致的研究，他大量临摹前人的优秀作品，悉心揣摩他们在用笔、用墨、用色、构图、取材上的不同特征和创作技巧，通过分析、比较、观察、临摹的方法，去认识和体会他们的创作规律，吸收百家之长，不断提高自己的理论水平和艺术修养。先贤曰："外师造化，中得心源。"为表达自己内心向往的精神世界，马硕山向大自然走去，他画了大量的速写、写生稿，为自己的创作积累了大量素材。马硕山很知道，创作与写生不同，画家要对素材做一定的取舍，必须先经过主观的熔铸与提炼，以实现刻画对象的形神与画家主观的有机统一。独特的审美理念决定了写意花鸟画不需要逼真的写实造型，它的写实性是相对的，因此，马硕山在形象塑造中加强了意境的营造，突出画面节奏和张力，对审美对象进行个性化的雕琢，使作品在保持了自然美的同时焕发出强烈的个人情感和符号特征。

马硕山在创作中遵循三大原则：第一、立意——意念先行，深邃高远；第二、创新——不拘成法，锐意出新；第三、活用——学以致用，融会贯通。这实际上体现了老子和庄子的哲学思想，他的许多作品都无一例外地打上了这种中国传统文化的烙印。在绘画实践中，他将点、线作为纯化了的一种符号，在水与墨、点与线的精妙施用中将传统的、现代的各种因素注入融入到画面之中，使笔法与墨韵浑然天成，水墨交融，或狂放如暴风聚雨，或凝重如屈铁磐石，或舒畅如行云流水，充分展现出中国画"笔所未到气

马硕山 松菇 纸本墨笔 2007

已吞"、"元气淋漓幛犹湿"的笔墨神韵。

笔墨的意韵是流动在心与纸之间的一种生机，是情、意、神的交融，也是心象与现实在精神上的整合。现代人的生活、情感、思想与古人、前人已经发生了极大的变化，笔墨的变革离不开文化品位和一定的精神含量。如果仅仅从形式上谈笔墨的创新，从下笔的浓淡、轻重、干枯、湿润、缓急及画面肌理上做文章，就成了舍本求末，一定会陷入俗不可耐的笔墨游戏中而失去自身价值。马硕山刻意追求笔触的醇厚、灵动、多样性，自如地控制笔墨，最后根据胸臆收拾具体画面。他作画看似漫不经心、挥洒自如，实际上成竹在胸，气脉连贯，笔墨灵动而恬淡自然，达到了气韵生动、朴拙凝练的艺术效果。在构图上，他吸收现代平面构成的原理，强调画面团块结构，注重画面整体气势和大框架的起承转合，使整体画面在平实中见新奇，在饱满中见虚灵，具有强烈的视觉冲击力。在色彩的应用上，尽管是以墨为主，但他仍然注重色彩组合排列，力图让作品的画面色彩化为"凝固的诗"，充满韵律和节奏，强化提升传统意象色彩的观念，吸收发挥着色技法中肌理效果，充分展现了写意花鸟画的特点，强调了色墨的和谐统一。

花鸟画是诉诸于视觉的艺术形式，它在特定的空间中展现人的创造性及思考深度。中国画因其意象造型之特质，特别注重虚实，注重空白，注重画面空

间的处理。但传统花鸟画陈陈相因、大同小异的空间形式，已经成为花鸟画发展与创新的一大障碍。为了解决这个问题，马硕山以传统为根本，大胆借鉴西方绘画和民间艺术的表现形式，并且在作品里融入了更多的"理性"色彩，将自然物象之形抽象为一种图式化的符号语言，赋予画面更广泛的含义，使人们能在有限的画面中联想到更美好的生活，具有很高的美学价值和时代气息。

从题材角度来看，马硕山先生的作品包括花瓶、禽、鸟、花卉、农舍、园林、荒野等等，这些作品不仅为学术界所认可，也因为参加国内众多展览而被广泛认知。2001年创作的《大清遗韵图》是他的一幅代表作，立意首先从对文化的理解出发，然后以笔墨结构来融会贯通，最后进行画面的整合。同为描绘山禽雉鸟的题材，《绿阴双栖图》表现的意境与《雨过鸣禽》迥异不同，如果说前者侧重于对于自然造化的一种亲和性和关怀与谐趣，那么后者则将目光投向生命与自然相抗争的精神，其中蕴涵着生命体对自然的敬畏。《雅室清芳》是马硕山先生对花鸟画题材与意义空间的布置符号——器物的有序空间使画面主次、疏密得体，并给予了一定的形式感，借以产生来自于久远的"文化意味"。《乡情》突破了传统花鸟画的折枝构图结构与审美定势章法，使所有的景物都横向地展开在同一平面上，其意境的构成不是以"疏枝横斜，花落二三点"为出发点，而是营造了生机盎然的自然诗意与大境界、大气象，颇像一幅淳朴的山乡风情画。

历史的经验早已证明，一幅艺术作品的思想性是作者的艺术观、世界观、审美观以及对生活认知的总和，艺术发展演变的规律就是推陈出新。相比人物画和山水画，花鸟画只能通过一定局限性的造型来表达思想感情，因此，它比山水和人物画的出新更难。马硕山经过对自然对象的选择和改造，秉承写意花鸟画的审美要求，使作品在保持了自然美的同时又融入了强烈的个人情感和个性特征，并借助于不同的题材，通过状物抒情的手段、寓意象征手法来间接地表达主题思想，从而为花鸟画的发展走出了一条新路。

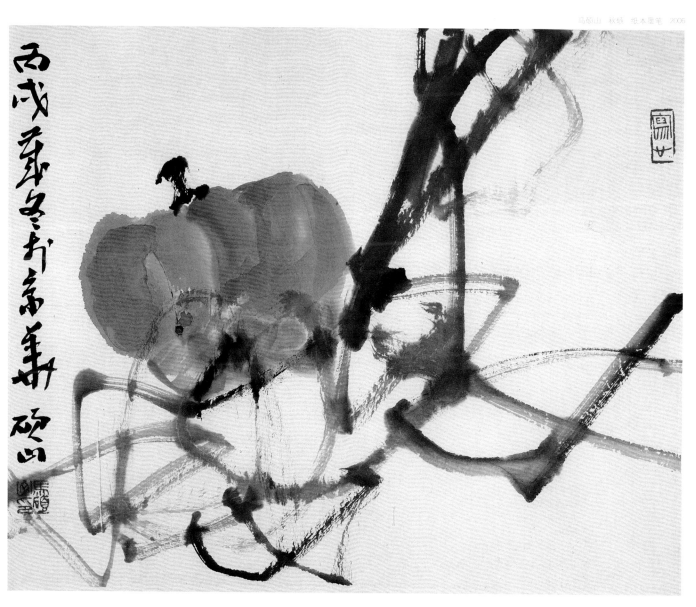

马硕山 秋硕 纸本墨笔 2006

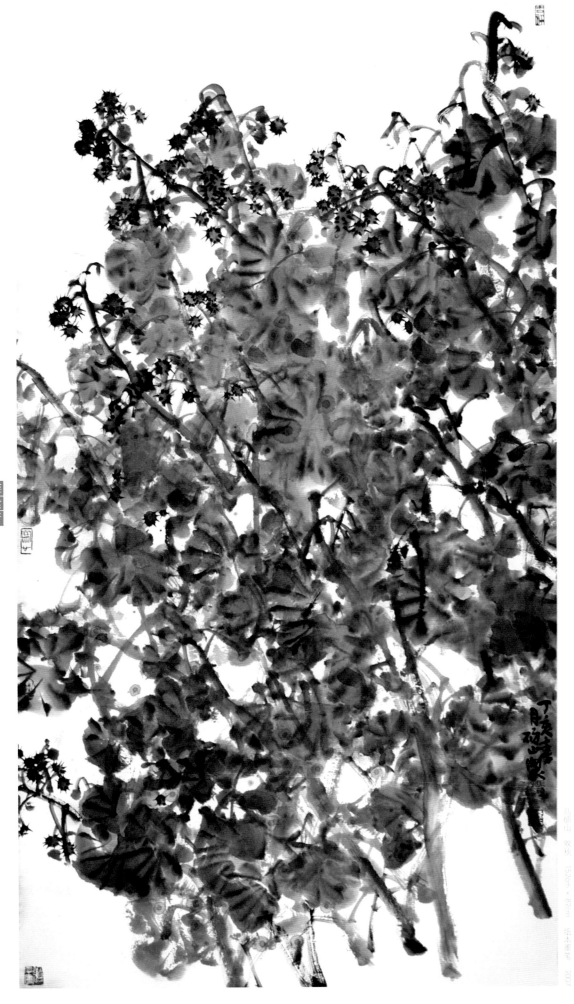

努力创造新传统
——谈马硕山花鸟画的当代性

@ 贾方舟 / 文

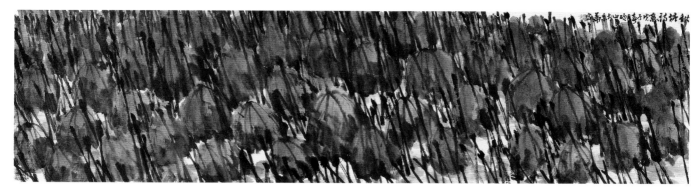

马硕山 秋塘诗意 纸本墨笔 2008

中国传统绘画在长期的发展过程中形成了多种题材类别,随着各种题材类别在表现上的逐步成熟,题材上的分科也就应运而生。花鸟画作为其中的一个门类,在唐代尚未形成独立的画科。到五代,黄荃、徐熙的出现标志着花鸟画的成熟。进入宋代,花鸟画得到了更加昌盛的发展。直到今天,花鸟画依然是画家所喜爱表达的主题,究其原因,就在于花鸟画是对自然生命活泼跃动的诗意描绘,所表达的是一种天人合一的自然观,是人对自然的微观观照与局部体察,从而更能体现人与自然的亲和、人对自然的向往,直至通过"移情",赋予自然意象以某种象征性,成为人的某种品格与精神的指称。

进入现代,由于花鸟画所处的文化环境发生了很大变化,它的发展也不再是单一的传统样式,从图式、造型,到笔墨、色彩的处理,都在传统花鸟画的基础上有了许多新的发展。尽管如此,从当代文化的角度看,多数花鸟画家依然还是居守在传统的框架之中。因为花鸟画本身就是传统归类的产物。在这样一种传统的归类中,如何使自己的艺术进入当代文化状态?这是不少花鸟画家在思考的问题。因为传统规范是在传统的文化氛围之中产生的,当传统的文化氛围成为过去时,就必然要打破

传统规范,进入新的文化语境之中。当齐白石把清新的民间情趣引入传统文人画时,他也同时走出了传统文人画的原有规范;潘天寿则是在山水与花鸟之间找到一个新的切入点,即对"山水"做"微观化"处理(将局部拉近、放大),从而使"花鸟"具有了一种宏观的境界,又使"山水"具有了一种微观的生命活力。有创意的艺术家无不是从原有的规范中脱胎出来,尽力使自己的艺术融入现代的文化氛围之中。

马硕山的花鸟画正是脱胎于传统,他没有据守在传统的格局之中,而是在继承传统笔墨的基础上尽力寻找着与一个现代人精神情感相一致的路向。在他的作品中,我们不难看到这一求索过程:有些作品是在传统格局中尽力发掘表现上的新意,如《秋塘初雨》、《雨后斜阳里》、《雨沐幽兰满谷香》;有些作品则是在尽力扩大作为花鸟画作品的意境,如《林间》、《乡情》;而更多的作品是打破了花鸟画原有的格局,营造出一种新的与人的生活空间更具关联性的画面,如《明清遗风图》、《老宅遗韵》、《清韵图》、《听凤楼日记》等。这些作品表现的虽然是老宅、遗韵,却是以一个现代人的视角,表达出一个现代人的传统情怀和审美情趣。古的、旧的事物本身可能与新的时代格格不入,但怀旧与怀古却是只

有今人才可能有的情怀。

作为一个生活于信息时代、在都市消费文化中生存的现代人,其艺术本应该具有现代人的审美趣味。马硕山的画从图式的确立到意境的渲染,都明显地烙印着现代人的观念和都市人的情调。他那些以瓶花为主体、以室内陈设为背景的作品,显然是源自于西方"静物画"的一种图式结构,但又不同于西方的静物画。当他把自然状态的花卉折取并移入室内的瓶中,使它作为一种有生命的"摆设"时,它们和现代人的生活更加贴近了。从形式上看,花卉和瓶、以及室内的家什、屏风或隔墙等背景所发生的联系,更便于形成一种有别于传统格局的和富有现代构成趣味的画面。

因此,马硕山这类花鸟画的一个重要特点就是他所借用的构成因素。构成的介入使画家不必过多考虑近大远小的空间关系,而只须在"平列"与"分割"中解决好"疏密"和相互"映衬"的关系。不过多地强调物象之间的空间层次,而着意于物象的平面分布和穿插,即在形式上取平列、并置的构成方法,从而在平面上形成一种"秩序感"。这种"秩序感",主要是通过对横平竖直的家具、屏风和门窗的描绘所获得的。在这样一种稳定的结构中,不同造型的花和花瓶(实际上都是一些富有文化内

涵的传统瓷器）就成为打破这种稳定感的活跃因素，从而也构成了画面的主体和中心。加之色彩的渲染，就更加凸显出一种清淡幽雅、古香古色的情调。画家所营造的这种传统氛围，正是在物欲横流、充满竞争和"厮杀"的商业社会，人们希望回归到传统的清静中去的一种心理折射。只有为族群所属的文化，才能使漂泊者的心灵找到一种"在家"的感觉。

马硕山在通过构成获得一种现代性的同时，依然保留了运笔的"书写性"。从他的作品中不难看出他所具有的传统功力，传统水墨画始终强调笔墨的重要，强调有疾有缓、有顿有挫的书法用笔，强调墨色、层次有干湿浓淡的变化。"书写性"避免了平面构成可能招至的"绘画性"的丧失，而墨色的变化则使他的画面深厚而丰富。马硕山大多是用重的墨色衬托浅色的花和瓶，使画面既表达出画家所心仪的情调，又保持了浓厚的水墨趣味。

早在宋代，就已经进入了全盛时期的花鸟画，数百年后的今人要在这一领域做出新的贡献实为不易。当代画家中，画花鸟画的很多，但真正有所建树的却不多。传统太强大，如果能在其中融进一点新的因素，已属难能可贵。马硕山的努力是富有成效的，对当代花鸟画是有意义的。好在他正年富力强，发展势头很好，如果以更大的胆识为之，完全有可能在这一领域做出新的建树。

马硕山 秋声 68cm×68cm 纸本墨笔

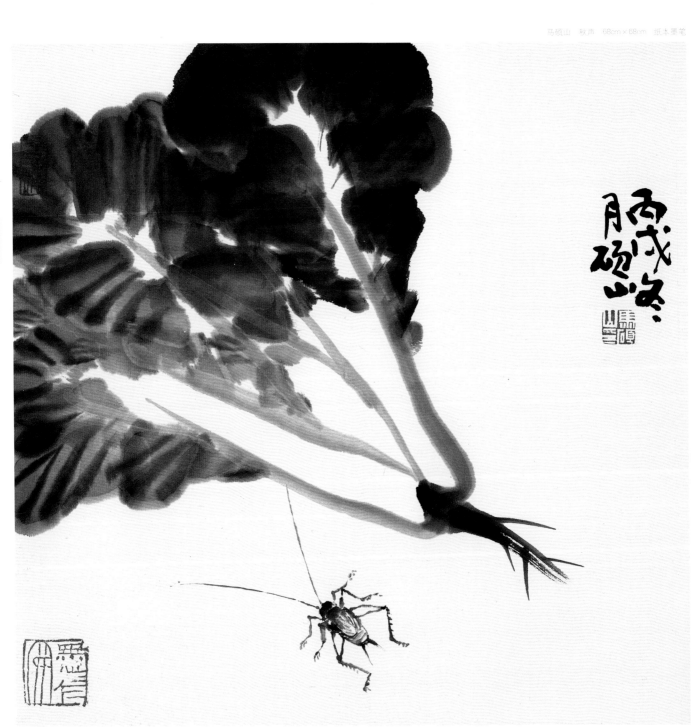

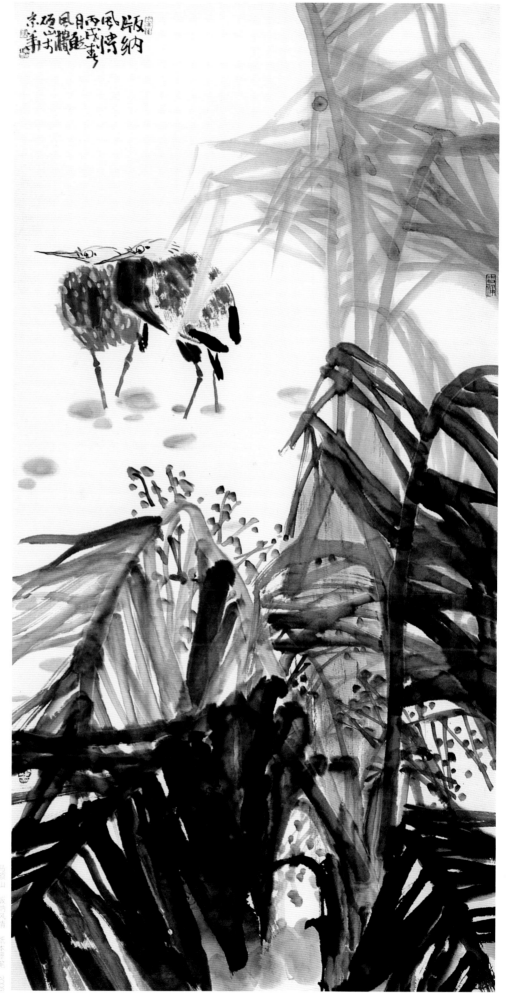

马硕山 版纳风情 纸本墨笔 2006

探索者

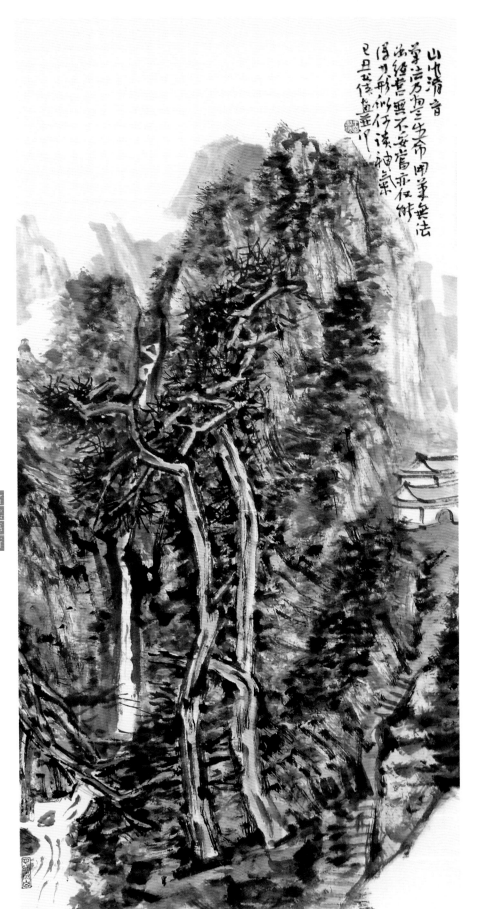

山水清音

学法万变无法无法，用笔无法
法乃至也无不妥当亦在妙
浮乃形似任读神气
己丑书侠画并川

王书侠

王书侠，1958年生于山东泰安。中国美术家协会会员、山东科技大学艺术学院教授、中国美术教育学会会员、山东画院高级画师、中国画廊联盟签约画家。

當代藝術

王书侠　山水清音　136cm×68cm　纸本墨笔　2009

李彦伯

李彦伯,1963年出生,哈尔滨人。1985年毕业
于鲁迅美术学院中国画系,1985~1998年任哈尔滨
画院创作员,现任教于鲁迅美术学院中国人物画工
作室,为副教授,中国美术家协会会员。主要展览:
1987年,中国美术馆:哈尔滨画院作品展;1988年,
中国美术馆:中华杯国画大奖赛,获铜奖;1989年,
广东美术馆:第7届全国美展;1991年,中国历史
博物馆:中国当代工笔画学会2届会展,阿特兰画
廊美国雷诺:当代中国绘画展;1992年,美国西雅
图:五人画展;1993年,当代艺术交流网:澳大利
亚新浪潮巡回展;1994年,第8届全国美展,古巴
哈瓦那古巴国际艺术展;1995年,北京红门画廊:
李彦伯作品展;1997年,长春:东北三省国画联展,
获金奖;1999年,第9届全国美展并获铜奖,中国
当代青年书画展并获优秀奖;2000年,日本福冈美
术馆:现代中国美术展;2001年,韩国现代美术馆:
中国——当代艺术展;2002年,韩国汉城韩国艺术
协会:21世纪——亚洲与人群展;2004年,北京:
水墨心象展,山东淄博:首届中国美协会员国画精
品展;2005年,北京艺术中心:树—个人作品专题
展;2006年,威海阳光美术馆:中国画当代形态展;
2007年,北京798时态空间:亚洲的光彩,上海半
岛美术馆:汾界·融合,北京东区艺术中心:中国
宋庄·水墨同盟交流展,北京中国美术馆:第2届
当代中国画学术论坛——创新作品展,北京东区艺
术中心:墨缘——100 中国宋庄水墨同盟第2届名
家邀请展;2008年,上海明圆文化艺术中心:当代
笔墨——2008中国当代人物画名家提名展。

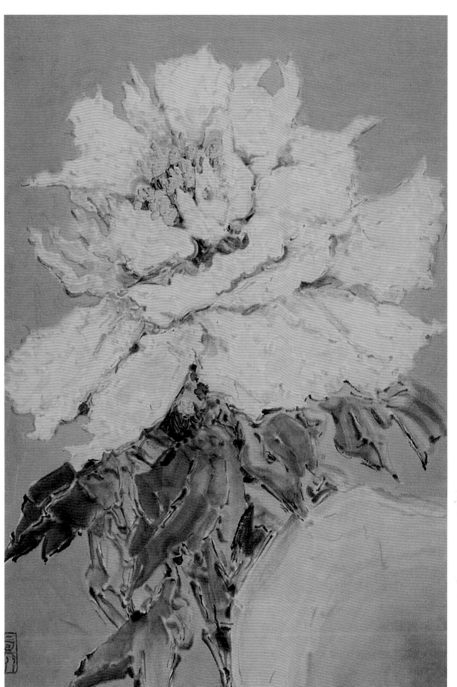

李彦伯 花蕊 纸本设色

当代藝術

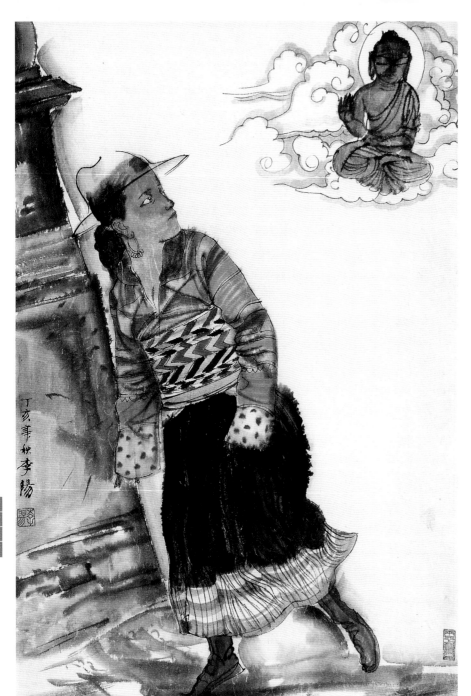

李阳 泉灵之二 纸本墨笔 2007

李阳，1981～1985年就读于西安美术学院国画系，1985年留校任教至今，现为西安美院国画系副教授，中国岩彩艺术研究中心副主任委员。多幅作品发表于《美术》、《美术研究》、《国画家》及《江苏画刊》等刊物。曾在法国巴黎国际艺术城举办个展。多幅作品被画廊及个人所收藏。出版有《速写人物技法》及《李阳画集》等。

崔海

崔海 晚来细雨初晴 纸本墨笔

崔海，1965 年生于河北。现为中国美术家协会会员、河北方圆电子出版社编辑。1989 年，作品《冬到太行》获河北省美展一等奖；1992 年，作品《七九河开》入选'92 国际水墨画展，参加在中国香港举办的大陆名人小品展；1993 年，作品参加在马来西亚举办的中国名家水墨画展；1994 年，作品《寒塬暮色》参加第 8 届全国美展，并获河北省一等奖；1995 年，作品参加在香港集古斋举办的中国 6 人水墨展；1999 年，作品《夕阳山外山》入选第 9 届全国美展，参加在美国、加拿大举办的大江南北中国山水画名家精品展；2000 年，作品参加新文人画展、中国画名家扇面展；2001 年，作品参加第 1 届国际水墨画年展、百家画扇展；2003 年，作品参加河北省当代优秀国画作品展。

李晓军

李晓军，为中国国家画院专业画家、文化部中国书法院副研究员、中国美术家协会会员、中国书法家协会会员、荣宝斋画院教授。

李晓军　芭蕉　纸本墨笔　2008

當代藝術

李惠昌

　　李惠昌，原名李会昌，艺名哼者。1962 年生于
抚顺，1989 年毕业于浙江美术学院国画系大专班，
2003 年毕业于沈阳建筑大学。任教于抚顺师范高等
专科学校美术系。为中国美术家协会会员，中国书
法家协会会员。

李惠昌　呼吸之一　180cm×98cm　纸本墨笔　2007

当代艺术

當代藝術

马硕山

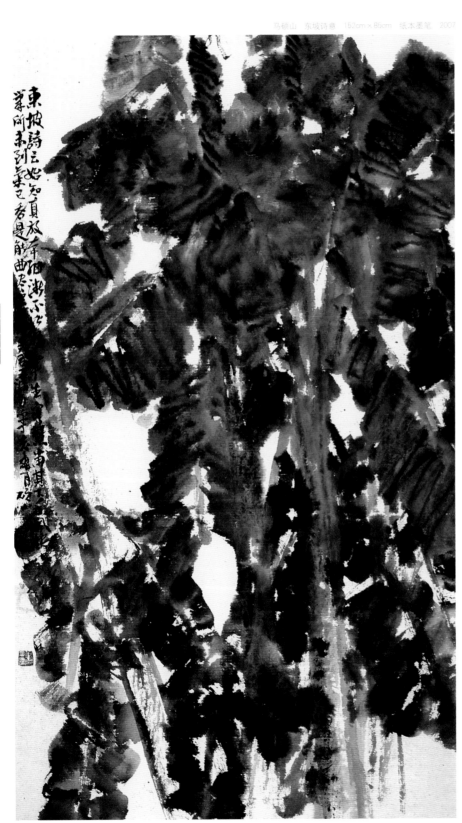

马硕山　东坡诗意　152cm×85cm　纸本墨笔　2007

马硕山，1963年生于山东淄博。1991年就读于中国美术学院，1998年就读于中央美术学院，2006年就读于中国画研究院姜宝林精英班，现居北京。为中国美术家协会会员、《中国美术》杂志编辑。

1993年作品入选首届全国中国画展（北京）；1998年作品入选第2届全国花鸟画展，获优秀奖（北京）；2000年作品入选由文化部主办的第12届"群星奖"美术大展，获银奖（青岛）；2003年作品入选第2届全国中国画展（大连）；2005年作品参加南北花鸟当代中国花鸟画学术交流展（北京），参加中国画研究院年度提名展（北京），作品入选首届中国写意画展，获优秀奖；2006年作品参加2006中国花鸟画学术提名展（济南）；2007年作品参加全国中青年花鸟画名家作品展（北京），参加第2届全国中国画论坛创新作品展（北京）。出版有《马硕山写意花鸟画艺术》、《马硕山花鸟画》、《马硕山扇画精品》、《当代中国花鸟画》合集、《中国当代美术全集·花鸟卷》等。

赵杰

赵杰，1968年1月生于河北怀来，祖籍河北丰南。

2006年6月毕业于河北师范大学美术学院，获硕士学位。

2006年7月至今执教于河北理工大学艺术学院。

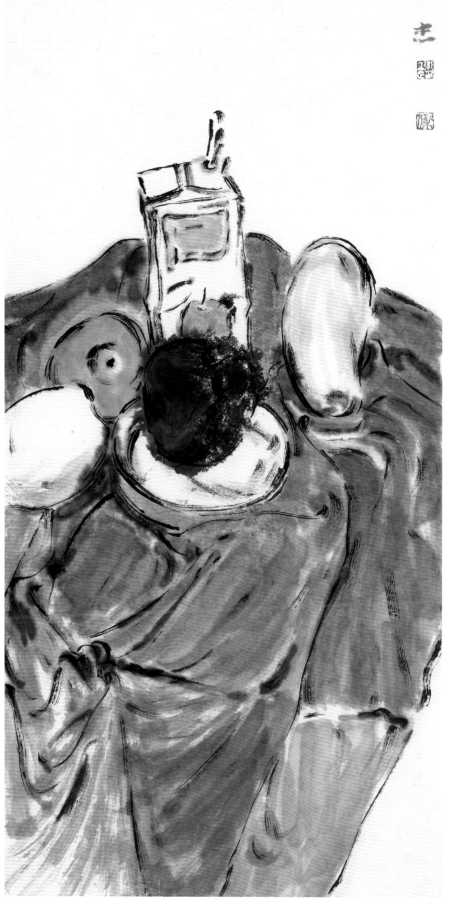

关于中国画廊联盟《中画指数（CGAI）》编制的说明

@ 中国画廊联盟中画指数监控发布中心／文

一、背景

中画指数（CGAI）已进行了第二十五次发布，相关编制说明提供如下：

中国画市场虽然起步较晚，却展现了非常广阔的发展前景。国内艺术品市场作为世界艺术品市场的一个重要组成部分，日益显示其生机和活力。根据有关资料分析，中国艺术品市场正不断地健全和发展，也不断地吸引着国外藏家和机构的目光。可以这样说，遵循艺术品市场的发展规律、形成本行业规范化的运作模式，是中国画市场从形成、发展到有序操作以至形成良性循环的必由之路。

艺术品市场可划分为一级市场和二级市场。一级市场的主要经营方式是，艺术品经营者通过代理艺术品的所有权，将艺术品投入市场，其主体是画廊；二级市场的主要经营方式是，艺术品经营者接受艺术品所有者的委托，将艺术品投入市场，其主要的形式是拍卖、艺术博览会和商业展览等。画廊是构成书画交易市场的重要组成部分。目前，全国经销书画作品的画廊据传有数万家之多，究竟有多少家、从事此行业的画商又有多少人，恐怕很难统计出比较确切的数字。但有一点可以肯定，随着国内本土画廊与国际画廊的联系、交流更加紧密、频繁，画廊业将更加规范化与国际化。越来越多的画廊将形成画廊联盟，资源共享。同时，专业画廊的扎堆效应也将为画廊业带来更大商机。

随着中国画廊在中国画市场中作用的进一步增强，画廊间作品的市场行情就会越来越成为中国画市场的重要指标。中画指数这一系统的总目标是以书画指数的形式来反映中国画市场发展变化轨迹和当前成交状况。作为中国画市场态势的监控手段，中画指数系统定位于通过客观的数据分析，准确地把握全国艺术品市场的脉搏，全面分析艺术品市场当前的形势和热点，总结、掌握艺术品市场发展规律，预测未来行情走势，为艺术家、艺术品经销商、收藏者、艺术品爱好者、投资者和政府提供相应的信息服务和决策依据。研究和分析这些指标，将能够起到发现艺术家、推动市场、引导收藏家的重要作用。中国画廊联盟中画指数的推出，将有效地推动这一进程向纵深发展。

二、发布单位

中国画廊联盟中画指数监控发布中心

三、中国画廊联盟《中画指数（CGAI）》编制说明

（1）中画指数的基本概念

中画指数是一个系统，它反映中国画作品在中国画廊这一状态市场行情的指标体系。其指标包括综合指标、分类指标及个人作品指标等三个层次，能够比较全面地反映中国画作品在画廊界市场运作的总体行情。

中国画廊联盟指数（CGAI）是反映当代中国画市场走势的综合性指标。一般来说，指数最通常应用在证券市场中，根据指数反映的价格走势所涵盖的范围，可以将股价指数划分为反映整个市场走势的

综合性指数和反映某一行业或某一类价格走势的分类指数。例如，在证券市场中，恒生指数反映的是香港股市整体走势；恒生国企指数反映的是在香港上市的 H 股价格走势；恒生红筹股指数反映的则是香港股市中红筹股的价格走势。中国画廊联盟指数通过建立合理、有效的指标体系，来全面、系统地反映当代中国画收藏市场的发展态势。

（2）中画指数的数据基础

中国画廊联盟拥有不同区域、不同层次的画廊 2000 余家，各级各层次美术机构 1000 余家，著名画家 2000 余人，著名收藏家 1000 余人；拥有国内一流的美术评论咨询队伍和庞大的策划出版平台。其中，中国画廊联盟花巨资打造的中国画收藏网是中国画廊联盟收集和发布中画指数的重要通道，并成功地开发了中画指数发布系统，创立了专门的研究发布机构——中画指数监控发布中心，创刊了专门的研究、发布双月刊《中画指数》。除此之外，中国画廊联盟还专门设立了数据采集样本单位，专门为中画指数的研究开发提供基础性材料。中画指数的准确性、权威性来源于：

①广泛而有代表性的数据样本采集点。中国画廊联盟从 2000 余家联盟画廊中选择了近 100 家样本采集点，并在区域性及代表性上，将根据该项工作的深入做进一步的优化。

②具有庞大的专家咨询队伍来进一步核审数据，规范发布过程和确保数据的代表性、权威性。所有数据均采用评估、审定和核发三个过程，以确保数据的客观、公正性。

③全面的数据修订工作。发布前，尽量多地把要审核的数据与其他体系的行情进行比对，并对数据进行深入一步的抽样反馈对比，做到微调到位，确保数据的合理、真实、有效。

（3）中画指数（CGAI）的构成体系

中国画廊联盟目前推出的中画指数（当代部分）是"中国画廊联盟指数"的重要组成部分，为整个中国画收藏市场构建

了一个集宏观发展、专项类别、概念分类、个人作品投资为一体的综合数据分析平台。

指数的编制充分考虑到个人的不同投资取向和市场分析方法，将投资的灵活性和艺术品的特性结合在一起，提供专业的自定义分类指数。用户可按照自己的投资取向，有机组合自己关心的艺术家，将他们在画廊间的成交情况组合为个性化指数内容。

（3.1）综合指数

①中画指数(CGAI)标准价格

②中画指数(CGAI)综合指数

③中画指数(CGAI)关注指数

④中画指数(CGAI)市场化指数

⑤中画指数(CGAI)潜力指数

（3.2）分类指数

①长安画派指数

②京津画派指数

③岭南画派指数

④浙江画派指数

⑤自定义指数

（3.3）中画指数个人作品指数

（4）中画指数基准期选定

中国画廊联盟中画指数监控发布中心认为，中画指数基准期的选定是根据业态的状况决定的。一般来讲，基准期的选定应该重点考虑以下三个因素：一是画廊业成为一种分布广泛、层次递接有序的行业；二是画廊业的业务发展达到一定程度，交易量有一定规模；三是画廊业在中国画市场中占有重要的份额，其一级市场的地位逐步显现。

根据以上因素的界定，中国画廊联盟认为，2005 年是中国画廊迅速发展的一年。它带动了艺术品市场的不断升温，无论从数量上还是从成交额来讲，都已进入了一个相对稳定的发展时期。因此，我们将中画指数的基准期定于 2005 年 9 月份、基准期指数为 1000。这一基准期的选择，表明了对中国画廊业态发展的一种认可和肯定。

（5）中画指数样本的选择

中画指数样本画廊的选择，一是要考

虑区域层次的覆盖面；二是要考虑画廊联盟成员数量的比率；三是要考虑中国画市场的成熟程度。为此，在全国范围内选择 100 家画廊作为样本单位，从量上讲是有代表性的。综上所述，经过筛选确定的 100 家画廊的样本数据具有较强的代表性。

（6）中国画廊联盟指数的计算方法

（6.1）简单平均值法

（6.2）简单算术法

（6.3）层次分析法

（6.4）加权平均法

（6.5）计算时段点的选择

中国画廊联盟在广泛征求画廊意见的基础上认为，中国画廊的交易范围及数量在持续快速地发展，中国画作品的价格变化周期也在进一步缩短，很多地区已经很难分出淡季、旺季，增加计算时段点对于科学、准确、快速、有效地反映中国画市场有着极为重要的意义。为此，中画指数监控发布中心将计算点初步定为以两个月为一个单位采集点。

（6.6）计算时段点的发布

中画指数发布中心根据时段基准点的要求，从 2006 年开始，全年共分为 6 个发布点，每两个月发布一次。经过初步试运行后，根据实际情况再做调整。

（6.7）计算方法

标准价格计算方法；

综合指数计算方法；

关注指数计算方法；

市场指数计算方法；

潜力指数计算方法。

（7）中画指数的表现形式

（7.1）列表

（7.2）走势图

（7.3）正方图

（7.4）饼图

中国画廊联盟中画指数（当代）一览表

单位：元／平方尺　　　　　数据采集基点：2009.12.30　发布时间：2010.2.28

中畫指數

序 号	姓 名	标准价格	综合指数	关注指数	市场化指数	潜力指数	备 注
A001	安 奇		1629	716	487	572	
B002	白庚延		1774	781	391	493	
B003	白云乡		2415	706	502	585	
B004	毕建勋		1291	848	280	333	
B005	边平山		1135	914	164	291	
C006	蔡 超		1243	808	347	442	
C007	曹建华		1377	970	59	220	
C008	陈冬至		1747	963	72	249	
C009	陈国勇		1288	943	110	240	
C010	陈 鹏		1080	899	192	342	
C011	陈 平		972	910	172	403	
C012	陈苏平		1275	941	115	510	
C013	陈向迅		906	972	56	345	
C014	陈永锵		1334	884	219	302	
C015	陈钰铭		1222	852	275	425	
C016	程大利		1439	862	257	291	
C017	程十发		1039	934	129	285	
C018	崔 海		1723	874	236	310	
C019	崔 见		1622	871	241	258	
C020	崔 进		1186	851	275	375	
C021	崔晓东		1093	936	124	218	
C022	崔振宽		1251	919	155	455	焦墨
C023	崔子范		854	908	175	422	
D024	杜平让		1360	816	334	418	工笔
D025	杜滋龄		1163	924	146	261	
D026	邓 枫		1203	899	192	472	
F027	范 扬		755	917	159	291	
F028	范 曾		1560	830	310	417	
F029	范治斌		1134	878	230	418	
F030	方楚雄		786	857	266	474	
F031	方 骏		1067	849	279	423	
F032	方 向		1047	843	290	358	
F033	方增先		1121	791	374	454	
F034	冯大中		1001	973	53	172	
F035	冯今松		1080	903	184	280	
F036	冯 远		1035	849	279	435	
G037	顾 平		1624	879	227	517	
G038	郭全忠		1308	946	105	288	
G039	郭石夫		1469	781	391	629	
G040	郭怡孮		1178	891	206	417	
H041	海日汗		1428	931	133	381	
H042	韩敬伟		1208	851	275	530	
H043	韩 浪		1261	856	267	340	
H044	韩美林		1179	810	344	431	
H045	韩 羽		1360	895	199	309	
H046	何加林		738	891	206	300	
H047	何家英		1207	846	284	333	
H048	何水法		1648	717	486	485	
H049	贺 成		1532	850	277	408	
H050	胡 石		1470	907	178	267	
H051	胡正伟		1293	857	266	452	
H052	华其敏		1562	878	229	404	
H053	黄耿辛		1570	912	167	227	

黄耿卓先生近照

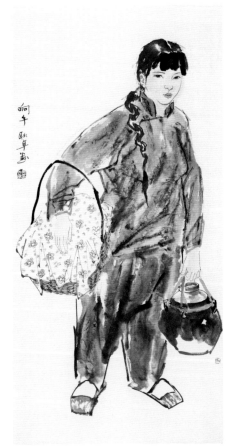

黄耿卓　晌午　纸本墨笔

王西洲先生近影

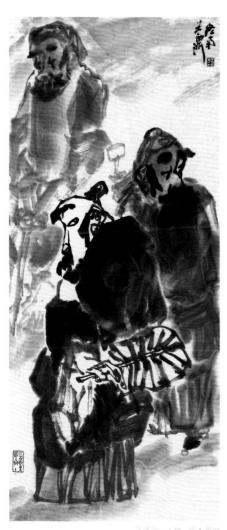

王西洲 人物 纸本墨笔

序 号	姓 名	标准价格	综合指数	关注指数	市场化指数	潜力指数	备 注
H054	黄耿卓		1560	923	148	303	
H055	黄永玉		1636	820	328	275	
H056	霍春阳		1227	866	249	485	
J057	纪京宁		1860	881	224	537	
J058	纪连彬		1822	962	75	102	
J059	季酉辰		1044	939	119	300	
J060	贾广健		1023	951	95	374	写意
J061	贾浩义		1132	971	56	133	
J062	贾平西		1060	887	213	373	
J063	贾又福		1210	791	374	404	
J064	江宏伟		1309	784	386	482	
J065	江文湛		1779	904	182	427	
J066	姜宝林		1288	820	328	383	
J067	姜作臣		1391	869	246	407	
J068	焦子生		1418	904	183	310	
K069	孔维克		1391	948	101	274	
K070	孔 紫		1366	875	235	328	
L071	雷子人		1107	913	167	311	
L072	李爱国		1782	656	570	575	写意
L073	李宝峰		1524	919	156	229	
L074	李宝林		1816	777	396	381	
L075	李健强		1546	899	191	351	
L076	李 津		1370	938	120	373	
L077	李明久		1561	862	256	268	
L078	李乃宙		1534	868	247	323	
L079	李少文		1309	893	203	330	
L080	李世南		1472	953	91	351	
L081	李 翔		1207	959	79	331	
L082	李小可		1160	948	102	224	
L083	李晓军		1354	823	323	456	
L084	李晓明		1319	953	93	347	
L085	李晓柱		1445	803	356	565	
L086	李孝萱		987	834	304	485	
L087	李彦伯		1512	896	197	408	
L088	李 阳		1373	880	226	411	重彩
L089	李蒸蒸		973	933	129	239	
L090	梁占岩		929	840	295	393	
L091	林丰俗		1360	847	282	400	
L092	林海钟		1247	934	128	215	
L093	林容生		2036	914	164	395	
L094	林 墉		1000	849	279	456	
L095	刘勃舒		1182	862	257	370	
L096	刘大为		1798	730	467	488	
L097	刘二刚		1360	890	209	373	
L098	刘国辉		1290	864	254	390	
L099	刘继红		1473	927	141	407	
L100	刘进安		1220	882	222	349	
L101	刘明波		1858	949	100	283	
L102	刘 朴		1869	919	155	303	
L103	刘庆和		1790	919	156	333	写意
L104	刘泉义		1233	936	125	231	
L105	刘文西		2455	740	452	468	
L106	龙 瑞		1601	771	405	526	
L107	卢禹舜		2110	896	198	380	
L108	吕云所		1220	840	295	661	风情
M109	马海方		1727	923	148	277	
M110	马继忠		973	964	71	381	
M111	马硕山		2056	849	280	458	
M112	马振声		1191	934	128	371	

序号	姓名	标准价格	综合指数	关注指数	市场化指数	潜力指数	备注
M113	满维起		1359	982	36	288	
M114	毛庐		1253	864	253	431	
M115	梅墨生		1584	866	250	455	
M116	苗再新		1521	835	303	379	
M117	苗重安		1838	831	309	345	
M118	莫晓松		1520	813	340	367	
N119	南海岩		1270	822	324	466	
N120	尼玛泽仁		1086	785	383	337	
N121	聂干因		1810	859	261	296	
N122	聂欧		1359	907	178	267	
N123	牛尽		1805	959	80	294	
Q124	丘挺		1505	747	442	479	
R125	任惠中		991	946	105	143	
R126	任清		1484	861	258	450	
S127	施大畏		1510	808	348	419	
S128	石峰		1310	939	118	297	
S129	石虎		1475	731	465	464	
S130	石齐		1768	889	209	310	
S131	史国良		1096	902	187	210	
S132	舒建新		1234	924	147	219	
S133	宋雨桂		1327	841	293	376	
S134	宋玉麟		1843	760	423	458	
S135	苏高宇		1369	874	235	422	
S136	孙君良		1531	971	58	319	
T137	汤文选		1295	822	325	346	
T138	唐勇力		1029	912	168	271	
T139	田黎明		1369	975	50	142	
T140	童中焘		1107	964	71	127	
W141	王爱宗		1300	916	161	373	
W142	王镛		1127	910	172	371	
W143	王辅民		1407	727	471	583	
W144	王国兴		1552	913	167	452	
W145	王和平		1242	843	290	424	
W146	王孟奇		1118	951	95	296	
W147	王明明		1735	951	96	175	
W148	王乃壮		1682	1020	-39	220	
W149	王书侠		1523	903	184	409	
W150	王涛		1442	873	238	301	
W151	王西京		1480	703	506	358	
W152	王西洲		1775	915	162	358	
W153	王晓辉		1342	852	274	392	
W154	王学礼		1430	885	216	434	
W155	王彦萍		1449	728	470	438	
W156	王一明		1356	898	194	382	
W157	王迎春		1631	850	277	420	
W158	王颖生		1789	857	266	599	
W159	王镛		1390	959	80	238	
W160	王有政		1642	936	124	195	
W161	王玉珏		1537	858	263	331	
W162	王玉良		1844	749	439	475	
W163	王赞		1532	937	122	327	
W164	王子武		1512	797	365	447	
W165	尉晓榕		713	1080	166	198	
W166	吴冠南		1458	951	96	190	
W167	吴冠中		1722	883	221	421	
W168	吴泉棠		1280	978	43	352	
W169	吴山明		1135	826	318	364	
W170	武艺		1295	789	377	488	
X171	谢定超		1331	930	135	434	

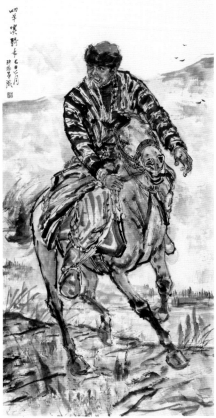

中画指数

余光清先生近影

余光清 山水 泼墨重笔

序 号	姓 名	标准价格	综合指数	关注指数	市场化指数	潜力指数	备 注
X172	谢天赐		1303	844	288	381	
X173	熊广琴		1547	917	158	290	
X174	徐光聚		1144	995	11	395	
X175	徐乐乐		1266	821	325	399	
X176	徐培晨		1359	874	237	288	
X177	薛 亮		1095	898	193	266	
Y178	杨春华		1220	790	376	549	
Y179	杨力舟		1514	985	30	148	
Y180	杨明义		1628	819	329	422	
Y181	杨之光		1393	825	319	365	
Y182	姚鸣京		1200	868	246	318	
Y183	叶 烂		2008	835	302	350	
Y184	叶文夫		1271	918	157	519	
Y185	叶毓中		1332	863	254	374	
Y186	于文江		1415	923	148	359	
Y187	余光清		1258	952	93	253	
Y188	喻 慧		1818	1024	49	236	工笔
Y189	喻继高		1143	879	227	151	
Y190	袁 武		1676	811	342	450	
Y191	袁学军		1570	938	121	217	
Z192	曾 宓		1151	938	120	186	
Z193	曾先国		1264	920	153	210	
Z194	张道兴		1392	958	82	377	
Z195	张 仃		3310	773	402	573	
Z196	张谷旻		1812	883	220	335	
Z197	张桂铭		1554	993	14	123	
Z198	张 见		3725	930	135	413	
Z199	张江舟		1597	910	171	457	
Z200	张 捷		1013	851	276	395	
Z201	张峻德		1489	862	257	509	
Z202	张立柱		1312	910	172	393	
Z203	张培成		1079	971	58	295	
Z204	张士增		1578	780	392	459	
Z205	张万峰		1280	873	238	459	
Z206	张 望		1649	893	202	312	
Z207	张伟革		1251	954	91	323	
Z208	张修竹		1618	958	81	253	
Z209	张志民		1451	917	159	381	
Z210	赵华胜		1463	931	133	306	
Z211	赵建成		1097	907	178	349	
Z212	赵 奇		1331	887	213	265	
Z213	赵 秦		1219	893	202	454	
Z214	赵 卫		1897	775	400	576	
Z215	赵绪成		1538	943	111	239	
Z216	赵跃鹏		1375	911	170	402	
Z217	赵振川		1683	918	157	401	
Z218	郑 颉		1106	956	86	416	
Z219	周逢俊		1017	998	5	23	
Z220	周京新		1361	790	376	405	
Z221	周荣生		1604	762	419	575	
Z222	周韶华		1202	850	277	240	
Z223	周一新		1902	855	269	462	
Z224	朱新建		1540	969	62	300	
Z225	朱训德		1187	877	231	320	
Z226	朱雅梅		1563	1050	101	265	
Z227	朱振庚		1741	906	180	398	
Z228	卓鹤君		1017	984	32	230	
Z229	子 峰		1417	837	300	435	

注：

1.本数据是中国画廊联盟中画指数监控发布中心，根据中国境内画廊提供的客观流通及预测价格为基础编制的，是中国画市场在收藏界相对真实的数据。因数据收集及分析难免存在偏差，仅供广大投资者参考。

2.本次发布的画家是经画廊及收藏界推荐整理而成的。由于种种原因，一些画家的数据不具备一般化表达而无法列入，待相关数据完整后，我们会进一步充实。

3.中画指数监控发布中心欢迎当代画家及其非样本画家及时提供有关数据，以便及时列入统计。

4.中画指数（CGAI）列入画家均按拼音字母英文为顺序，同一字母下的排名为随机排名。

5.中画指数监控发布中心对公开发布的数据未经许可，不得转载。

中国画廊联盟　中画指数监控发布中心

地址：北京市科学园邮局3号信箱

电话：(010) 51302108

传真：(010) 64843195

邮编：100105

网址：www.cpcart.com

邮箱：timjia@vip.sina.com

中画指数

特 别 声 明

中画指数数据来源于不同区域的样本画廊，数据采集难免存在偏差，虽经相关专家校正，也难免挂一漏万，以上数据仅供大家参考，不足之处，欢迎大家批评指正。

新时期中国艺术品市场基本特征的思考

@尧山/文

中国艺术品市场在当代,相对于其他经济类市场的发展来说,还尚是一个正在建立与发展过程中的新兴市场。面对与实物类经济市场的不同特质,中国艺术品市场在新时期究竟有哪一些新的特征表现?

首先,虽然中国艺术品市场的核心仍是供需关系的矛盾与平衡,但供需更多地受非经济因素偏好的影响与支配,特别是中国艺术品市场对环境变化的敏感度很高,波动及随机性因素对供需关系,甚或是市场状态的影响较大。所以,我们在研究与分析中国艺术品市场的过程中,一定不能忽视与简化这一基本的前提,也只有在这一前提下,我们才能真正地展开中国艺术品市场的一些个性化的特征,而不是以个性化的东西去掩盖市场所应有的共性特征。只有这样,我们才能正确地认识、理解中国艺术品市场,也只有在这个基础上,才能更好地发展中国艺术品市场。

其次,中国艺术品市场中的消费与实体经济市场中的消费特性存有差异。除相应的投资特性外,精神消费与物质消费的不同特性从一个侧面彰显了中国艺术品市场与传统意义上的商品类市场对消费的不同理解与解读。这种不同可以看作是中国艺术品市场的一种重要特质与本色。可以说,对中国艺术品市场有关消费需求的研究是中国艺术品市场发展最为核心与敏感的部分,也是我们当下做得非常不够的部分。具体来说,中国艺术品的消费有以下几个特征:一是精神劳动的独创性。艺术家的劳动是一种创造性的复杂的精神劳动,比起物质生产劳动具有更多的独立性和自主性。二是精神产品生产的阶段性。一般精神文化产品都具有精神内容和物质支撑两重性,这是由艺术品生产过程的阶段性决定的。这两个阶段不同性质的劳动过程,使艺术品的精神消费由观念形态转化为物质形态,亦即精神内容和物质形态的统一。

郑超 山水 纸本墨笔 2009

在这里,起决定作用的是前一阶段的精神生产过程,因为决定艺术品本质的不是它的物质载体,而是它的思想内容、审美价值和艺术水准。三是价值与价格的不统一性。物质产品的价格是根据创造这一产品的使用价值所耗费的社会必要劳动时间所决定的,价值与价格相一致,这是商品经济等价交换的原则。精神产品则不然,它不可能像物质产品那样精确地计算社会必要劳动时间,价值与价格往往很难统一起来,因而,艺术品就难于实现真正意义上的等价交换。不仅如此,由于文化传统、艺术时尚、国民素质等种种原因,精神文化产品的价值与价格还会出现背离甚至严重背离的情况。四是审美价值的永恒性。物质产品的价值是由它的使用价值所决定的,

表现为物质形态;而精神消费品即使常常也表现为物化形式,但它之所以能够满足消费者的精神审美需求,不是因为其物化形式本身,而是通过物化形式所表现出来的观念性的东西,即它的审美价值。

第三,中国艺术品市场的高敏感性与脆弱性。说其具有敏感性,主要是由于其离实物经济形态较远,人们对其状况及规律的把控始终处于一种信心不足够多的状态。所以,实物经济市场上扬,艺术品市场会表现出6~8个月的滞后期;而实物经济市场下跌,艺术品市场往往会应声而降,反映出较高的响应性来。而且中国艺术品市场的脆弱性更多地来自于市场规模不大,以及市场化体系不健全等几个方面。中国艺术品市场的这些表现,导致了当今

中国艺术品市场发展过程中的种种问题与流弊,尤其是脆弱性的聚合与释放的难以预知性。当然,可控性在这时就会是一个更加难以把握的问题,这是由中国艺术品市场的现状所决定的。

第四,中国艺术品审美价值及学术价值的发现与挖掘所呈现出的巨大空间,为中国艺术品市场的投资打开了通道,从而使中国艺术品市场成为适宜投资的市场之一,并颇具想象与操作空间。关于中国艺术品市场投资过程中的唯一性、高成长性及相对的资源稀缺与运作上的稳健,都已构成了中国艺术品市场投资的一个重要看点与支点。对于这个问题的认识,一要看中国艺术品的属性,价值构成的五个方面:即物理价值、学术价值、文化价值、历史价值及市场价值。另外,还要具体来看中国艺术品市场的资本属性。艺术品作为一种投资产品,是一种极易被资本符号化的投资形式,关键是如何做好价值的认识、发掘与推广。

第五,中国艺术品市场资源的稀缺性主要指的是完美性及高端性资源的存世数量,而不是一般意义上的数量上的泛指。在中国艺术品市场中,越是典范、越是经典,就越容易得到追捧,中国艺术品市场的精神性消费决定了其高端市场的这一基本定位。越是追求完美的、高标准的,往往就是高端的,而高端的艺术品又往往是稀缺性的。人们追逐完美的、稀缺性的、高端的艺术品,这是中国艺术品市场资源配置过程中的一种最活跃的取向力量。

第六,中国艺术品市场是一种面向文化的生态化的存在。在这个过程中,以价值构建为主线的学术、创作、市场运营及其相应的环境是一个状态化的共生状态,其中,多样性及强调普适价值的整体性是这种状态存在的基本核心。所以,在进行中国艺术品投资及市场运作时,提高眼界并不断地学习与发现新的价值点与市场空间是非常重要的一个方面。个人偏好是一种艺术把玩的心态,如何在资本竞合中实现胜出,更多的还是靠认识,特别是靠对当代中国艺术品市场生态化存在的认识与理解。

第七,中国艺术品市场是一个以信心为基座的体系,金融风暴彻底动摇了不少

杨广涛 天圆地方一度 纸本墨笔 2009

市場觀察

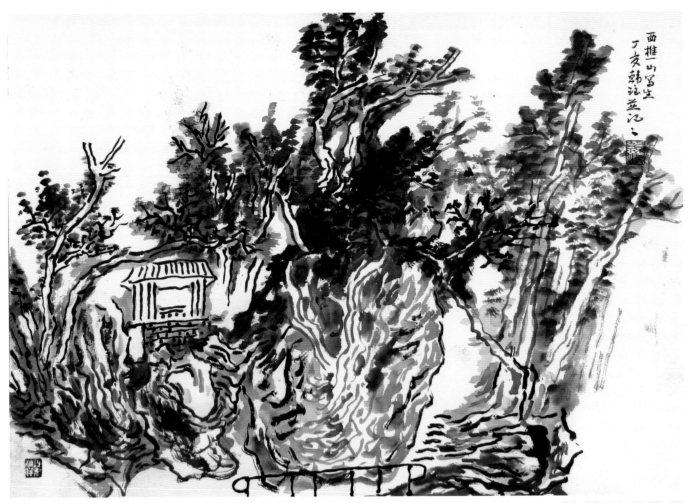

投资者的信心。当投资市场整体出现问题的时候，这些投资性的资金就会从中国艺术品市场中撤离。苏富比去年秋拍的不佳表现，很快被认为是全球艺术品市场"转熊"的一个重要标志；而中国艺术品市场在2009年秋拍的良好表现又往往被一些人士解读为牛市的来临。但也有专家认为，有珍藏价值的艺术品因为存世量有限，所以并不会因为一次金融危机就贬值，而只是让它的价格回归合理。但精神消费及来自于社会的需求会不断地培养与壮大中国艺术品市场的信心，并在主动壮大与发展的过程中，使更多的关于信心建设的机制建立在一个理性的体系、甚或是体制的基础之上，而不是利用信息的不对称，在盲目的投机中消减应有的信心基础。不断增长的需求与不断成长的艺术，是中国艺术品市场信心建立的重要支撑点。

第八，中国艺术品市场资源配置出现了不同层次的规划与导向，但资本化导向的趋势在进一步增强，在很大程度上，资本会一步步成为艺术与市场价值对接的重要推手。例如，中国传统书画是这个市场中典型的稀缺资源，所以通常高进高出。中国古代绘画不同于当代艺术，具有不可复制的特性，而且经过历史的考验，优秀作品具备了美学与市场价值的一致性。资本的介入带来两点变化：一是参与拍卖的人数逐渐增多，不断有新人入市；二是现在的拍卖市场不同于以前，很多人通过艺术品拍卖进行金融投资。收藏不仅仅是出于投资和保值，更是一种社会认同过程，即在竞买过程中与艺术品一起成名，同时也满足了实现高端财富的配置功能，购买者更多看重的是品牌效应，以及对公司整体形象、综合效力的提升。

第九，中国艺术品市场让我们正在面对着一个事实，如何完成从区域市场向世界中心市场的迈进与转型。在这个问题上，逆戈森规律的非物质经济原理对我们有很大的启示，其中，最大的启示是，在世界财富中心非物质化大转移中，我们要在反思经济学的创新机制中，走出发达国家为我们布下的承接产业递度转移与城市化的误区，选择一条非物质经济、文化创意经济自主创新的跨越发展之路与全球生产方式演进中的产业升级之路。从发展趋势来看，主要有三大特点：一是国际化的趋势。中国艺术品市场越来越成为国家创新机器与全球竞争战略选择的一部分，国际竞争已由对物质资源的占有转向对文化领土与产权的扩张。二是产业化的趋势。中国艺术品市场正无孔不入地在进行产业融合，从而推进了由产业链到价值链的提升。三是资本化的趋势。中国艺术品市场与资本的对接是由资本的逐利本性决定的，这既说明了艺术的价值，又说明了资本的眼光。任何现代化的市场发展如果没有金融与资本的介入，是不可想象的。所以，在不同的场合，我们都在反复强调，中国艺术品市场要发展与壮大，必须要有一个强大而又体系完善的艺术品资本市场的支撑。

贾云娣的空·间

@赵秦/文

高厚的墙暗示着隔绝与限制,强烈的光线又表明着通道和前景。贾云娣把观者带入一个神秘的心灵空间,我们虽不一定熟悉这个场所的实地,但却真实地感受到散射出来的氛围似乎与自己有着某种关联,或许是她代言了我们内心深处久已平息的一个脉动。

画面铺陈出笔墨的盛宴,然而,笔墨分明在叙说。一根细长的时间之线上定格着事件和状态,往两头却寻不见起因和结果。我们最可能产生的第一问题是:他(她)们在干吗?但这肯定不是画家的设问,也不会在画面上给出答案,如果100个观众得出100个答案,那就正中下怀了。最先蹦出的单词会有:孤寂、胶着、拖延、两难、逃避、厌倦、寻觅、选择、突围……都对都不对。但只对不错的一点是:画家和画中的"人形"始终在共品着"时"和"光",说得那个一点叫"宇宙",即线性的单向延续和光束在三维中弥漫,这是画家叙事的载体,也是包裹心绪的外壳。

贾云娣画面中出现的"人形",无疑是她代表性的符号,我之所以称其"人形",显然是因为这个造型只显示出人的抽象概念而不具备诸如面容、性别之类的特征。画家一定是出于意念表达的需要才这样刻意安排,即使增加了画面处理的难度也在所不惜,难度主要在于抽象符号怎么和具象的场景融合得妥帖无痕,贾云娣聪明地找到了解决方案——利用阴影。"人形"总是那么黑,拒绝涌迫而入的强光的沐浴,却热衷于舞弄他(她)们在空间里投下的浓重阴影,阴影自然地透露出他(她)们和这个空间的复杂关系。贾云娣现在的技术手段已经能够将这种关系处理得比过去更加微妙好看,使观众在想破脑袋之前及时得到眼睛的愉悦。值得注意的是,"人形"们全都没有手,当然不是画家不会画,我

贾云娣 残梦之三 纸本墨笔

猜是怕更多的细节会干扰主旨表达的力度。画家在赋予他(她)们在空间里走动的能力的同时,剥夺了他(她)们采取进一步行动的自由,无意识地喻示出画家本人在一些问题面前也不知道该怎么办,外形麻利的"人形"却有优柔抑郁的心思。

即使以似懂非懂的目光凝视画面,也不难发现画家在最近转而追求更加空旷、辽远的情境,一切可要可不要的物件摆设都不见了,保留下最基本的心理空间构造。画家在把观众直接带入其心灵秘境的同时,也一定感受到酣畅的抒发快乐。

跳开意念再到笔墨层面看看,似乎也不乏说辞。贾云娣的语言体系总是使她的画出现在冠以"山水画"名义的展览或画册中时显得那么牵强,一是不画名山大川的题材,二者更谈不上皴笔积墨的古人眉眼。但无法否认的是,贾云娣画中的技术法则却不离古人之"道",又弃古人之"表"。她以裂变的方式继承前人包括乃父贾又福的好处,她在传统的根基上延伸出一条不与贾又福先生重叠的甚至是相反方向的枝杈,谁又能说不会壮大起来枝繁叶茂呢?毕竟一代人的所有文化土壤成分都完全不同啦,有趣的是,在贾又福所有弟子中,艺术面貌与自己差异最大的人却是距离身边

最近的人,这不但看出贾云娣叛逆的艺术性格(这几乎是创造力的代名词),同时也表明她具备能够挣脱身边巨星强大引力场的本领。按照天文学的原理推算,贾云娣说不定也会成为一颗巨星,只有这一点,她和她的父亲倒是一模一样的。说到这里,我不禁羡慕起这只靠着火焰取暖又不被其吞噬的"飞蛾"了。

贾云娣的这类作品不像共识意义上的"国画",我想,问题在于用笔,就像李可染中年的作品更近西画而晚年则被毫无义地承认为"国画",根本区别大抵就在用笔,设想贾云娣画中的构成效果均以高质量的书法意念达成,而非以素描式的涂抹笔触,那会怎样呢?其实,我一直困惑于这个问题,我并不知道哪个会更好、更有前途。书法中的优秀因素固然会极大地增强地道的"中国味",但同时又何尝不是对绘画的伤害?说不定贾云娣正害怕这些"国粹"前来打搅其前卫性呢!不过,绘画的妙趣在于鼓励各种假设和尝试,不知贾云娣怎么思考的。

我能为我这番武断的言辞找到一个辩解的理论就是:"艺术本身就是武断的。"对此贾云娣一定能同意。

感受孤独的心灵

——贾云娣艺术分析

@ 易英 / 文

贾云娣在谈到她的作品时,总是要强调"我是学山水的",尽管她画的并不是山水画。她在中国画里的专业是山水画,而且学了好多年。贾云娣是在北京长大的,而且还是在王府井,那儿离山水确实很远。山水对她来说是一种样式,而不是体验,因为她很少有机会接触实际的山水,除了下乡写生。如果在没有体验的情况下画山水,那么结果除了临摹,就是编造。她说过"技法上的生涩,认识上的肤浅并不是最最致命的,最可怕的是失去了感知的能力和兴趣,变得麻木不仁。"水墨画的困境总是在传统与现代之间,贾云娣的转换却是非常自然,用传统的技法画她有感知和有兴趣

<div style="float:left">展示</div>

贾云娣 我们之六 纸本墨笔

的东西。第一次看贾云娣的画是在一个水墨画的联展,其他的同学都是画的山水,且是黑山黑水,风格比较相近,其中不乏成熟的技法和恢弘的气势,但有多少新意却是说不上。尽管这些画家做了很大的努力和尝试,但不突破传统语言的程式,就很难实现传统语言的现代转换。远看贾云娣的画,也在一片"黑色"之中,但黑的章法不同,她是一种硬边的结构式的关系,黑白分明,对比强烈,视点明确,犹如立体主义的风格。(不过,对于西方现代艺术,她从来没有主动地模仿过)。近看她的作品,才知道这是有内容的形式,这个内容对她的形式有决定作用。对她而言,内容

不是现实主义的题材,也不是文学性的情节与故事,而是一种可描述的因素,是隐喻、象征、经验或记忆,是现实的折射与生命的体验。

"内容"在贾云娣的画面上只占据了很小一部分,也就是被幽暗所包围的、在黑色的空白中凸显的影子。她自己说不清为什么要画这个影子,是形式的要求,还是自我的象征?她谈得多的还是前者,但观众的阅读肯定关注后者。影子其实有它的来源,前些年,贾云娣有一幅山水画《水和岸》,在波光衬映下有黝黑的树木和灌木,树木的轮廓飘忽而含混,在逆光的衬托下显出几分诡异。从任何意义上说,这种画法都谈不上传统,尽管是采用传统的媒材,但它反映了画家内心的冲突,即传统与现代之间的两难抉择,传统的方式无法表述个体的现时的存在,而个体的表述又被束缚于传统。画家极力想突破传统的形制,实际上是要彰显她自己想要表达的东西。在《水和岸》中,设景与构图都不是山水画的格式,她似乎是用写生的场景代替程式,而且是用西画的逆光画法,在逆光的作用下,使浓重的墨色产生强烈的效果,这是传统的程式不能具有的。贾云娣以前学过油画,早期的艺术教育总是会潜在地构成预定的心理图式,当她想寻找新的表现形式时,预成的图式就会显现出来。早期也意味着单纯的、本质的自我,预成图式的浮现也是对自我的回归。在《水和岸》中,影子般的树的画法犹如人格化的象征,实在是自我与程式的冲突,预示了她后来的发展。

贾云娣的图式是自然生成的,她的主观意图是寻找新的笔墨表现,但表现什么则无法在旧的程式中实现。山水的学习使

她掌握了笔墨的语言,真正开始创作后,语言就要服从创作的需要。形式的创造基于两种可能性：一个是有意而为之,寻找与众不同的样式,充满理性的设计与思考；另一个是本能的使然,在自我表现的过程中形成自己独特的表现。贾云娣当属后者,如果说人格化的树影还是自我的潜在,那么她的近期作品的"影子"就是自我走到了前台,当然,自我也是由形式来体现的。"影子"本身具有双重性,既是题材,又是形式,或者说是题材拉动了形式。在贾云娣的画面上,如《祭》、《决》或《游戏》,影子只占很小的比例,大面积的黑色与几块小的白色形成了强烈的反差,白色衬托的影子显得分外压迫和渺小。贾云娣说："每个人内心深处都有一部分是不可跟别人交流的。"这个彷徨、孤独的影子总是显现在黑暗的入口,它是找不着交流的通道,还是无目的地漂泊。其实,这正是一种现代人的生存状态。一个人对孤独的理解不是有意而为之,而是对生命过程的培育,对于贾云娣来说,就是生命的体验。孤独、寂寞、忧郁、逃避,总是对应着美好的向往,也是生命的见证。成长于现代社会,成长于他人的环境,可能分外珍惜这一份孤独。在当代艺术中,表现这一类题材的作品很多,因为这是一代人的孤独,问题在于传统的手法怎么来表现,这个题材本身就是与传统对立的。不过,人的矛盾也在这儿,当人处于与传统的对立之中,或突破传统的束缚时,寄寓于传统之中的人的自然本质也随之丧失。正如贾云娣的作品,人的孤独既是现代社会的象征,也是个人精神的反映。人漂泊在钢筋水泥的结构中,犹如现代社会对人的自由的桎梏,这个现代对人的意义究竟何在？这是一个无法挣脱的困境。

有人说,看了贾云娣的画,会想起电脑游戏,在昏暗的房间、过道、庭院里面,突然窜出个人影,你不是杀了他,就是自己被杀。与单个的影子相比,《决》是一群影子,与当代艺术中大量挪用卡通、动漫的形象不同。贾云娣不是直接挪用游戏的形象,而是置身于心理和精神的空间,将

贾云娣 谜之二 纸本墨笔

现实的经验做了视觉经验的转换。但是,她采用了游戏的意象,因为水墨本身是传统的语言,不可能直接复制或挪用当代的图像,但人物的造型和内容的安排都使人联想到游戏的场景。如《决之四》,门外是一个孤独的影子,门内却有无数个影子等待他的进入,近处坐着的影子似乎是远处影子的目的,而两者之间潜伏的影子则在准备着狙击与暗算。这仿佛是人生的寓言,这个寓言是以她自己的方式来编造的。应该说,方式的选择对她来说并不是自觉的,而恰恰是无意识的因素使得她的作品具有与众不同的魅力,具有原创的形式表现。她的创作沿着两个线索展开,两个线索的整合形成了她的独特性。一个是她的现代性。她的现代性的表现不是表面的和再现的,不像都市水墨那样滥用颜色和复制景观。她是从自我出发,影子无疑是自我的暗示。影子的周边是现代的环境,这个都市的环境既不是再现,也不是符号,它像废墟一样作为人的生存空间。都市环境在梦中都变成废墟,对于都市生活的压力的描绘,就是把都市作为压迫人的对象,在潜意识中把它变形为废墟,人从都市的逃离,如同从废墟的逃离。在这方面,水墨的媒材发挥了极大的作用,那个黝黑的世界似乎只有用水墨来表现。这就涉及到另一个线索,语言与材料。贾云娣的图式是从心底生发出来的,即使是现代艺术和传统水墨的现成图式,在她那儿也经过了心理的过

滤。在她之前，也有一些水墨画家尝试水墨媒材与西方现代主义艺术的结合，形成结构水墨或抽象水墨。贾云娣的结构在写实与写意之间被之所以称为结构，是因为环境与背景都是在建筑的空间中，构图的主要部分都是几何形的结构，也正是构图的巨大体面才与影子的渺小形成强烈的对比。另一方面，不排除她的这种表现受到西方现代艺术的影响，因为她说过，她在学国画以前，曾对西方现代艺术产生过很大的兴趣。这种兴趣就反映在画面的几何形结构上，这种关系在中国的传统绘画中是没有的。地面、墙面都是大面积的空间分割，楼梯和光线总是以对角线出现，斜线不仅生动了平面形状的构成，也把视线引向画面的中心，就是房子的入口、影子游荡的地方。这种关系仿佛是随意画出来的，不是孤立地为形式而存在，而是服从主题的需要，为构造废墟的空间而自然生成的，其证据就是每一个平面都没有明确的边线，形式之间似乎是歪歪斜斜的组合，像是将要散架的结构，将倾倒的房屋。这说明结构本身不是她要表现的对象，而是一种无意识的再现。它比真实的空间更加真实，我们仿佛窥视到一个内心的世界、一个逃离现实的梦中的避难所。

贾云娣认为，结构不是自然的形，水墨画的笔墨在表现她的题材时，有一个由形的依附到结构关系的转换，她觉得这是一个很困难的问题。如果把她的画与那些"黑山黑水"的山水做比较，如果她没有那么多的垂直与水平的边线（轮廓线），在笔墨关系上就并没有根本的区别，而且正是这些笔墨的要素对她的题材处理起了重要作用。黑色的墨与画面要求的黑色的空间有着内在的关联，大面积的黑色不仅符合题材的逻辑，也是水墨画的独特优势。墨的浸染造成模糊不定的边线，使得室内空间更具梦幻和玄想的性质，大面积的墨的重叠造成了偶然性的效果，这种通过感觉把握的效果将客观的空间转换为主观的、感觉的、经验的空间。贾云娣在着墨的时候不是一次到位，也不可能一次到位，墨色的层层覆盖不仅使暗处有着视觉的丰富，也把艺术家的经验、想象和身体留在纸面上，尽管她自己认为是传统笔墨的再现。

她一方面是经过严格的笔墨训练，一方面是孤守自己的内心世界，在不经意间，使传统的笔墨成为现代意识和精神的表现。一个艺术家很难做到的是把握自己。贾云娣同时面对两个客体世界：一个是她的生活成长的环境，一个是为她提供表现手段的"艺术"。对于后者来说，世界是被规定的，怎样的训练和怎样的技术规定了世界是什么样子，这个世界与前者是脱离的。对于贾云娣来说，她无法摆脱建构她的艺术的世界，但却可以真实地把握自我的世界。传统如果只是述说自身，在现代艺术中就没有意义，除非作为文化遗产的保护。贾云娣的意义就在于，传统述说了现代。这个现代首先是现代人生活的现代，具体地说，在她的艺术中就是艺术表现的题材；其次是形式的变异，不管她愿意不愿意，她的作品的形式还是由她的作品的题材决定的，尽管这是一个无意识的过程。

贾云娣的创作代表了现代水墨的一个新方向。她不是像实验水墨那样刻意地追求形式，也不是一味地表现自我，而是在水墨语言特有的规定性中合乎逻辑地表达了现代的经验、意识和精神。她的学院经历和成长经历是她创作的最重要的资源，她的成功也在于这一特定的人生阶段。从这种意义上说，她代表的是一个整体的现象，很有可能，这个现象标志着一个时代的开始。

贾云娣　残梦之四　纸本墨笔

余光清艺术简历

余光清,1963年生于重庆。毕业于西南师范大学美术学院。为中国美术家协会会员。先后师承著名画家陈道学、庄小雷、石齐、杜大恺先生。现为文化部中国画创作中心画家、中国艺术创作院特聘画家。

余光清市场档案

姓　　名:余光清

作品价格

2002 年:作品的市场价格 500 元／平尺;

2003 年:作品的市场价格 800 元／平尺;

2004 年:作品的市场价格 1200 元／平尺;

2005 年:作品的市场价格 1500 元／平尺;

2006 年:作品的市场价格 2000 元／平尺;

2007 年:作品的市场价格 3000 元／平尺;

2008 年:作品的市场价格 4000 元／平尺;

2009 年:作品的市场价格 5200 元／平尺。

最近作品流向

(1) 画廊广泛代理订件;

(2) 文化机构系统策划收藏。

鉴　　定

(1) 本人鉴定;

(2) 本人委托《中国画收藏网》鉴定。一般情况下寄交照片或将清楚图片网上传递均可。

接件邮箱　北京市科学园邮局 3 号信箱

邮政编码　100105

E—mail:timjia@vip.sina.com

最近状态

写生探索,精心创作,使自己的面貌更加有特色。

作品数量

每月创作 8～10 件作品。

余光清　山水　纸本墨笔　2008

纸上画廊

刘牧青　崇岩吐清气　68cm×34cm　纸本墨笔　2009

刘牧青艺术简历

　　刘牧青，1962 年生，河南许昌人。师从赵福祥、韩天衡、卢禹舜先生。2007 年就读于中国国家画院卢禹舜工作室高研班，现就读于中国国家画院卢禹舜工作室课题班。

刘牧青市场档案

姓　　名：刘牧青

作品价格

2003 年：作品的市场价格 1000 元／平尺；
2004 年：作品的市场价格 1200 元／平尺；
2006 年：作品的市场价格 2000 元／平尺；
2007 年：作品的市场价格 2500 元／平尺；
2008 年：作品的市场价格 3000 元／平尺；
2009 年：作品的市场价格 3500 元／平尺。

最近作品流向

（1）画廊广泛代理订件；
（2）文化机构系统策划收藏。

鉴　　定

（1）本人鉴定；
（2）本人委托《中国画收藏网》鉴定。一般情况下寄交照片或将清楚图片网上传递均可。

接件邮箱　北京市科学园邮局 3 号信箱
邮政编码　100105
E—mail：timjia@vip.sina.com

最近状态

深入地学习，并坚持不懈地提高，在不断提升自己眼界的同时，丰富自己的作品，使自己的创作进入一种新的状态。

作品数量

每月创作 5～6 件作品。

纸上畫廊

张艳艺术简历

　　张艳，1981年生于河北。2000年考入河北师范大学美术学院视觉传达系。2007年毕业于该院中国画系，获硕士学位。现今工作在河北秦皇岛中国环境管理干部学院。

张艳　写生　纸本水墨

纸上畫廊

张艳市场档案

姓　　名：张艳
作品价格
2005年：作品的市场价格1000元／平尺；
2006年：作品的市场价格1500元／平尺；
2007年：作品的市场价格1500元／平尺；
2008年：作品的市场价格2800元／平尺；
2009年：作品的市场价格3000元／平尺。

最近作品流向
（1）国内藏家订件；
（2）文化机构收购；
（3）大型画廊代理。

鉴　　定
（1）本人鉴定；
（2）本人委托《中国画收藏网》鉴定。一般情况下寄交照片或将清楚图片网上传递均可。

接件邮箱　北京市科学园邮局3号信箱
邮政编码　100105
E—mail：timjia@vip.sina.com

最近状态
平平淡淡，教书，读书，创作。

作品数量
每月创作6～8件作品。

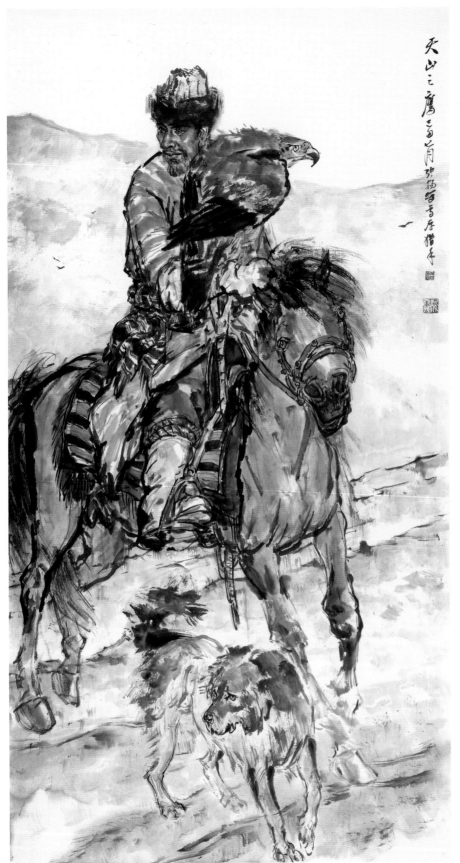

张扬艺术简历

　　张扬，1961年出生。中国徐悲鸿画院张扬鞍马工作室主任，中国马业协会首席画马专家。

张扬市场档案

姓　　名：张扬

作品价格

2003年：作品的市场价格1000元／平尺；
2004年：作品的市场价格1200元／平尺；
2006年：作品的市场价格2000元／平尺；
2007年：作品的市场价格2800元／平尺；
2008年：作品的市场价格4000元／平尺；
2009年：作品的市场价格5000元／平尺。

最近作品流向

(1) 画廊广泛代理订件；
(2) 文化机构系统策划收藏。

鉴　　定

(1) 本人鉴定；
(2) 本人委托《中国画收藏网》鉴定。一般情况下寄交照片或将清楚图片网上传递均可。

接件邮箱　北京市科学园邮局3号信箱
邮政编码　100105
E-mail：timjia@vip.sina.com

最近状态

在不断地写生的过程中，深入地研究笔墨与造型的关系，努力在鞍马人物的创作理念及技术上有所突破，创作出更多满意的作品。

作品数量

每月创作5～6件作品。

张扬　天山之鹰　纸本墨笔　2009

王一明艺术简历

　　王一明,1959年生于辽宁省抚顺市。早年毕业于抚顺教育学院美术系;1988年曾任东方艺术品公司(鲁迅美术学院实习工厂)办公室主任;1990年就读于中央美术学院国画系;2002年毕业于中央美术学院贾又福山水工作室硕士研究生班。曾担任《中国美术》编辑、中央美术学院继续教育学院特聘教师,在天心美术馆、天风画院、中国宋庄水墨同盟会馆设有王一明艺术工作室,为中国美术家协会会员。

王一明市场档案

姓　　名:王一明

作品价格

2002年:作品的市场价格800元／平尺;

2003年:作品的市场价格1200元／平尺;

2004年:作品的市场价格1500元／平尺;

2005年:作品的市场价格2000元／平尺;

2006年:作品的市场价格上半年2500元／尺,

　　　　下半年3000元／平尺;

2007年:作品的市场价格4000元／平尺;

2008年:作品的市场价格5000元／平尺;

2009年:作品的市场价格6000元／平尺。

最近作品流向

(1)收藏家系统收藏;

(2)画廊代理订购。

鉴　　定

(1)本人鉴定;

(2)本人委托《中国画收藏网》鉴定。一般情况下寄交照片或将清楚图片网上传递均可。

接件邮箱　北京市科学园邮局3号信箱

邮政编码　100105

E—mail:timjia@vip.sina.com

最近状态

在平和中读书、写生、创作,一步一个脚印地前进。

作品数量

每月以创作的心态完成5～6幅作品。

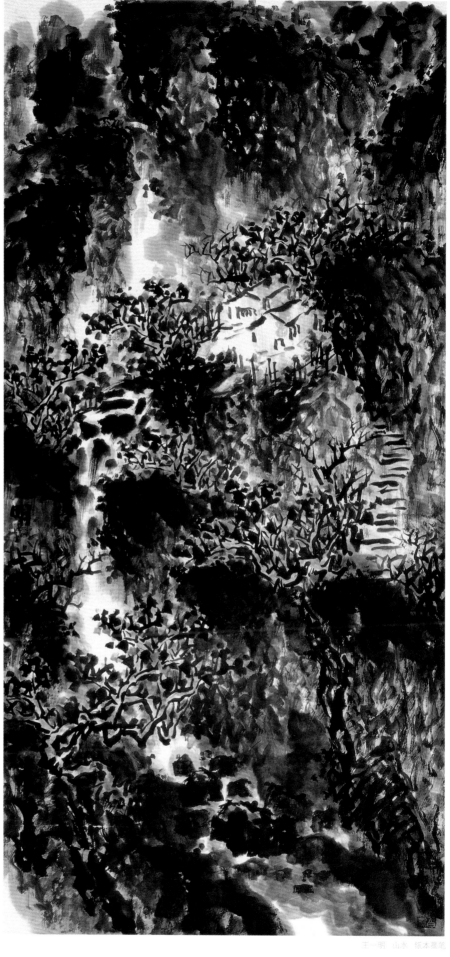

王一明 山水 纸本毫笔

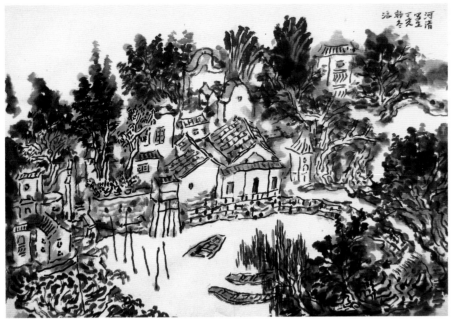

韩浪 写生系列两幅 纸本墨笔 2007

韩浪艺术简历

　　韩浪，1955年生，广东粤北连州人。1978年考入广东省工艺美术学院；1988年考入广州美术学院中国画研究生班；1991年入中央美术学院进修中国画；2003～2006年在中国艺术研究院作中国画高级访问学者；2004年入中国画研究院龙瑞工作室；2005年入中国画研究院龙瑞工作室课题研究组；2006年入中国国家画院龙瑞工作室精英班。

韩浪市场档案

姓　　名：韩浪

作品价格

2001年：作品的市场价格500元／平尺；
2002年：作品的市场价格800元／平尺；
2003年：作品的市场价格1000元／平尺；
2004年：作品的市场价格2000元／平尺；
2005年：作品的市场价格2500元／平尺；
2006年：作品的市场价格3500～4000元／平尺；
2007年：作品的市场价格5000元／平尺；
2008年：作品的市场价格5200元／平尺；
2009年：作品的市场价格5500元／平尺。

最近作品流向

（1）收藏家系统收藏；
（2）画廊代理订购。

鉴　　定

（1）本人鉴定；
（2）本人委托《中国画收藏网》鉴定。一般情况下寄交照片或将清楚图片网上传递均可。

接件邮箱　北京市科学园邮局3号信箱
邮政编码　100105
E-mail：timjia@vip.sina.com

最近状态

在写生、创作之外，举办相应的巡回展览及学术展，力争创作出更多有自己面貌的作品。

作品数量

每月创作7～9件作品。

杨广涛艺术简历

　　杨广涛，1984年2月生于山东青州。

　　1998年9月考入山东省艺术学校（山东省戏曲学校）。

　　2002年9月考入西安美术学院国画系。

　　2004年3月进入刘永杰主持的中国画工作室学习。

　　现任教于西安美术学院国画系。

杨广涛　天圆地方·对弈　纸本墨笔

纸上畫廊

杨广涛市场档案

姓　名：杨广涛

作品价格

2007年：作品的市场价格1500元／平尺；

2008年：作品的市场价格2200元／平尺；

2009年：作品的市场价格3000元／平尺。

最近作品流向

（1）收藏家系统收藏；

（2）画廊代理订购。

鉴　定

（1）本人鉴定；

（2）本人委托《中国画收藏网》鉴定。一般情况下寄交照片或将清楚图片网上传递均可。

接件邮箱　北京市科学园邮局3号信箱

邮政编码　100105

E—mail：timjia@vip.sina.com

最近状态

探讨绘画的当代性，努力传承的同时，创作出更多颇具新意的作品。

作品数量

每月创作5～6件作品。

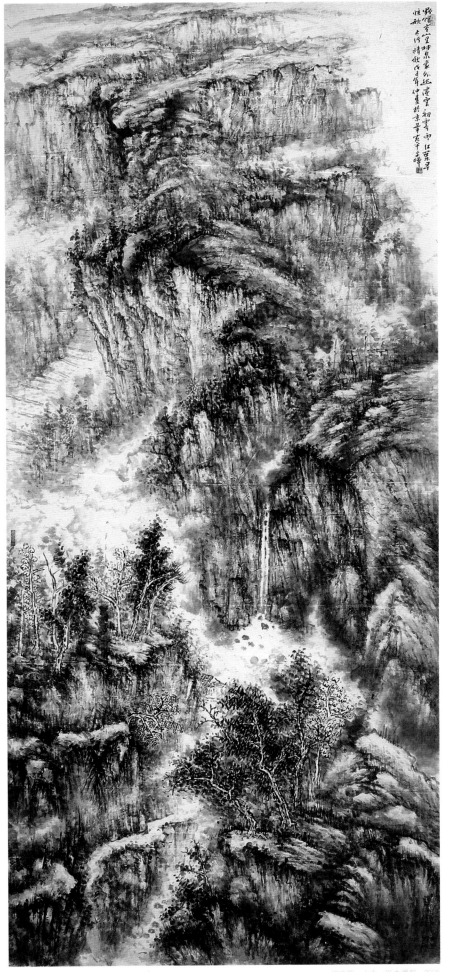

汪文晖　山水　纸本墨笔　2008

汪文晖艺术简历

　　汪文晖，浙江宁波人。毕业于中国美术学院国画专业，结业于中国美术协会山水创作高研班。现为浙江美协会员、上海春江画院画家、上海虹口收藏学会书画艺术研究所秘书长、天津北方书画院副院长、北京《笔墨刊》杂志编委、中国美协山水创作室画家。

汪文晖市场档案

姓　名：汪文晖
作品价格
2002 年：作品的市场价格 600 元／平尺；
2003 年：作品的市场价格 800 元／平尺；
2004 年：作品的市场价格 1000 元／平尺；
2005 年：作品的市场价格 1200 元／平尺；
2006 年：作品的市场价格上半年 1500 元／平尺；
　　　　下半年 2000 元／平尺；
2007 年：作品的市场价格 2400 元／平尺；
2008 年：作品的市场价格 2800 元／平尺；
2009 年：作品的市场价格 3500 元／平尺。

最近作品流向
(1) 收藏家系统收藏；
(2) 画廊代理订购。

鉴　定
(1) 本人鉴定；
(2) 本人委托《中国画收藏网》鉴定，一般情况下寄交照片或将清楚图片网上传递均可。

接件邮箱　北京市科学园邮局 3 号信箱
邮政编码　100105
E—mail：timjia@vip.sina.com

最近状态
探讨笔墨与写生的关系，在不断传承的同时，努力创作出更多有新意的作品。

作品数量
每月创作 10～12 件作品。

郑颉艺术简历

郑颉，字羽伯，1966 年生。为中国画廊联盟专职画家、文化部文化市场发展中心访问学者。2006 年就读于中国书法院课程班，现就读于中国国家画院高研班赵卫工作室。

郑颉市场档案

姓　　名：郑颉

作品价格

2001 年：作品的市场价格 500 元／平尺；
2002 年：作品的市场价格 800 元／平尺；
2003 年：作品的市场价格 1000 元／平尺；
2004 年：作品的市场价格 1200 元／平尺；
2005 年：作品的市场价格 1500 元／平尺；
2006 年：作品的市场价格上半年 1800 元／
　　　　平尺，下半年 2000 元／平尺；
2007 年：作品的市场价格 2500 元／平尺；
2008 年：作品的市场价格 3000 元／平尺；
2009 年：作品的市场价格 4000 元／平尺

最近作品流向

（1）国内集团订件；
（2）文化机构收购；
（3）大型画廊订购代理。

鉴　　定

（1）本人鉴定；
（2）本人委托《中国画收藏网》鉴定。一般情况下寄交照片或将清楚图片网上传递均可。

接件邮箱　　北京市科学园邮局 3 号信箱
邮政编码　　100105
E-mail：timjia@vip.sina.com

最近状态

潜心学习传统，在完成自己新的规划的同时，到大自然中去增加自己的体悟，争取更多创作时间，多出作品。

作品数量

每月创作 6～9 件作品。

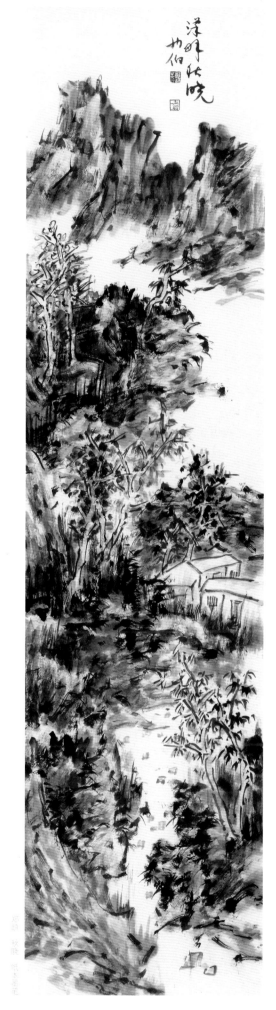

杨杰　春日　纸本彩笔　2006

杨杰艺术简历

杨杰，1982年9月出生于陕西省。

1999年考入陕西省艺术师范学校学习油画。

2002年考入西安美术学院国画系。

2006年毕业创作获学院二等奖。（西部美术馆）

2006年作品《何人何时何地——何去何从》参加第4届学院之光"孔子·我问"获创新奖。

2006年10月作品《花的心扉》参加全国第4届重彩岩彩画展获优秀奖（中国美术馆）。

2007年10月藏区作品系列参加第2届2007巴黎·中国当代美术名家提名展。（法国巴黎北站艺术中心）

2007年10月作品《遥远》入选2008年当代艺术院校大学生年度提名展（今日美术馆）。

2009年6月作品春日系列参加海峡两岸岩彩、胶彩绘画巡回（厦门美术馆）。

现任教于西安美术学院国画系。

杨杰市场档案

姓　　名：杨杰

作品价格

2006年：作品的市场价格1200元／平尺；

2007年：作品的市场价格1500元／平尺；

2008年：作品的市场价格2200元／平尺；

2009年：作品的市场价格3000元／平尺。

最近作品流向

（1）画廊广泛代理订件；

（2）文化机构系统策划收藏。

鉴　　定

（1）本人鉴定；

（2）本人委托《中国画收藏网》鉴定。一般情况下寄交照片或将清楚图片网上传递均可。

接件邮箱　北京市科学园邮局3号信箱

邮政编码　100105

E—mail：timjia@vip.sina.com

最近状态

在教学的过程中吸收与体验当代审美文化，在精神的放飞中创作。

作品数量

每月创作3～4件作品。

贾云娣艺术简历

　　贾云娣，1994年考入中央美术学院附中

　　1998年考入中央美术学院国画系，翌年进入山水画工作室学习。

　　2002年毕业于中央美术学院获得学士学位，并考入中央美术学院国画系贾又福工作室攻读硕士学位。

　　2005年毕业于中央美术学院获得硕士学位，并考取中央美术学院2005级博士研究生。目前博士在读。

　　2005年至今在中国艺术研究院研究生院任聘任讲师。

　　2008年加入文化部青联美术工作委员会。

贾云娣 我们之二 纸本墨笔

纸上畫廊

贾云娣市场档案

姓　　名：贾云娣

作品价格
2006年：作品的市场价格2600元／平尺；
2007年：作品的市场价格3000元／平尺；
2008年：作品的市场价格4000元／平尺；
2009年：作品的市场价格5000元／平尺。

最近作品流向
（1）画廊广泛代理订件；
（2）文化机构系统策划收藏。

鉴　　定
（1）本人鉴定；
（2）本人委托《中国画收藏网》鉴定。一般情况下寄交照片或将清楚图片网上传递均可。

接件邮箱　北京市科学园邮局3号信箱
邮政编码　100105
E—mail，timjia@vip.sina.com

最近状态
在攻读博士学位的过程中加强系统理论认识，不断提升作品的创造性。

作品数量
每月创作3～4件作品。

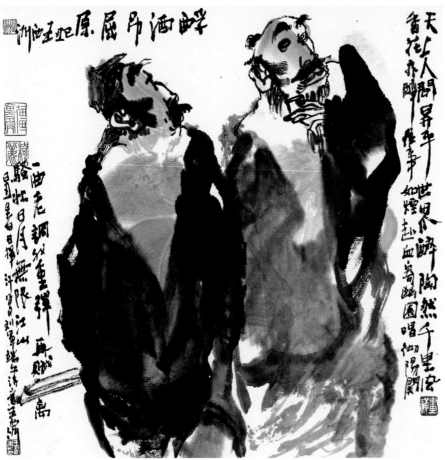

王西洲 天上人间 纸本泼墨 2009

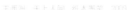

王西洲 百则争流 纸本墨笔 2010

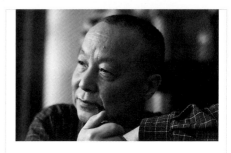

王西洲艺术简历

王西洲，1950年生，西安市人。为中国美术家协会会员，中国国家画院刘大为工作室精英班画家。现为西安中国画院专业画家、西安中国画院艺术部主任、长安国画院名誉院长。

王西洲市场档案

姓　　名：王西洲

作品价格

2002年：作品的市场价格500元／平尺；
2003年：作品的市场价格800元／平尺；
2004年：作品的市场价格1200元／平尺；
2005年：作品的市场价格1500元／平尺；
2006年：作品的市场价格2000元／平尺；
2007年：作品的市场价格3000元／平尺；
2008年：作品的市场价格3500元／平尺；
2009年：作品的市场价格5000元／平尺；

最近作品流向

（1）画廊系统地代理收藏；
（2）文化机构订件；
（3）收藏家系统收藏。

鉴　　定

（1）本人鉴定；
（2）本人委托《中国画收藏网》鉴定。一般情况下寄交照片或将清楚图片网上上传递均可。

接件邮箱　北京市科学园邮局3号信箱
邮政编码　100105
E—mail：timjia@vip.sina.com

最近状态

坚持在写生的基础上探索大写意水墨人物画的创作，不断把艺术水准提升到一个新的水平。

作品数量

每月创作6—8件作品。

高尚与从容的追寻

——略论李晓柱的绘画艺术

@ 刘大为 / 文

晓柱是个有想法、有实力的优秀青年画家。在第7届全国美展上，有一幅《白洋淀》很引人注目，那是一幅很有个性的作品，却由于种种原因未能获奖。在第8届全国美展优秀作品展上，晓柱的一幅《欢乐的果园》引起了很多人的关注和评委的争议。生动的画面、独特的手法、众多人物有序而灵动的组合形成了一种畅快的动感、一股清新欢快的田园气息；人物形态各异，纯净、质朴中透着乐观和俏皮，穿插自然的果树和山地，营造出一个特定的欢乐空间；结构丰富，墨彩交融，像一首浪漫、富有节奏感的乐章，展现了一个诗化的农家生活状态。第7届美展后，我见到了晓柱本人，知道他是河北的一名画家，那时他才25岁。

晓柱出生在一个有着美丽传说和激情故事的白洋淀边的村落。儿时，淀边湖水的日出日落令他充满了无限的遐想，村前村后男女老少喜怒哀乐让他难以忘怀，他在那无忧无虑的快乐中度过了阳光灿灿的童年。毕业后，他虽然一直工作在外，心却从来没有远离家乡，用他的作品升华了那片曾给予他生命、给他阳光和无尽爱恋之情的热土。

一晃10多年过去了，晓柱已由河北衡水调到秦皇岛，后又调入天津画院，现正研习于中国艺术研究院和中国画研究院。10多年间，他走过了一个令很多人惊奇的艺术历程。1999年《边陲白杨》获第9届全国美展铜奖，2004年《吉祥大地》、《百花百草图》参加全国第10届美展，最近还获得首批国家颁发的"人民艺术家"称号。第9届美展之后，他绘画的视角亦随社会的变革由乡村转向都市，以介于农村与城市之间的边缘人的精神状态为主题创作了《自在的天空》、《守望天堂》、《欢乐园》等一系列作品，体现了在时代发展和中西文化的冲击下，画家年轻而敏感的心对当代人和社会的关注与思考，以及对精神家园的守望。酣畅淋漓的笔墨、令人震撼的气势、表情夸张的人物形象、超越时空的场景、批判现实主义和理想浪漫主义的气息，对真诚与淳朴人文精神的表现使作品带有极强的精神性。

晓柱在一篇文章中说："时代的变迁改变了人们的生活方式和思维方式。商品经济带来了经济的繁荣，同时也造成人们情感的失落。喧嚣的生活与内心的孤寂令当下人群找

李晓柱 山水之间 98cm×68cm 纸本采墨 2008

山高不源動天□自高明
戊子歲秋曉桩於京西記

李晓柱 山石不流波 136cm×34cm 纸本水墨 2008

不到心灵的家园。城市与乡村的人们都在焦躁而狂热地攫取，享受占有财富的快感和刺激，一些人甚至不惜以牺牲我们赖以生存的地球为代价进行过度的掠夺，无休止的开采；世界的和平以交换筹码维持着暂时的安定；疾病的流行使人类重新面临最根本的生存危机、信仰危机、道德危机、情感危机……从而遗失了精神的家园。生命存在的意义、人类的前途和命运让我们迷茫、困惑。当我们面对这种生存状态进行反思的时候，我们警醒失去了太多的高尚与从容。"我们从中也许可以发现他内心世界的创作轨迹。

可以这样说，晓柱以一位当代艺术家独有的思考去探求艺术本质的意义和它的功能，而不是过多地关心现实发生的表面现象。他以自己的方式追问，选择一个清晰的角度，去表现那个我们忽视、忘记的被现代文明破坏坏了的过去的文明。他在揭示人的灵魂、精神环境被践踏、毁灭时，努力去寻找一种复活它的理由。他不是采用极端的批判方式，而是选择一种温和平静、积极健康的话语去叙述他的艺术理想和人生追求，冷静地走出一条融合、创新之路，从传统笔墨、古人情怀里解放出来，注入当代精神，创造一种新的艺术语境。

也许是年龄的增长，也许是有这种慧根，晓柱渐渐转向对传统的深入研习。画风一改昔日的彩墨而呈现出传统中国画的文人气息，更为注重从笔墨韵情中去追求品格与灵性，创作了一批风格典雅、文心万象的佳作。这些作品多以古典的仕女和高士为主，造型简朴而神情完备，虽然借鉴了唐宋绢帛工笔和明清人物画的造型，却能巧妙地幻化为自家笔性，创造出风格独特的人物形象，让那些清新自然、恬淡雍容的古典女性和文雅清儒"活"在庭园花木、池榭茶书之中，畅游于清野云漫的山水之间。作品弥漫着一种清逸、循环灵动的气脉，上下呼应，转承启合，重则力透纸背，虚则如锥划沙，用笔时而排列有序，时而看似无章，然饱满的情绪始终凝注于运行的笔端，呈现出一种心灵深处生命运行的轨迹，使人从画面的本身延伸到一种品格及文化范畴去思考，品味到作者内心涌动着的自然而智慧的精神指向。《静者心多妙》、《多情乃佛心》传达出作者内心深处的一种充满爱意、温情的静妙体会；《四时风月属闲人》、《高人清品与山齐》、《芳草留人意自闲》则是从山水、草木、风月之间体会到独特的清寂与真气，是把自身融入自然而达到的和谐境界；《一生不负看花心》、《草木有真香》是在对一草一木的亲和中感悟到生命的品质；《对花无俗态》则是在体会自然的同时赋予万物高贵的品格，从而修正自身。它们皆是作者的一种内在人格的显现。桃花流水、秋色空山，把自身的情绪融注其中；山石的亘古与花木的盛衰，无不揭示着生命的过程和天人的关系，在静穆中体会自然，感悟生命，以超然的姿态来渐修自身。

从晓柱的艺术历程可以观察到，今天的笔墨创新、继承与拓展的多元化态势，让我们从传统中感悟到更多的笔墨人文关怀。关注当代，关注内心，倡导大气、包容的人格，顽强、乐观的生命意识，复苏高尚的道德与信仰，使笔墨的发展越来越具有人性化的特征。在不失民族精神品格的同时，开放的思维、东西文化的互融使笔墨形式更加丰实、更具有当代精神。晓柱说自己是顿悟的那一类，而我们也有理由相信，在感悟与修炼的过程中，他会走出一片新天地。

経典名家

从人物画的写实与写意说起

@ 李晓柱 / 文

自元代以来，中国画坛一直是文人画一统天下，而写实的、具象的人物画一直被所谓的正宗冷落。山水画家、花鸟画家成了中国画的大当家，历史上的人物画家则被排斥在主流以外。在当代，中国人物画的命名左右为难，以"水墨"冠称逃避传统中国画标准的检验，"自成一体"成了大部分人物画家的避风港。走向抽象的笔墨张力试验迈进了西方现代主义的封地，讲究造型、具象的大多向西方古典主义投降，以书写性、文人画笔墨为审美主体的则往往成了传统的俘虏，当代人物画家处在尴尬的境地。

中国绘画一直以审美作为第一标准，当然每个时代有它不同的审美标准。这种标准不是由哪个人定的，而是由欣赏绘画的那个阶层的文化共识形成的。

在远古的原始时代，那些画在石壁上和器皿上的简单的图案为那时质朴、单纯的人类所理解和接受。人们创造了那些抽象的、智慧的、类似于符号样式的图腾来记录他们的生活，崇拜他们心中的自然，丰富他们对美的需要，创造了原始朴实的审美。奴隶制度社会则以那些铜器上象征统治者威严的各种兽类作为图案，供少数统治者欣赏。

绘画从具体的生活用具中独立出来，成为完全的赏品之后，经历了抽象、具象、现实、浪漫这样一个复杂而反复的过程。我国最早的帛画是战国的龙凤人物和敦煌的壁画，多以浪漫的手法来图说人们心中的美好境界，如东晋顾恺之的《洛神赋图》和《女史箴图》都创造了一个人们向往的浪漫主义的审美理想。到了晋唐、五代时期，随着封建统治阶级的

李晓柱　人物　68cm×68cm　纸本墨笔　2009

逐步完善化，画家成了一种职业渐渐被宫廷御用，于是出现了以写实为代表的有着记录功能的人物画作品，如阎立本的《历代帝王图》《步辇图》和周昉的《簪花仕女图》、张萱的《捣练图》、《虢国夫人游春图》，以及五代顾闳中的《韩熙载夜宴图》等等。这个时期的人物画家承袭前人的浪漫加上御用功能的必要写实而创造了中国历史上辉煌的人物画杰作。这个时代的审美可以说是在功能的基础上，以写实性为原则。他们的作品必须为上层和下层所读懂、所欣赏。由于佛教的传入和兴盛，从五代至宋，人物画多以神仙、罗汉为主题，贯休的《十六应真图》、武宗元的《八十七神仙卷》、李公麟的《维摩天女》，石恪的《二祖调心图》都为大家所熟知。记录普通百姓生活、充满情趣的人物画作品在这个时期也越来越多，如《小庭婴戏图》、《消夏图》、《杂剧图》等等。到了元代，文人画的兴起渐渐地把人物画打入冷宫，强调书写、格调、文人化的绘画倾向在上层士大夫阶级流行开来。人物画因它相对不自由的挥洒而无法面对山水画、花鸟画的挑战，受到了冷落。直到陈老莲把人物画得高古而传神，人物画家才渐渐有了一种希望；唐寅则以他留下的众多的戏说传给后人众多的美人。到后来，崇尚以书入画，讲究意趣，轻形、轻技等思想一直影响着几百年的中国绘画，所以，后来的任伯年也只能归为俗流了。

随着封建统治的崩溃，近代百余年的绘画作品渐渐地从多数人群的可望而不可及的圣殿上走下来，不得不面对更广泛的人群。特别是建国以后，毛泽东把艺术家拉到了人民群众之中，使其成为普通的一员，让广大的群众参与审美，让政治参与审美，人物画在这个时期产生

立冬之四 丙戌之冬 晚桂於京西

李晓柱 为冬之四 纸本素笔 2006

作品走下殿堂，会更多地接受广大群众的品鉴和批评。

作为画家，我们知道，再好的笔墨都得依附于形象之上才能成立，抽象的笔墨也只能是抽其象而不是没有象。原始时期符号化的形象也为当时的人群所接受并能读懂，再抽象的语言也是有形的，笔墨本身的审美也离不开它的笔墨结构和形状，具象不是照相和对实物的简单描摹。贯休的罗汉似山石但不是山石，石恪和梁楷把人物简化到了极端再极端，这些都是在人物的基础上简化。如果人物不存在了，它的可读性将从何开始？《簪花仕女图》、《历代帝王图》、《明人肖像画》不因为它是具象的写实性作品而失去它的神韵。作为一个人物画家，如果误把观者指引到欣赏的层面，而失去了对形象的审视，则会像罗丹雕像里的手一样被敲掉。如果失掉了形象的审美而误导欣赏者更多地看你的笔墨美感，你何不去画山水、花鸟，甚至写书法？那样会有更多的自由去展示你的笔墨才华。画家之所以成为画家，是因为他区别于书法家和文学家，他还会画，而且是人所不能为之。

当然，我们讲形而不讲笔墨，又会走入另外一个误区。没有文化内涵和极好的人性品格练就的笔墨来支撑你的形象，你不如去画素描来得更简单（当然，素描也画不好）。作为一个人物画家，不仅要有对形象的高度把握能力，使之生动传神，更要有贴切的经得起品鉴的笔墨语言。人物画之所以更特殊，是因为它不仅需要笔精墨妙，更要有经得起推敲的形象这样一个全套的审美程序。

我们不能把我们辉煌的文明成果抛弃而向西方求饶，那是对我们自身人格的不尊重和对我们民族的不自信，更不能成为我们自己的奴隶而抱守传统陈陈相因。傅抱石充满高古、苍郁的绘画作品，为我们学习传统提供了一个很好的范例；黄胄那生动、激扬的对生活的热爱让我们激动不已。没有谁说写实就不能写意，更不能说写意就不能写实。对写实的理解一直在文字游戏里你指我骂，在笔墨的争论中互相指责。人物画家要付出更多的思考和辛苦，珍视传统，面向生活，记录时代，人物画才会健康地走向辉煌。

了翻天覆地的变革。新时期的人物画家一面向传统讨说法，一面向生活讨内容，创作了既有传统意味的可品、可鉴，又有贴近生活的、真实生动、形神兼备的人物画作品。生活的富足、国力的强盛使我们更加深入地研究我们的传统文化；人格的被尊重使我们更加珍视自己的内心。新时期的审美必将是更多人群的大众审美，随着我们的

李晓柱绘画市场态势分析

@ 中国画廊联盟市场中心／文

在美术界，说李晓柱是最具实力的青年画家之一，我想是没有什么疑的。因为他自己的硬件摆在那里：连续参加第7、第8、第9、第10届全国美展，并且每次都有两幅以上的作品选，并多次获奖。从20世纪80年代末开始，几乎参加了所有由中国美协或权威机构主办或组织的重要展览，作为天津画院的专业画家，李晓柱的影响不能说不大。更为重要的是，李晓柱绘画艺术正在进入一条康庄大道——新传统主义，即在深悟传统、深入传统之后赋予作品更多的创新与时代感，这是其艺术进入快车道的开始！

李晓柱出生在白洋淀。白洋淀的风物影响并塑造着他寻梦的理想。于是，灵性、敏感、明丽、轻松、自然就深深地渗入他的品格、滋养着他的心性并不断地从其笔下流出。李晓柱12岁开始学画，以速写入手，并很快进入创作道路，从而培养了较扎实的造型能力和创作能力；15岁参加省级画展，曾获沧州展一等奖（工笔兼平涂）；18岁入河北大学工艺美院，一直坚持创作并学习了油画、水粉等。经过学院系统学习，李晓柱在造型、色彩、构图等多方面打下了坚实的基础；21岁后，他被分配至沧州展览馆，其间创作的《白洋淀》第一次参加了在武汉举办的沧州籍画家展览。从这以后，他渐渐形成了鲜明的风情绘画风格，他的一批以白洋淀风情为主题的作品也陆续问世。1989年，25岁的他创作的《白洋淀的船》参加第7届全国美展，获首届全国风俗画大展一等奖，其间兼习对水墨材料的实验。1994年，他创作彩墨作品，独树一帜，其中以《欢乐的果园》为代表，形成这一时期的创作高峰，并参加了第8届全国美展优秀作品展，引起了美术界的关注和反

响。刘大为、杨力舟等老师给予了他极高的评价。1997年，《神州大花园》《欢乐家园》都在全国获得了较好的成绩，同年被邀请参加'97中美院水墨邀请展。1999年《边陲白杨》获第9届全国美展铜奖。2000年，他参加了中华世纪之光中国画提名展。至2004年，共有9幅作品参加了第7、第8、第9、第10届全国美展。其中，铜奖、优秀作品各一幅。

通过对李晓柱这一绘画发展过程的回忆，我们可以很清楚地看到，李晓柱艺术成长的历程和发展，以及其深化的后劲。2001年以来，作为水墨探索，他先后创作了《守望·天堂》《欢乐园》系列作品，对人类的生存空间、情感的无所寄托做了深层的思考。他以纯水墨为基本语言的这批作品个性强烈、语言尖锐，在画界的影响极为深远。

2003年，他先后参加了中国艺术研究院博士生课程班和中国画研究院刘大为工作室的学习。这期间，李晓柱思想观念发生了变化，由原来的对社会、对人生提出问题的现代绘画转向对传统中国文化的研读，并逐渐以纯笔墨的语言来对中国文化的佛、道、儒进行平静的融会。这种看似不经意的转变，可以说使李晓柱从一个风情、风格画家，成为找到自己巨大发展空间的新传统主义者，这为他的艺术成长注入了无限生机和活力。从画家的艺术发展轨迹可以看出，他多思、敏锐，作品具有强烈的个性气质。随着对中国文化的逐步认识与参悟，李晓柱会不断地成熟起来，其艺术语言将更加纯粹、更加明快，同时对中国文化的走向会做更加深入的探究。

李晓柱艺术探索道路的转折延伸引起了众多收藏家的关注与研究，他们从不同侧面、不同方向对李晓柱的绘画艺术及其

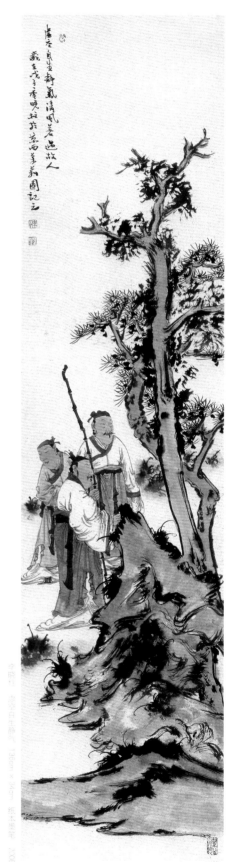

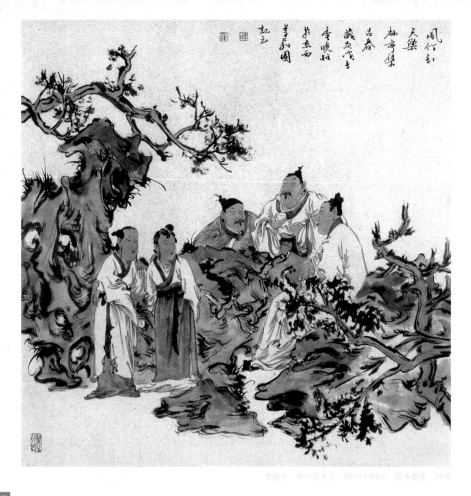

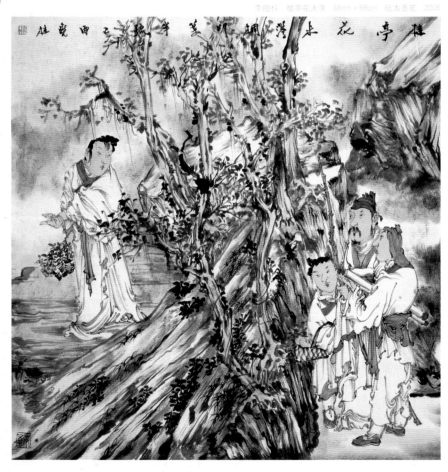

市场前景进行了系统的研究。通过理性的分析与研究，他们不约而同地找到了一个共同点：对传统的深入研究与参悟，使李晓柱的新传统主义绘画倾向日益明显。这种学术倾向的出现使得李晓柱很可能成为新传统主义年轻的代表人物。如果他在绘画理论与学术交流方面再进一步扩大影响，很有可能成为青年新传统主义的旗手级人物。在中国画坛上，李晓柱这种通过艺术实力来开拓市场的艺术家，无疑会得到艺术市场的尊重。

从李晓柱艺术探索的几个阶段来看，李晓柱正一步一步地走向他艺术上的成熟期。与此相对应，李晓柱的艺术品市场也由前几年的试水走向全面上升，多家实力雄厚的艺术机构或收藏家已经开始有计划地批量订购和系统地收藏李晓柱的作品。由此带来的结果便是，李晓柱的艺术品市场已经全面启动，价格在短时间内已经有了很大的提升。再加上李晓柱是一个非常内敛的人，他在艺术上是非常理性、自觉的。通过收藏界的研究、分析发现，李晓柱在市场上也是如此，以严谨著称，这更为他艺术市场的提升拓展了更大的空间。

通过收藏界同仁的努力，借助中国画廊联盟的力量，我们对李晓柱艺术品市场的价格从历史、现状及未来三个层面进行了系统的整理，供大家参考。

20世纪90年代后期进入市场，只是在个别地区，由个别收藏家进行不稳定的市场试验，出画数量有限，价格也不稳定，一直到1997年、1998年才开始正式进入市场。

2002年：作品的市场价格650元/平尺；

2003年：作品的市场价格750元/平尺；

2004年：作品的市场价格2000元/平尺；

2005年：作品的市场价格4500元/平尺；

2006年：作品的市场价格8000元/平尺；

2007年：作品的市场价格8500元/平尺；

2008年：作品的市场价格9000元/平尺；

2009年：作品的市场价格12000元/平尺。

随着不同题材的切入、不同形式和尺寸的作品的不断丰富，李晓柱作品市场价格的升迁可能还会有更大的空间和更为强烈的表现。当然，这取决于多个方面的因素。